捏形化意的菩薩指

泥塑工藝・杜牧河

作者／陳志昌

從捏麵尪仔想起

2015年，臺南市登錄「泥塑」為傳統工藝，並認定「杜牧河」為保存者。2020年，文化部中華民國109年11月20日公告，登錄重要傳統工藝「泥塑」暨認定「杜牧河」為保存者。從這兩項政府在文化施政上的肯定，炎師杜牧河在臺灣傳統工藝的領域，其特殊及崇高地位，毋庸置疑。

當初我結識炎師，其實最感興趣的是他出身「捏麵尪仔」（捏麵人）家族，其得泥塑工藝人間國寶殊榮，與此竟有奇妙因緣。

我難忘童年接觸捏麵尪仔的經驗，因我與他出生年代相同，而他自少從父親杜定仁習藝，13歲時已能獨立擺攤，賺取家用；求證結果，正與幼時所見相符。一般以竹籤插入麵尪仔，置於攤上，串街走巷，正如今日的街頭藝人；我與童年玩伴都很羨慕這種漂亮又好吃的甜食，當年我們用零用錢買來，觀賞不久經不住嘴饞，最後幾口吃掉。我還見過一種較大型的，例如坐姿的關公，底座是四至六個鹹鴨蛋，這種豪華版小孩無力擁有；炎師說這種捏麵尪仔是鹹的，可防螞蟻，一般不吃，只供擺飾觀賞，而且通常吸引大人以賭博遊戲贏得來。

捏麵尪仔本來就已深入臺灣民俗，其中有一種謂之「看桌」，杜牧河在當兵前即常為人製作。他說有一次臺南南鯤鯓普度，有位來自高雄的信徒，向他訂製1千支，插於供品上之用；這時他特別想到利用加鹽防蟲咬可以持久的方法。

杜牧河還指出有一種「八仙尪仔」，用於祝壽或其他慶典；讓我想起行政院文化建設委員會1993年策劃的「臺北國際傳統工藝大展」，由我承辦主題館及大陸館；當時「捏麵人」正風行，我特地利用去福建的機會，請泉州友人幫忙訂製用於祝壽的八仙，外加南極仙翁計9件，當地稱「糕人」，可惜無法保存，如今徒留照片而已。其實這種也稱為「麵塑」或「米塑」的食品工藝源遠流長；例如隋唐時代已出現「看菜」，隋人大多做為欣賞之用，唐代的卻可以吃，宴席中，吃客欣賞後分而食之，我們再看看今天臺灣尚流行的捏麵、看桌，當知炎師正承襲了歷史傳統。

炎師的捏麵巧手，引得慧眼識英雄；有一次他在一座整修中的廟宇前擺攤，一位年長的匠師觀察他捏哪吒三太子，竟問要不要跟他學剪黏？此人即府城剪黏

名師洪華的傳人洪順發；炎師雖未投入門下，後來仍由捏麵尪仔進入更恢弘的泥塑世界。

傳說女媧「黃土作人」，泥塑早已進入神話世界。再說學齡前兒童大都有玩泥土的自發行為；從前沒有方便的紙黏土、麵包土、油土等的勞作材料，只能取自自然；以我為例，故鄉黃色黏土（又叫赤韌土）並不好找，頂多遇到有人蓋房子，才可以去偷挖一點，所以格外珍貴；捏土常用於扮家家酒，毋需大人指導，大約是同伴們相互學習而來。藝術起源理論有一種「遊戲說」，小孩捏土可為說明。

說到炎師的泥塑藝術，先引《安平縣雜記》（成書於日治初期，其〈工業〉篇敘述包括日治以前以臺南地區為中心的臺灣工藝，計100條）的一段話：「塑佛匠：或用木雕，或以泥塑，務在能肖其像。又有泥摩印各種人物，供人家孩童玩具者，附焉。」泥製玩具或較晚出現的塑膠製品，我的幼年時代已甚為普遍；炎師則說當時不少業者找他捏製模型，以製作立體塑膠玩具；這種經驗恐怕少見於其他泥塑師傅，特別提出來，是因為杜牧河的泥塑藝術不僅是宗教工藝的一環，更深入民俗，甚至孩童的世界。

我認為麵尪仔本家學，卻是炎師進入泥塑世界最好的基礎訓練。雖然他師承多元，如從杜瑞玉習寺廟彩繪與牌樓搭建，從陳金泳習粧佛、糊紙、花燈，從黃順安習剪黏與水泥浮雕。後來卻是粧佛（木雕胎）師傅陳金泳，鼓勵他專從泥塑一路，炎師因其啟發，打通技術的任督二脈及美感經驗，並受賜店號「芳青閣」；由於世居臺南南區喜樹灣裡一帶，另號「喜灣雕塑」。

這次臺南市文化局文化資產管理處特別為他出版這本《捏形化意的菩薩指：泥塑工藝杜牧河》，完整記錄炎師技藝特色及其藝術思想，無論文獻價值或為後學留下範本，從而瞭解他承繼歷史長河中發展出來的泥塑藝術，以泥塑技藝登上人間國寶殊榮此為第一人。

同時最近聽他說的一段話：「目前臺南傳統工藝從業者，工作應接不暇，因為臺南廟宇多，傳統民俗活動多，文化資源豐富……」此讓我頗有感觸，良好的文化環境，造就有天賦的一代匠師，也是關鍵所在！

<div style="text-align: right">藝術學者</div>

心手合一、挑戰極限：
一代巨匠杜牧河的塑造藝術

　　2004年6月間，臺南祀典大天后宮的鎮殿媽祖佛像，因年代久遠，突然斷裂，頭部落地，震驚社會；官民各界無不關切，積極展開修復計劃。之後，在六組團隊中，慎重地選出三組入圍，這三組除再經過評審委員的口試外，又以擲筊的宗教儀式，交由媽祖決定。最後杜牧河以五個聖杯，獲得欽點，接下修復佛像的歷史重責。

　　杜牧河原名「木河」，幼時由於家貧，導致體弱多病，父母聽從算命先生的建議，為取偏名「炎仔」，以兩個「火」來補原本姓名中多屬木、水、土的缺憾。日後果然情況有所改善，且技藝出眾，成名極早，人稱「炎師」。大凡重要、知名廟宇，想要好的塑造作品，不論大型佛像，或壁面浮雕，第一個想到的匠師，便是「炎師」杜牧河。

　　杜牧河的技藝，淵源自多方管道、不同類型、媒材的技法，包括：捏麵人、彩繪、花燈、剪黏，乃至近代的西方素描、透視。1949年出生於臺南灣裡的杜牧河，父親杜定仁也是他最早的啟蒙師父，從事「捏麵尪仔」（即「捏麵人」）的工作；杜牧河自小觀摩父親的手藝，在校成績，也以美術與勞作最受老師贊許，認為他有這方面的天份，鼓勵他往這方面發展。

　　小學畢業後，因家中經濟情況，無法繼續升學，乃隨父親到市場、廟埕擺設「麵尪仔」攤，增加收入。父親原本擔心他年紀太小，工作做不來，達不到顧客的要求，壞了自己的名聲；沒想到，才做了一陣子，杜牧河的作品便受到大家的喜愛，每天的收入甚至超過了父親，由於跟隨父親擺攤的歷練，也開始能夠獨立擺攤。

　　捏麵人的功夫，除了手巧，也要心巧，能夠出人意表地表現各種傳統所沒有的樣式、人物，並達到心手合一、起手無回的境界。捏麵人的功夫，可以說是杜牧河進入泥塑藝術最好的基礎訓練。

　　少年時期的杜牧河，對其他藝術表現的領域，並無理解，但他有著強烈的好

奇和學習的慾望；為了觀摩、學習各種藝術的手法，他刻意將捏麵人的攤子，選擇擺設在正在進行工事的廟宇附近，大概擺攤工作的時間，只有一上午，下午便可仔細觀摩各種匠師的工作，暗中學習他們的技法。

此後，先後追隨學習的師父，包括：府城剪黏名匠洪華的傳人洪順發、高雄寺廟彩繪與牌樓匠師杜瑞玉、臺南塑像名師兼紙糊高手陳金泳，以及洪順發的傳人、也是剪黏及水泥浮雕的黃順安等人；廣學多師，加上杜牧河的靈活多變，克服許多技術上及媒材上的難度與限制，成就了諸多令人驚艷的傑出作品，如：臺南灣裡萬年殿後的山洞塑造，內外合計約有百餘件人物與動物的泥塑；彰化員林聖宮殿內的神像和浮雕；桃園龜山北靈宮的鎮殿神像五尊，均高二丈以上；臺南歸仁修元堂戶外的雷神、風神泥塑巨像，均高五丈，與左右雙龍門；臺南南化玉山寶光聖堂大殿後方的九龍神像浮雕等等，作品遍布全島各地。

杜牧河的作品，形神兼備，男神給人威猛勇健之感，女神則予人溫柔婉約之態，動物從神龍、猛虎、駿馬、公雞、海豚……，都能掌握其生機盎然的形態、特質；加上曾經有過的彩繪基底，在色彩的設計、施作上，也都能自然流暢、高雅天成。

塑造本來就是所有民間藝術作為中最具挑戰的工作；但也唯有塑造，才能夠克服尺度上的限制，從無到有。其中水泥的塑造，尤其困難，太乾則滯，太濕則滑，乾濕之間的掌握，全憑一己之經驗。杜牧河的塑造藝術，能卓然成為大家，一代巨匠，除了藝術技術上的傑出，在媒材的突破與工程技法上的超越，更是膾炙人口，傳為美談。他集眾家之長，再加上自我不斷的精進研習，從早期的披麻布石灰壁，到洗石子、水泥，乃至新開發的樹脂、紙黏土、油土、AB土等等，均能巧妙掌握，發揮材質特色。

2020年，杜牧河以精湛的技藝及豐碩的成果，獲得文化部文化資產局頒贈俗稱「人間國寶」的「重要傳統工藝——泥塑」保存者，實至名歸。

年輕的傑出研究者陳志昌以長期的時間、心力，投入搜集、彙整、研究，重現一代巨匠的生命史與藝術成就，讓名匠名作的光芒足以傳揚萬世，足堪嘉許、推薦，謹此為序。

國立成功大學歷史系所名譽教授、美術史學者

蕭瓊瑞

細語泥作、塑形寓藝：
杜牧河藝師的泥塑天地

　　臺南是臺灣古城，更是眾神之都，廟宇之多，可謂「三步一小廟、五步一大廟」，而寺廟就是一座傳統藝術博物館。廟體建築格局或古樸或雄偉，廟中各式傳統工藝令人目不暇給，民眾在虔誠禮拜、與神對話之餘，必定也對廟內、外莊嚴的神尊，以及各種生動、傳神的塑像印象深刻。而杜牧河藝師鮮活、精湛的作品，便是其中畫龍點睛之作。

　　杜牧河藝師出生於1949年，為臺南市南區灣裡人，人稱「炎師」。炎師自小即嶄露藝術天分，更獲「洪華派」剪黏大師洪順發（1917～1971）欣賞。後與從事醮壇牌樓製作的伯父杜瑞玉師傅合作，承作「看牲排場」，伯父認為杜牧河可塑性高，只做醮壇牌樓過於可惜，乃引介他認識糊紙、花燈、粧佛三擅的「金芳閣」大師陳金泳（1934～1997），並受其指點。在承襲原本家業「捏麵尪仔」捏塑技藝的基礎下，再經金泳師對於人物的重心、平衡、比例、姿態、角度等美學觀念的傳授、引導、啟發，多方學習不同工藝的不同技法，漸漸開啟了領悟之門。從捏麵人物、紙塑、泥塑乃至水泥塑，工法不同，他卻能豁然貫通，窮盡其中奧妙，不斷思索突破，表現個人特色，作品遍布臺灣北、中、南多處，最後鎔鑄創造出廣受大眾矚目的文化資產領域——泥塑粧佛工藝。2015年臺南市政府登錄「泥塑」為傳統工藝，炎師為保存者；2020年更獲文化部登錄為重要傳統工藝泥塑保存者，即民間俗稱「人間國寶」，實為傳統工藝重鎮臺南之光。

　　臺南市文化資產管理處戮力於文化資產之推廣、保存與紀錄等相關工作，迄今已有「大臺南文化資產叢書」百餘冊，並持續進行各類文資之調查研究、影像紀錄作品，並持續舉辦「臺南無影藏」相關比賽，推動公民參與。這些豐碩的成果，讓民眾能以多元的方式，全方位的認識大臺南地區的文化資產。作者陳志昌為國立成功大學歷史系博士候選人與該校USR計畫共同主持人、「踏溯臺南」課程老師，同為灣裡人的陳老師熟知炎師的人、事、物，長期投身文史研究，兼

擅文化資產踏查，並發表相關論文多篇及多本專書。經過長期觀察、貼身田調記錄，以樸實易讀的語句，先介紹泥塑工藝，再回顧炎師的生平、性格，並介紹其技法啟蒙與養成歷程，以及相關人物，接著探究炎師之技法特色與工序、相關專有詞彙，最後以豐富的圖片展說其作品，以影像敘事邀請民眾進入炎師的藝術宇宙。

　　已故前故宮博物院李燦霖副院長曾經說過：「藝術是文化之寶，欣賞乃啟門之鑰。」閱讀完本書，不僅稱對「人間國寶」杜牧河藝師有更加寬闊深入的了解，也尋獲了認識傳統工藝泥塑藝術技法最重要的那一把啟門之鑰。

國立臺南大學文化與自然資源學系教授兼臺南學研究中心主任

目次

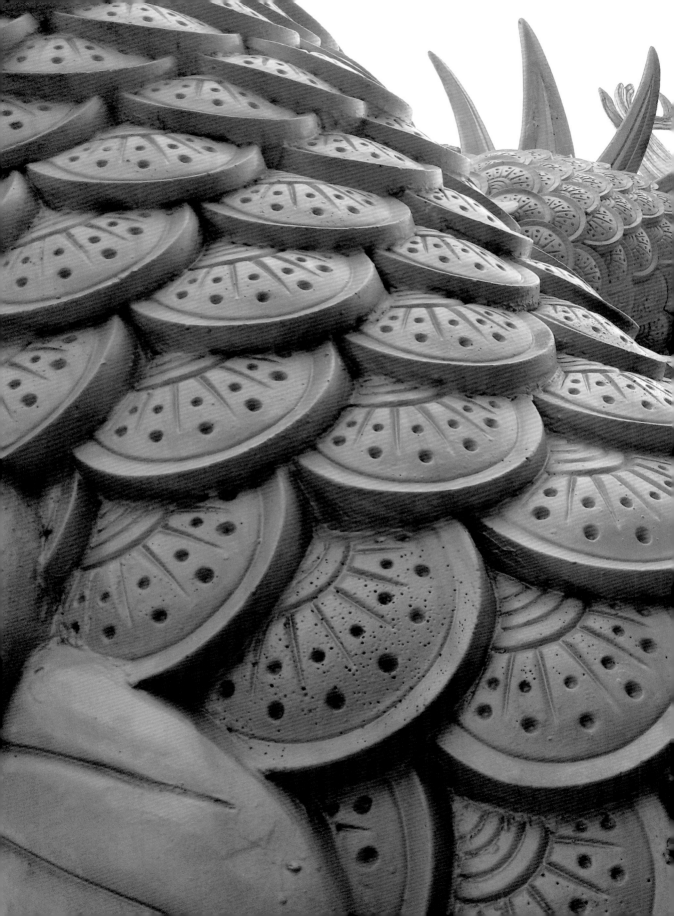

泥塑工藝介紹

泥塑工藝的出現，是被考古學家用來區分舊、新石器時期的重要文化象徵，臺南市在發展開發過程，挖掘出相當多的考古遺址，如：距今7000～4700年的新石器時期早期大坌坑文化中，有質地鬆軟的低溫燒「繩紋陶」。距今1000年前的蔦松文化的臺南五間厝南遺址、道爺遺址則出土討喜的人面陶偶。從這些缽、罐、連杯、陶器品、人面陶偶的出土證據顯示，工藝的發明及捏塑器具形體，是人類文明極為重要標記。

　　工藝的存在實是人類文明非常重要的象徵。日本民藝之父柳宗悅提出擁抱生活之美，應該好好欣賞身邊的工藝之美，工藝之美即為實用之美，實用就是日常生活用品存在的意義。工藝由生活需求所生，映照出常民文化面向，當然因為經濟驅使、科技演進，在工藝的傳承，面對來自工業科技的猛烈衝擊，所以由此概念來看生活工藝，可分成：工業化製程的「當代工藝」、傳統製作手藝的「傳統工藝」等概分，工藝生產因涉及供需問題，也讓當代工藝生產朝向經濟產值導向，是以發展出模組化量產，雖產品外型可能具有傳統元素，但本質上與本書所關心的傳統工藝還是存在內在技術、工法差異。傳統工藝作品負有該創作者之文化觀、技藝觀及歷史發展與社會脈絡，所以傳統工藝的技術保存更是文化保存的一大重要寶藏。臺灣因政治、地理因素長期處於多元文化交會之地，已有許多流傳已久的傳統工藝，若以材質來看，其包含：

⑴ 土屬工藝：土塑、石灰塑、燒陶、製瓷、交趾燒、彩繪陶、石灣陶、剪黏。
⑵ 木屬工藝：竹工藝、漆工藝、鑿花、小木作、大木作。
⑶ 金屬工藝：金銀工、錫藝、鐵器。
⑷ 線織工藝：織布、繡黼、針黹等。
⑸ 紙屬工藝：糊紙、紙塑、剪花。
⑹ 複合材工藝：粧佛等。

　　這些多樣的工藝為臺灣民間文化特色重要核心之一。文化部依文化資產保存法登錄重要保存者有66位「人間國寶」，其中有10位來自臺南，數量居全國之冠，凸顯出臺南市是臺灣傳統藝術重鎮，眾多傳統工藝中已被登錄的類別有：粧

佛、繡黼、糊紙、彩繪、剪黏、泥塑、木工藝等共計17項，是傳統工藝豐厚的城市，更符合UNESCO標準的「工藝之都」。

　　文化部於民國109年（2020）依文化資產保存法登錄臺南市泥塑保存者杜牧河藝師為「重要傳統工藝保存者」，暱稱「臺灣的人間國寶」。杜牧河藝師投身傳統工藝領域數十載，尤其專擅「泥塑」，作品遍佈全臺，其工法純熟、技藝高超，頂真工藝展現在魔鬼的細節裡。看到他的作品要仔細觀看，因為內蘊獨創技術，外顯的是豔麗寫實，但寫實外觀中又帶姿態寫意，技藝展現突破傳統慣用手法，揉新創於傳統，深具極高藝術價值。因此，本書將以「藝師篇」、「塑造賞」為2大書寫核心，來介紹兼具傳統與當代新創的泥塑。

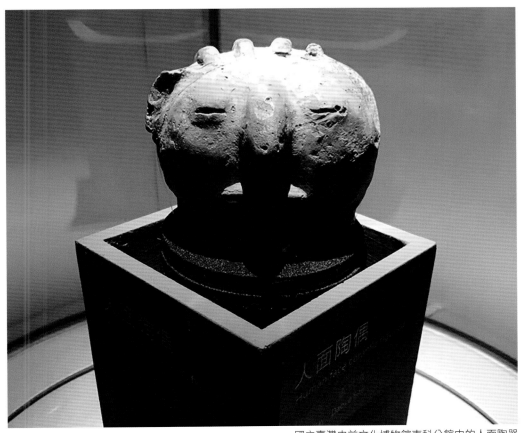

國立臺灣史前文化博物館南科分館中的人面陶器

泥塑工藝介紹 與其他工藝關聯

　　前述史前時期的各種陶器製作，以生活用器皿最多，不過考古學家仍然從出土文物中找到不少無法辨識用途的陶器，「人面陶器」就是其中之一。雖然目前無法得知捏製人面陶器用途，但這以人類自己外型作為參考形象，可以理解當時人類已經開始觀察生活周遭，觀察後手作，進而化為具象作品，表露出人類的創作天性，而這特性正是激發美學藝作、創造新技術的動力來源。如果用雕塑工藝發展史來綜合觀察，許多早期文明的雕塑常見用來祈求生殖多產、獵物豐收、靈魂保護、祈求神祇等目的，[1]當然隨著帝國文明的興起，出現讚頌君王、發揚宗教而作，留下大量形雅細緻的雕塑作品，[2]這些造型具象的人物，有的是傳說神像，有的是歷史人物。所以從人類文明史來審視，以人神形象為主的雕塑可說是古老且極富技術的工藝，顯現出不同時代、不同地域人群的美學觀念。直到19～20世紀，現代雕塑逐漸受到藝術理論思潮、新工業化材料、機械化工具、資本化收藏創作等影響，雕塑創作朝向更自由、多媒材、複雜技巧表現，藝術化新造型雕塑更被激烈討論接受。只是對比這些新時代的「塑像vs.藝術化」關係，傳統社會中的「塑像vs.祭祀文化」關係，卻也從來沒有消失。

　　古希臘神話中普羅米修斯以泥土仿造天神的樣子，捏成人形，後來智慧女神雅典娜向泥人吹氣，人類因而誕生。東方的女媧也用泥土造人，故事出自《風俗通義》：天地開闢，未有人民，女媧取黃土作人，一個一個捏做太慢了，所以用繩子纏繞泥中，舉起後泥土滴落變為人。《聖經·創世紀》：耶和華神用地上的塵土造人，將生氣吹在泥人鼻孔裡，就成了有靈的活人，名叫亞當。這是在世界各地流傳的的神造人故事，相同點都是用「泥土」來造人形，如果再將各地文字發展前的史前考古遺址中的繩紋陶、黑陶、紅陶、彩陶等各種泥土燒製遺留作品來看，可以發現「土泥塑形」或「土泥塑形＋焚火燒製」技藝出現歷時相當久遠。

　　泥土既然是最有歷史感的工藝材料之一，經過創作者的腦力激盪與技術傳承，衍生至今，形成多樣的技法及作品特色，從考古遺址出

1

2

1. 創作是人類天性
2. 觀察生活自然中的具象作品（Bird & Fish藝術工作室提供）

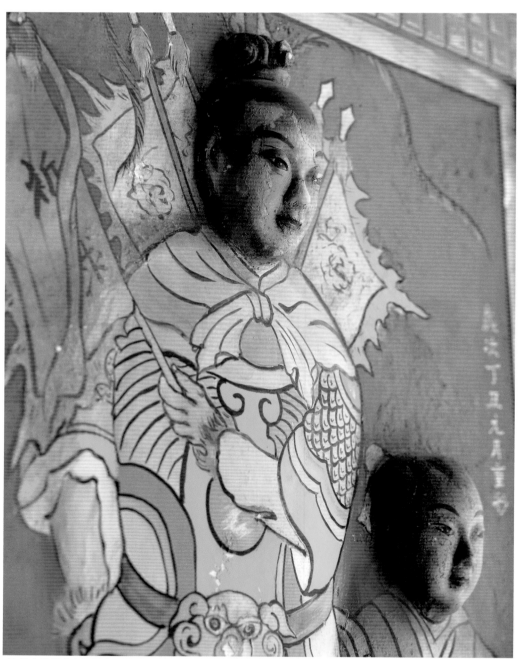

總趕宮佛祖廳灰泥塑作品

炎師土塑的九天玄女像

土的物件來推敲，泥土經過淘洗篩選、製土過程添加材質、形體想望捏塑、焚火溫度時間控制、不完全燃燒過程掌握、陶器上色彩繪，這些手藝成形及技藝變化，成為鑑別文明演變的一個相當重要的關鍵，因而形成一套技術知識，有專門人來製作處理，而成工藝。

這種以泥土為主的土屬泥作工藝，特色在於以「加法」為主要製作的技法概念，這種加法在中文稱作「塑」（Modeling），或稱「塑造」，主要是指以軟性泥土或黏土（clay）為主，以這些軟性物質當作黏接物質，分批逐次添加且捏塑形象，然後再輔以按、壓、捏、搓、刮、削、切、拍、刺等手法來營造所需要的線條效果。為了保存、美觀理由，這類作品會經乾燥、防水處理、彩繪著色、貼金箔等技法處理，這些豔麗塑像，因而也稱作「彩塑」。

土塑作品若經過燒製技術，則開始質變形成新產品，即廣義的「陶藝」，表面沒有上釉藥，僅單燒製的就成為「磚瓦」、「素燒陶」，衍生出工藝藝術品有墓礦磚、畫像磚[3]、磚雕、素陶筷籠，

如果經上色，即成為「彩繪陶」；表面經釉藥上著、溫度控制、燒製次數等技術使用，皆屬「陶瓷塑」，在生活精緻工藝品中，常見有各式陶器、瓷器、陶偶、交趾燒、石灣陶等成品。

另從陶瓷塑廢棄材料演變出來的，是廣東潮汕地區的「嵌瓷」工藝，在西方社會則有古希臘文明馬賽克（Mosaic）拼瓷藝術，這2種工藝的相同之處是使用石頭、陶瓷嵌塊、琺瑯和彩色玻璃等材料，不一樣的是馬賽克藝術呈現是以平面為主，在視覺表現是圖紋為主、人物為輔；嵌瓷工藝則是立體、平面塑像，以戲曲故事、花草神獸為主。從技法來觀察，東西方工藝發展都出現以「拼接」為主的拼構技法（Construction），並透過拼接藝術來呈現不同文化意涵。「嵌瓷」這種拼接藝術傳到泉州、臺灣，則針對「剪」、「敲」、「拼」、「黏」等工法來命名，稱為「剪黏」。「剪黏」這種異材質鑲嵌是利用殘破廢棄的瓷器、瓷碗，回收為原材料，使用鉗子、剪刀、錘子、或現代機具砂輪等工具將其剪、敲、磨成形狀大小不一的小瓷片，再用之黏貼在硬體或平面上，以人物走獸、花鳥山水等題材作立體或浮塑創作。後來衍生出使用彩色玻璃為主材料的剪黏拼接，使用鑽石刀切割出更細緻的細玻璃片，整體工藝品外觀營造出更加色彩絢爛細緻的樣貌。

因為工法材料的不同，廣義傳統泥塑工藝可分成泥土材質的土泥塑[4]（以臺語稱呼為主，以下稱土塑）、石灰材質的灰泥塑[5]、石灰土或水泥土搭配瓷碗玻璃拼貼的剪黏、近代水泥材質的水泥塑、泥土材質上彩釉高溫燒製的交趾燒（也稱交趾陶，臺語稱淋搪）等。技法呈現上，土泥塑、灰泥塑、水泥塑以較多的彩繪來成色保形，剪黏則調製石灰土及彩色瓷碗、玻璃來拼接成藝，除交趾燒則須上釉高溫燒製來成色定型之外，其餘皆不經過高溫燒製的過程。由歷史資料及流傳的文物、藝術成品顯示，因應地理環境、時代變遷及工業技術演進，材料的種類及使用，有著非常強烈的變化，透過材料使用及技法演繹，可觀看到成品的時代性及地域特色。相關土屬工藝品譜系圖如下：

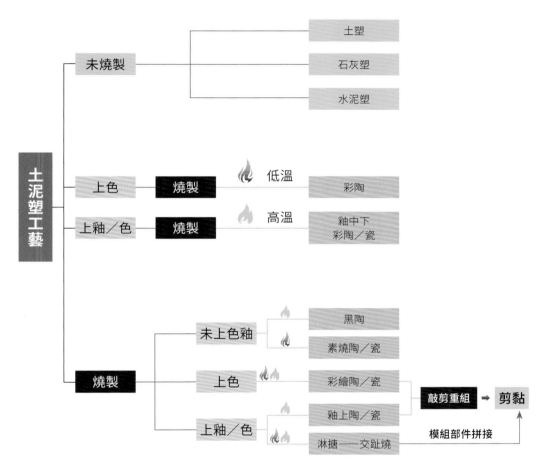

土泥塑工藝譜系圖（陳志昌編製、張蘊方改繪）

土泥塑或是上色之後稱為「泥土彩塑」，是民間藝術中重要的類項之一，使用簡單天然材料，透過配合材料的系統性工序製作流程，表現出各種豐富的形體樣貌。《通俗文》提到：「積土為垛」，所以土塑也稱「垛塑」，塑工則稱為「垛泥匠」，[6]常見的這類土塑作品常見是立體塑，先架上木構中骨，大量泥土搗入草乾，泥土乾後再上色。

這種彩塑的作法在中國遼寧省西北部牛河梁挖掘出的「紅山文化」中，也可見到這種木架扎草、泥塑著彩、眼睛嵌珠的技藝，推測這種技藝在距今5,000年的新石器時期已經出現，而且就數量上來看，已經出現數量眾多的彩塑作品。[7]土塑最為人知的，應該是新疆拜城克孜爾、甘肅敦煌、永靖炳靈寺、天水麥積山、山西大同雲崗、河南洛陽龍門等地的各式各樣多彩土塑，這些佛像的出現，與東漢時期印度佛教沿著商業路徑傳播及「立像傳經」佈教方式有關。[8]蓬勃發展的宗教藝術，透過工藝技術展現，巨大的造像，搭配外觀華麗色彩紋飾，營造出碩量恢弘的莊嚴場景。這種造像營造神聖祭祀空間的概念，後來被道教及民間信仰所吸收，南朝宋國道士陸修靜也仿效造像，隨著時間地域的傳播發展，土塑造像目前可以在亞洲相當常見。

土塑作品不僅單單用來當神像，也可用來建造房屋，臺語的「土垛厝（茨）」（thôo-kak-tshù）即是使用泥土為主材料，添加稻桿、稻殼、乾草、碎蚵殼、碎石、石灰不等，以板材塑成立方體土坯，乾燥後疊成牆體來蓋房子。另在民俗節慶活動上也有用土塑作品來作為儀禮重要象徵物，如迎春禮使用土塑春牛。《後漢書·禮儀志》：季冬之月，立土牛6頭，在縣城外田地，用土牛來送節氣大寒，準備迎來立春，[9]所以在東亞許多地方，臘月寒冬以土塑牛形，待節氣立春時，用於送走寒氣，迎來春耕。土塑作品在臺灣府城迎春習俗，《安平縣雜記》也有記載官方祀典：

　　文官，立春前一日，府縣經捕廳應各穿朝衣、朝裙，戴朝

帽，坐憲司轎，到大東門外春牛埔，拜芒神、春牛。春牛用布袋糊泥成
一牛樣，按年運五行金、木、水、火、土分五色；芒神者值年太歲也，
俗名春牛媚。然後整齊執事人等，鳴鑼喝道，迎游街市，回衙門焉。立
春之時，縣官應到府衙與芒神、春牛獻爵，行鞭春禮將春牛鞭破焚，又
定例燒，名曰『鞭春』。[10]

　　布袋塗覆泥土作的春牛，加上年運搭配五行五色的繪製，在鞭春禮後，泥土
回歸大地，布袋焚燒歸天，年復一年重複，除提醒生活及節慶作息之外，透過來
自土地的泥土捏塑春牛形，傳達祈福庇佑；打破春牛體化入大地，更寓意象徵福
氣滿四方。此一習俗在清國、日本國改朝換代後就停止，直到民國64年（1975）
臺南市政府整建大東門圓環，府城國際獅子會委託名師邱火松（1929～2014）以
水泥塑造捐建了芒神、春牛雕像各2只，放置於圓環內大東門城東側，在東門圓環
的南、北入道路位置，用來標記此地迎春牛的文化活動。

大東門城東側的水泥塑春牛、芒神

這些彩塑作品的發展，除了宗教信仰造神佛之外，在中國可以見到玩偶形式呈現，用來擺飾家內，襯托年節或營造氣氛。在漢代王符《潛夫論》〈浮侈〉篇就有提到：「或作泥車、瓦狗、馬騎、倡排，諸戲弄小兒之具以巧詐。[11]」可見這種泥塑玩具在當時已形成社會奢華風氣的代表之一。這種根植於民間的小型彩塑，逐漸演變出迎福納祥的樣貌，融入地區的節慶風俗之中，著名的有：天津泥人張泥彩塑、山東高密泥彩塑、陝西鳳翔泥彩塑、江蘇無錫惠山泥彩塑、河南淮陽浚縣泥彩塑等。這些彩塑泥偶生產，朝向「模印生產」、「半手工生產」2個方向製作，加入以模具塑造的「模塑」技法，一是模印黏土，加上彩繪，量多價格便宜，顏色艷麗，造型誇張；二是以戲齣故事為主的「手捏戲文」，部份構件以模塑印製，搭配圖案細緻的彩繪。[12]大量便宜材料上以石膏灌製生產，加上噴漆、勾繪的大量製作方式，在地人稱「粗貨」。[13]對比另一種是「細貨」，強調印模加手捏技法塑像，有頭部模印成形，姿態身體採捏塑方式的「捏段鑲守」及頭身模印的「印段鑲手」，造型生動自然，色彩富麗悅目，強調裝飾細緻。[14]

捏塑技法延伸製作的童玩還有「捏麵尫仔（liàp-mī-ang-á）」，捏麵原是以麵粉為材料，中文說法為「捏麵人」。杜牧河（以下稱「炎師」）在童年即是生長在捏麵尫仔世家，父親、伯父皆從事麵尫仔販售，據長輩說明麵尫仔技術是觀摩仿作自安平的洪華。炎師提到臺語稱麵尫仔為「秫米尫仔（sùt-bí-ang-á）」，是以米為原料，米蒸熟後揉製出粿粞（kué-tsheh），再將粿粞染色後使用，以雙手搭配竹片、剪刀、尖棒等簡單工具，即可巧手妙花，製作出各式各樣的人形、動物、花草。類似的文獻記載，在清乾隆時期，李斗《揚州畫舫錄》中記載：

> 蘇州人以五色粉糍狀人形貌，謂之「捏像」。鬻者如市，手不停作，截竹五寸，上開七孔，為簫吹之，謂之「山叫子」。或以銅為之，置舌間可以唱小曲諸調。[15]

在戰後臺灣的吳瀛濤《臺灣民俗》也有一樣的描述：

糯米尫仔，用糯米粹[16]作的尫仔，糯米粹都用黃、紅、綠各色著色，做好的尫仔又用植物性的油抹得一身光滑，因此美麗可觀，極受小孩歡迎。其製法是用錐、篦等小工具，手工很巧妙。所做的尫仔有戲角、水果、魚類等，凡小孩喜愛的都可以做，也有裡面包餡的。[17]

　　吳瀛濤所用「糯米」為中文稱呼，即是臺語發音的「秫米（sut-bí）」。透過文獻紀錄，顯現「秫米尫仔」在臺灣地域上的流傳具有歷時性的廣度，也具有因應不同材料的民間轉化巧思，是種不同時代皆可見到雷同的民俗技藝。

　　這種捏製偶型的民間技藝，除製作童玩用麵尫仔，另會作為中元普度牲禮的「看牲」，或是盂蘭盆會「會仔碗」上的裝飾麵尫仔。信仰活動是捏麵技藝最大宗的生意，捏麵技藝本是製作普度、做醮的供品「看桌」，因為傳統祭祀普度或做醮時，常會準備「菜桌（素食）」，於是不能擺上雞、鴨、

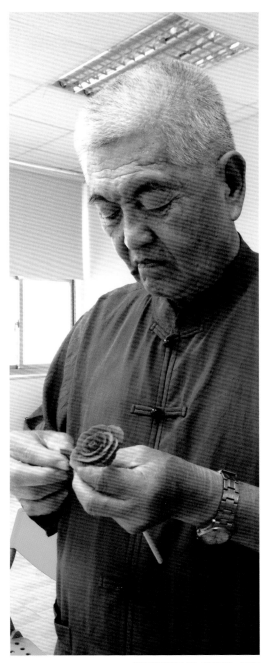

炎師捏製秫米（糯米）尫仔

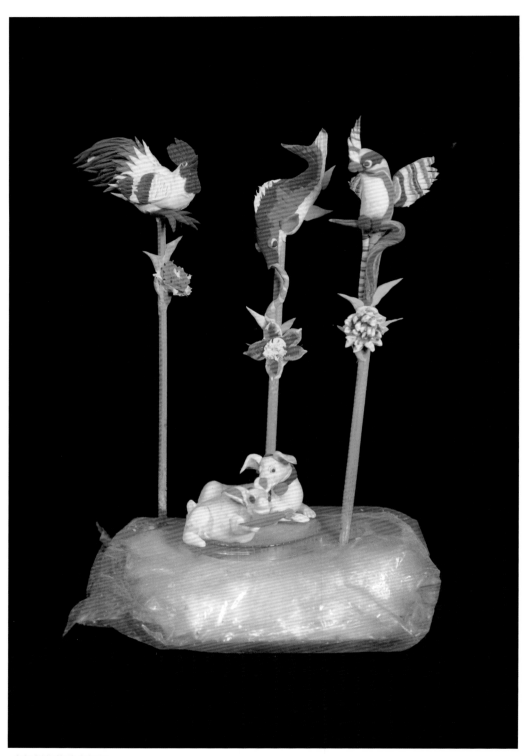

炎師製作的秫米尪仔

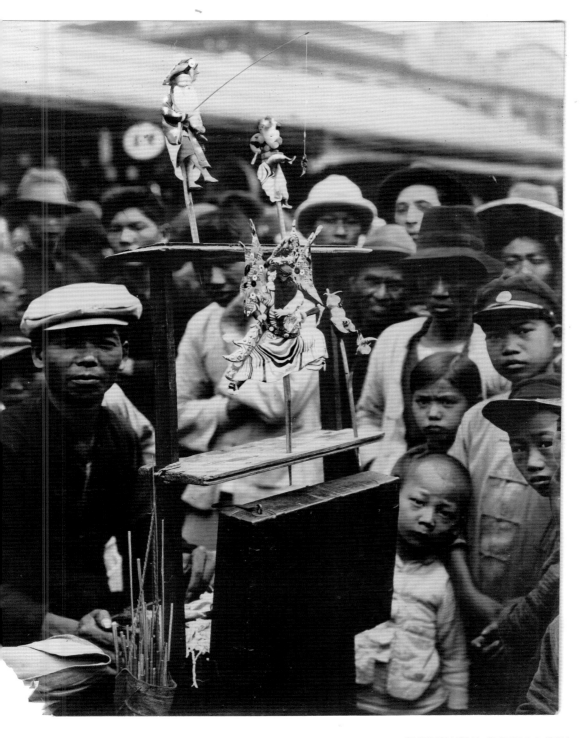

秫米尪仔老照片（王子碩上色提供）

魚、肉等葷食，但這種公開場合供品不能太寒酸，供品豐盛才能展現誠意，因此就用素的粿粞做成各種動物造型。廟宇的普度以「層」計算，1層12桌，每一桌要有9種捏麵供品，最前面的頭桌通常以神獸-龍為首，中間各桌則是以象徵海洋的水族類尪仔、象徵陸地的花果蔬菜類、象徵山林的飛禽走獸類，最後的尾桌則用是神仙偶像系統的八仙、觀音菩薩等。

　　土塑的工藝及技術運用，除了上述直接捏塑神像製作、裝飾擺飾等用途外，還有充作翻模技術的原始胎，這即是臺灣粧佛工藝種類之一的「脫胎造像」。脫胎造像技法順序就是先以土泥塑造出形體為土模[18]，等乾燥後，再用具黏性的漆樹汁液加黃土或桐油、漿糊加磚灰、石灰混合，塗抹在紗布上，一層一層堆疊，

普度場的看桌

待其風乾後敲打或灌水取出內部泥土，最後將再造好的脫胎像上色，是為「脫胎造像」，臺語簡稱「脫胎」（thuat-thai）。從使用材料來看，漆樹液加黃土的做法稱作「漆灰脫紗」[19]、「髹漆造像」；桐油灰、漿糊加磚灰、石灰混合材料的做法稱作「油灰脫紗」[20]，油灰材料的耐久性則不如漆灰。或由於使用的紗麻布稱「紵」，所以這種造像技法在中國稱「夾紵漆像」或「脫胎夾紵」[21]。這樣的脫胎神像的重量較輕，宗教慶典時迎請塑像遊行會容易搬運許多，且生漆乾燥後外觀呈現黑色光亮的色澤感，所以髹漆彩繪會整體彩繪上色，並以金、銀、白、紅等對比色營造出一種華麗視覺感，相當吸引眾人目光。

　　過往脫胎技法的使用，炎師表示多是在搭醮壇人物的頭部製作，使用羅黏香（木屑、楠木樹皮、水膠）為塑模，外面以油紙裱褙。後來FRP（玻璃纖維）出現後，就快速被取代。

　　在臺灣民間技藝中，類似的脫胎技法也用來製作金獅陣的獅頭，只是材質上改用紙張或麻布，相關製作過程，暫以臺南市麻豆區胡厝寮的胡輝慶、胡輝標師傅的脫胎技法為例，其製作金獅陣的獅頭製作過程與工序說明如下：

（1）取土：避開砂質土，以具黏性的黏土為主。
（2）整土：土壤需經過竹篩篩選，去除雜質。
（3）塑粗坯：土壤和水，以雙手塑出粗略外型。
（4）磨細坯：粗坯乾燥後，裂縫處添加少許泥土，等乾燥後，以砂紙磨
　　　　　　去不規則外表。
（5）褙紙：在乾燥後的土模上，塗抹具黏性的天然材質，如米糊、水膠
　　　　　　等，紙張則裁剪成條狀以利貼褙，紙張貼附約7～9層，有
　　　　　　時為了增強韌性，會黏貼牛皮紙或紗布、麻布。
（6）除土：外層紙張乾燥後，敲去底層的土模。
（7）彩繪上色：外表再依需求來上顏色及彩繪特殊圖紋。

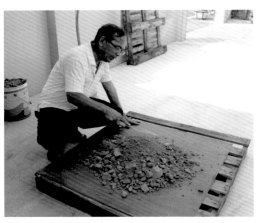

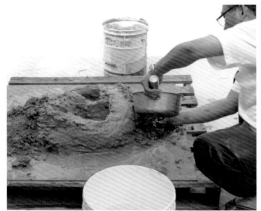

1	2
3	4
5	6

1. 取土

2. 整土

3. 塑粗坯

4. 磨細坯

5. 米糊、報紙、牛皮紙、紗布

6. 黏貼紙張

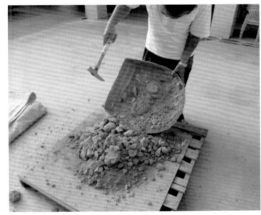

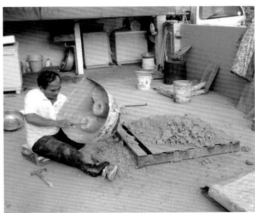

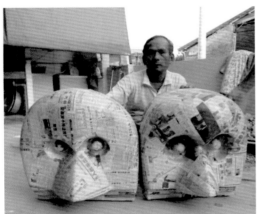

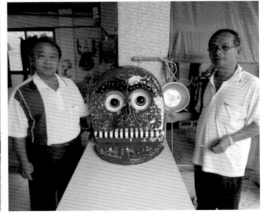

1	2
3	4
5	6

1. 黏貼牛皮紙、紗布　　　　2. 乾燥

3. 敲去土膜　　　　　　　　4. 刮除細部泥土

5. 脫胎後模樣　　　　　　　6. 彩繪後獅頭模樣

這種靠著經驗與手感將泥土捏出獅頭的形狀符合傳統工藝就地取材與講求實用的特色，工序概念上與「脫胎造像」製作大同小異，而且不使用生漆，免去漆料調配工序，製作起來更加簡潔及免除皮膚過敏現象。

　　總的來說，土塑是種以雙手為主的捏塑技藝，使用的是富有黏合性的材質，如：泥土、黏土、粿柵，然後透過眼睛觀察，視覺與意念故事結合，以手指捏拿、工具削刻出自然生物或人形神像。當然土塑工藝最常用的泥土，是各種天然礦物質混合體，就地取地下黃土（不可使用含砂量過高的土質），經過竹篩篩選雜質後，加入水、稻桿、麻絨、石灰等搓揉備出原料使用。土塑因為具有可塑性，且可以重複修改、使用的特點，所以常作為現代雕塑基礎訓練，用來訓練掌握造形能力及塑造技能。土塑同時也是石膏、水泥、玻璃鋼、青銅、鐵、不鏽鋼、錫、玻璃纖維等其他雕塑材料的造形母體基礎，在土塑好的形體基礎上，透過翻模或鑄造等工法，製造出外型一致，但材料不同的作品表現。即使是石雕、木雕等材質，尤其是大型的石雕雕像，常見也會事先以土塑作為母模型，以便依比例進行放大，這是因為在土塑的模型上可以反覆推敲、修改，這種立體造形思維，透過視覺讓工藝家在雕刻前對所即將創作作品的形體更具概念，而能胸有成竹地完成作品，因此土塑也可說是思考立體造型的基礎。

土塑之九天玄女（杜牧河提供）

要討論臺灣現在的傳統工藝，不可免的要談到漢人在東亞的貿易遷徙。如果從明鄭政權後漢人移居範圍及房舍建築來看，帶來許多工藝，尤其是清順治2年（1645）後，匠籍制度的廢除，讓社會開始新的變化，工匠身份得以轉變，於是「士農工商」的階級開始打破承襲規律，透過發達的經濟生產努力，工匠們開始可以找到一個新的商業經濟主導的社會地位，明代晚期已有些經濟狀況好的工匠，精通儒學文藝，形成好儒修文的儒匠階層。[22]臺灣工匠主要與移民原鄉、港口有關，尤其是潮汕、泉州、漳州等地為多，康熙61年（1722）赴臺的巡臺御史黃叔璥《臺海使槎錄》就提到：「水仙宮並祀禹王、伍員、屈原、項羽，兼列焉，謂其能盪舟也（一作魯般）。廟中亭脊，雕鏤人物、花草，備極精巧，皆潮州工匠為之。[23]」這是少數在清代方志文獻中，對於臺灣在地工藝的詳細紀錄。這時期臺灣廟宇自有興築紀錄，所延請的都是從閩、粵請來的「唐山師」，完工後師傅再返回原鄉。這時期唐山師傅偶有傳授技藝給隨從工作的在地助手，工藝逐漸紮根臺灣。書寫到工藝敘述較為完整的，要數光緒年間成書的《安平縣雜記》為首，該書提及：「臺灣貨物多自外來，執藝事者，亦來自福州、興化、漳州、泉州而傳授[24]」書中更記載有100種工匠，其中與本書相關的，計有：木匠、泥水匠、油漆匠、畫匠、塑佛匠、瓦窯磚窯司阜等，書中記載節錄如下：

木　匠：俗名木工，…作椅桌床几諸木料器俱及箍桶匠等，皆木匠也。建廟宇者，名曰「做大木」，做一切木器棋者，名曰：「做小木」。

泥水匠：俗名土工，與木匠一樣，工作工價。凡起蓋廟寺、店厝，要用泥水匠及木匠。

油漆匠：油漆廟寺、店厝及桌椅等。臺之油漆匠，多包工包料者。

畫　匠：畫地圖及山水、人物、花木、鳥獸及神佛像。

塑佛匠：或用木雕，或以泥塑，務在能肖其像。又有泥摹印各種人物，
供人家孩童玩具者。附焉。
瓦窯、磚窯司阜：窯在東門城外等處，亦有從清國廈門運來者。[25]

　　仔細看《安平縣雜記》一書記載，可以推知這些民間工藝早已存在臺灣一段時間，而且可能已落地紮根。乙未年（1895）臺灣政權移轉，第一批來臺的日本官員佐倉孫三就對這些建築提出觀察：「臺人崇信神佛，尤用意廟祠，結構美麗，規模宏壯，石柱瓦甍，飛棟畫壁，金碧眩人。[26]」顯見這位來自北方地界的旅人，視覺焦點都被吸引聚焦在北方建物不常見到的絢麗樑柱、繽紛屋脊、精美壁畫等的廟堂。廟堂工藝品的絢爛，讓佐倉先生無法挪開視線，顯現臺灣寺院廟堂的神聖中軸線上，神像雕塑、建物裝飾、信仰空間氛圍營造出一股充滿南方多彩炫爛的建築式樣。

　　接續著被記載的，就是在大正9年（1920）連橫出版《臺灣通史》，〈卷二十六 工藝志〉提到臺灣較為出色工藝有：織布、大甲草蓆、刺繡、纏花、木雕刻、雕玉刻石、繪畫、鑄造、金銀工、燒瓦、製煙斗、燒灰、燒煤、造紙、竹器編、皮箱髹漆等。[27]商業所帶來的經濟繁榮景象，可以從這些工匠的活絡，略知一二。

　　昭和3年（1928）臺灣總督府商品陳列館出版《臺灣ニ於ケル家內工業》，記錄以家庭生活使用或生產的工藝品，如：帽子、指物類、竹細工、籐細工及柳細工、藁製品、七島藺席、角細工、金銀細工、禮拜紙、月桃製品、織布、蕃人的手工品等。[28]昭和16年（1941）金關丈夫在《民俗臺灣》創刊後，連載專欄「民藝解說」，總計有提到：陶枕、餅印、染付缽、士林刀、燭臺、筷籠、煙盒、竹椅、花布、楹籃、籤筒等，以這些民間生活用工藝品為說明主角，文字搭配影像，用來啟發民眾對民藝特質與美感塑造。綜合以上資料，可以發現這些紀錄都是以生活用工藝為主。臺灣工藝振興先驅者顏水龍對於臺灣在地工藝振興，在昭和17年（1942）投稿《臺灣公論》期刊，以〈臺灣に於ける「工藝產業」の必要性〉來闡述他對臺灣工藝產業的想法，並也是聚焦在上述家庭工業，認為臺灣的天然材料豐富、圖案型態特殊、年輕人力充足、工資便宜等優勢，足可以發

展臺灣工藝的新樣貌。[29]用來祭祀的神像工藝，因為其特殊稀少性，在工藝史的研究上，直至戰後才開始被研究者注意。

　　神像製作工藝之一的泥塑工藝在民間工藝是稱作「粧佛」（臺語音）。東漢漢安元年（142）張陵創設「正一道」（俗稱五斗米教），道教出現時源於自然信仰，崇拜祖先、鬼神，不供奉神像。[30]此時佛教也傳入東漢，以一種新的宗教文化形態，大量的文字經典、塑造神像、宗教空間營造，以具體形象的佛、菩薩、阿羅漢、四天王、忉利天、閻魔天、兜率天和天龍八部等，對東漢社會產生影響。道教則於南朝宋國的道士陸修靜（約西元471年）模仿佛教製作天尊、左右真人形象。[31]可知佛教具體塑造神佛的宗教氛圍營造影響深遠，所以臺語用「粧佛」一詞，著實顯現神像製作工藝的起源。本書的造神像泥塑工藝多用在祭祀之用，常置放於神聖空間之內，彩塑神像造型或慈悲、或莊嚴、或瞋怒、或武威，用來加深信眾對於宗教信仰的心理托依投射，進而產生教化功能。當然廟堂空間內的壁畫彩繪，此部分跟佛像彩塑也有不少關聯，甚至會對一件捏塑作品，產生極其大的影響效果。

　　「粧佛」的「粧」意思指妝點、裝飾及製作的工藝，「佛」則是泛指神尊，臺灣在地的民間信仰、佛教、道教、儒教、一貫道等都可以是製作偶像，所以粧佛顧名思義就是指製作佛神像的工藝。除了其製作內容所含範圍甚廣，在材料技法上木頭雕刻、土泥塑形、脫胎髹漆、紙塑紮綁等，到後製作的漆粉線、安金、彩繪等，都屬粧佛師傅的工作。

　　傳統工藝技術之間，因為市場機制、材料取得及製作工法等諸多因素，有些時候是一個師傅承載多種技藝於一身，在研究書寫時，往往會挑選最常使用或最為人知的技術來記錄，並為之進行分類，但卻也極可能無法完整呈現一位巨匠的能耐。例如在本書中，杜牧河就是一位能塑能畫的高手，可惜的是，因篇幅有限，僅能擇要書寫，若從口傳及文字記載，仍可見歷史上有許多巧匠能人可在這些多樣的技藝之間轉換，游藝有餘。所以或許讀者可以轉換用「能人」的角度來看身邊的匠師，足以看到另一片技術世界。

　　土塑是使用泥土為主要基材，泥材堆疊經粗坯、修飾、乾燥、上漆、安金、彩繪等程序而成的神佛像；而雕刻多使用木料為素材，經過彫刻削去，經粗坯、

修飾、磨光、上漆、安金、彩繪等工序而成。由於許多從業師傅身兼塑造及雕刻的2種工藝，所以也可以看到過去調查研究多將歸類「土塑」屬於「粧佛」工藝的一種，而不獨立一種工藝類項。[32]只是粧佛工藝使用的材料相當多元，且如果從炎師作品來看，確實為了生活所需，作品數量上以明堂祀物為多，但仍有現代抽象的藝術品。而且在使用的材料上，炎師除了擅長泥土之外，還有現代工業的材料—水泥。

1824年英國約克郡人阿斯帕丁（Joseph Aspdin）以石灰石、黏土混合品研磨成細粉，然後於鎔爐內燒製成塊狀鎔渣，再將鎔渣研磨成細粉，這種細粉與水混合後，產生水化、水解等一連串化學反應，但凝固時間要比水泥快的一種建築用材料，後命名為「波特蘭水泥（Portland cement）」，由於其加水後可塑型，並有快速硬化、硬化強度高等特性，加上朝向工業化低價的生產銷售模式，成為工業化建築的代表材料之一。後續以波特蘭水泥為基礎，開始添加各種不同礦物成分，延長硬化時間，經過改進演變，目前類似的產品種類應該超過千種。

水泥單獨使用的強度有限，使用時多會添加碎石、細砂、水攪拌成為「混凝土（concrete）」，因為這些材質的熱脹冷縮速率相近，形成緊密結構，且若模具內以鐵鋼材為骨架，封存在硬化混凝土中，可以減少鏽蝕。由於混凝土在硬化前，可灌製到模具中，待固化成形，形成結構極強的各式形狀，也正是這種特性，1950年代開始有雕塑家使用含鋁的水泥來製作放置於戶外的藝術品，作品成色上偏向灰黑色調。[33]

臺灣在出現水泥之前，主要以石灰為主要建築材料之一。大正4年（1915）日本淺野水泥株式會社於阿緱廳打狗山[34]下（今稱高雄市鼓山區壽山）設廠，當時年產量為3萬公噸，用以供應臺灣的橋樑、道路、官舍使用為主。昭和17年（1942）改組為臺灣水泥株式會社。戰後，成立水泥監理委員會，接管日治時代的水泥廠合併成立「臺灣水泥公司」。水泥的出現，首先讓建築業在日本時期產生極多的施作工法演變，而剪黏、灰塑等工藝，因為與建築業息息相關，所以若從時間上推敲，在灰泥中添加水泥增加強度[35]，極可能是日治後期開始出現，戰後也讓臺灣傳統工藝的發展，在剪黏、灰塑、土塑的基礎上，演變出水泥塑的創作。且由建築工法結合鋼筋、水泥材質，穩固堅硬的特色，讓1960年代後臺灣開

始出現巨型神佛像，如：1961年南投林慶堯設計施作完工的彰化八卦山大佛（高23公尺）、1963年完工的高雄縣旗山鎮九龍山鳳山寺巨型濟公（高24公尺），及新竹林增桶製作的1982年苗栗縣竹南鎮龍鳳宮天上聖母（高41.2公尺）、1992年苗栗縣竹南鎮五穀宮神農大帝（高47.3公尺）、1993年高雄市左營區蓮池元帝廟北極亭的玄天上帝（高21.9公尺）、1994年嘉義縣溪口鄉開元殿開臺尊王（高53.9公尺）等。這些作品出現多在經濟改善後的臺灣社會，對於以傳統信仰為核心的新創水泥塑神佛像出現後，引起討論及觀光參訪熱潮，顯示民眾對於這種新創作品抱持著開放且接受的態度。

　　觀察炎師近30年作品，以「（泥）土塑」、「水泥塑」為大宗。其中水泥塑可作360度觀賞的立體作品，也可以做成浮塑於牆面的半立體作品，不過土泥材與水泥材之間，2者的材質特性差異極大。土泥材的特性在於土壤黏性、乾燥後收縮比例的拿捏，黏性不佳或不均，乾燥後引起龜裂皆可能造成整塊面的剝落，作品可能前功盡棄，必須重製。對於黏土保濕及收縮後比例的拿捏，就需要相當的經驗來支持；而水泥特性為快乾及硬質地，依成效不同而影響石灰粉、洋菜粉添加比例，形成工作反應時間較短，所以整體美觀營造的難度提升，現代材料的駕馭反而增加塑造技巧的新門檻。

彰化秀水慈願媽祖會正殿土塑鎮殿媽祖與宮女

〔註釋〕

1. 李美蓉，《雕塑—材料・技法・歷史》（1994，臺北：臺北市立美術館），頁 24。

2. 同上註。

3. 熊寥，《中國陶瓷美術史》（1993，北京：紫禁城出版社），頁 86 ～ 87。李知宴，《中國陶瓷文化史》（1996，臺北：文津出版社），頁 107、114。

4. 炎司認為以臺與「土溯」會更合適，為表尊重且更符合使用之材質。

5. 也有學者將土塑、石灰塑合併稱呼為泥塑。簡榮聰、鄭昭儀，《彩塑風華—臺灣交趾陶藝術風華》，2001，南投：臺灣省文獻委員會。

6. 王世襄，《錦灰堆—則例、書畫》（2003，臺北：未來書城股份有限公司），頁 33。

7. 李燕，〈中國傳統民間泥彩塑述略〉，《上海工藝美術》，2009 年 4 期，頁 84。

8. 陸君玖，《彩塑—塑形賦彩》（2006，上海：上海科技教育出版社），頁 24 ～ 28。

9. 同上註，頁 119 ～ 120。

10. 不著撰者，《臺灣史料集成 清代方志彙刊第四十冊 安平縣雜記》（2011，臺南：國立臺灣歷史博物館），頁 72。

11. 王符《潛夫論》，諸子百家中國哲學書電子化計劃網站：https://ctext.org/qian-fu-lun/zh?searchu=%E6%88%96%E4%BD%9C%E6%B3%A5%E8%BB%8A%E7%93%A6%E7%8B%97。擷取日期：2022 年 11 月 30 日。

12. 張道一編，《漢聲雜誌 133 期惠山泥人（一）》（2003，臺北：漢聲雜誌股份有限公司），頁 34。

13. 同上註，頁 21。

14. 喻相蓮〈惠山手捏戲文的特色〉，《漢聲雜誌 133 期惠山泥人（一）》（2003，臺北：漢聲雜誌股份有限公司），頁 54。

15. 清乾隆時期，李斗居住於揚州地區的社會經濟文化情況。李斗，《揚州畫舫錄》，中國哲學書電子化計劃網站：https://ctext.org/wiki.pl?if=gb&chapter=919027。擷取日期：2022 年 12 月 31 日。

16. 製粿的原料，吳瀛濤用詞為「粹」，意思為碎米，發音為「tshuì」，教育部閩南語辭典為「糝」，意思是以米調和而成的食物，發音為「tsheh」，若從發音及文字意義來看應該以「糝」字較貼近原意。

17. 吳瀛濤，《臺灣民俗》（2000，臺北：眾文圖書股份有限公司），頁 205。

18. 此一土材質的母模，也會有用木雕、石膏等材質。

19. 王世襄，《錦灰堆—則例、書畫》（2003，臺北：未來書城股份有限公司），頁 35。

20. 同上註。

21. 見諶法師，〈夾紵脫胎漆器與中臺十八羅漢〉，佛教藝術網站：https://www.ctworld.org.tw/buddaart/05.htm。擷取日期：2022 年 11 月 30 日。

22. 吳玢，〈晚明江南地區儒匠群體研究〉（2019，華中師範大學中國史博士論文），頁 12 ～ 13。

23. 黃叔璥，《臺海使槎錄》（1958，南投：臺灣銀行經濟研究室），頁 33。

24. 不著撰者，《臺灣史料集成 清代方志彙刊第四十冊 安平縣雜記》（2011，臺南：國立臺灣歷史博物館），頁 247。

25. 同上註，頁 247 ～ 256。

26. 林美容編，《白話圖說臺風雜記：臺日風俗一百年》（2007，臺北：國立編譯館），頁 102。

27. 連橫，《臺灣通史下冊》（1920，臺北：臺灣通史社），頁 719 ～ 725。

28. 臺灣總督府商品陳列館，《臺灣ニ於ケル家內工業》（1928，出版地不明：臺灣總督府商品陳列館），頁 7 ～ 16。

29. 顏水龍，〈臺灣に於ける「工藝產業」の必要性〉，《臺灣公論》7 卷 2 期（1942，臺北：臺灣公論社），頁 23。

30. 徐溢孺，〈道教〉，「臺灣大百科全書」網站：https://nrch.culture.tw/twpedia.aspx?id=6225。 擷取日期：2022 年 11 月 6 日。

31. 石弘毅，〈臺灣神像的雕刻藝術〉，《臺灣文獻》45 卷 4 期（1994，南投：臺灣文獻館），頁 114。

32. 郭振昌，〈臺灣傳統手工藝術與發展〉，《民俗曲藝》第 30 期，1984 年 7 月，頁 52 ～ 53。

33. 李美蓉，《雕塑—材料、技法、歷史》（1994，臺北：臺北市立美術館），頁 204。

34. 明治 36 年（1903）12 月 18 日行政改制，將鳳山廳、蕃薯蕢廳、阿緱廳合併為阿緱廳。大正 9 年 10 月行政改制才更改為「高雄州」。打狗山是 1923 年為了替裕仁皇太子賀壽，才更名壽山。

35. 吳盈君在研究中指出，麻絨灰添加水泥可提高初期強度及可塑性，但造成孔隙提高，細菌、藻類、蘚苔類容易增生附著，反而造成剪黏灰體劣化。吳盈君，〈傳統剪黏藝術灰體 -- 細胚黏著材料之養護研究成果報告書〉（2017 年科技部補助專題研究計畫，國立臺南藝術大學博物館學與古物研究所執行），頁 36。

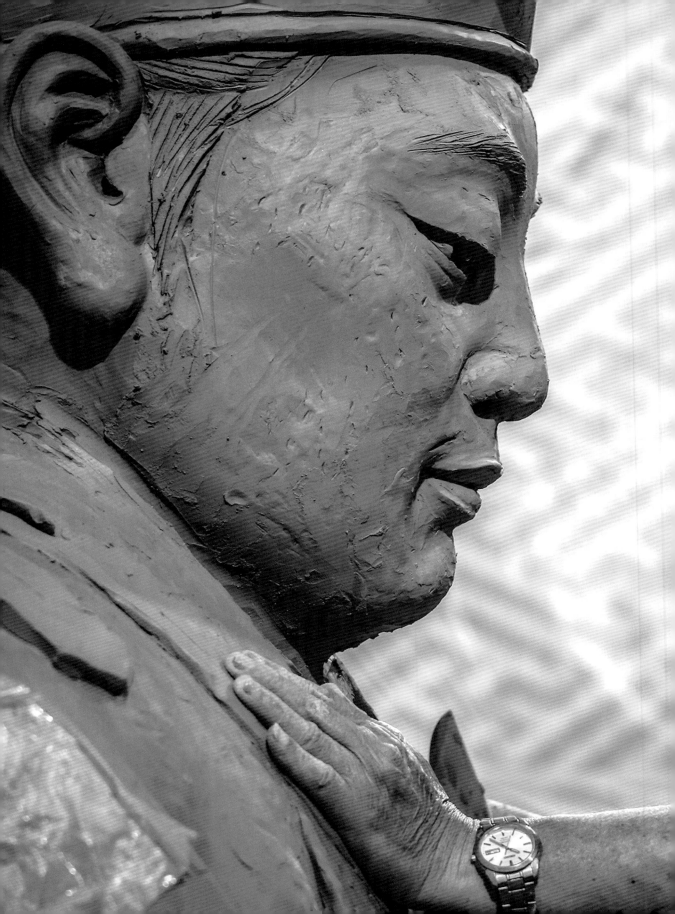

遊藝造境・自逸超然

海洋潮浪起伏，炙風加上沙丘，這濱海之丘就是「炎師」杜牧河藝師成長的環境。這些沙洲，在古地圖中常見繪製於府城西側的7個海中沙洲，寫作「七鯤身」（或寫作「七鯤鯓」）。清康熙35年（1696）高拱乾的《臺灣府志》寫下〈臺灣八景〉，其中「沙鯤漁火」描繪著臺灣府周遭內海的沙洲，有漁人搭船燃燈，燈火高懸以在夜間捕魚，海面密集閃爍的燈火和夜空星光相互輝映，呈現出一幅漁業民生景象，而這海面漁火閃耀的聚落之一，就是炎師長大的聚落「灣裡」。

相傳這聚庄起因為明代鄭氏王朝軍隊移入有關，只是內海水濱維生不易，只能靠海吃海，內海的平浪環境，讓陳永華在永曆19年（1665）設立瀨口鹽埕，引海水日曬製鹽是濱海七鯤鯓一個重要的經濟推展，瀨口就在灣裡聚落的東北側約2公里處淺水陸地交接。清代灣裡聚落座落在內海淺灣之中，四周多為水域。因為二層行溪的逐年河流改道變遷，讓原為四面環水的灣裡聚落地理環境產生重大變化，河道逐漸淤積，所以聚落東北側水域逐漸陸地化，不過仍有不少魚塭及闢設鹽田曬鹽，或許是因為環境的因素使然，灣裡聚落的曬鹽產業，一直到戰後，才逐漸停止生產。而聚落信仰中心主祀的葉、朱、李三府千歲的萬年殿，民國64年（1975）前建醮時，採王船出巡形式，且巡狩的方式是讓王船入水行船，沿著二層行溪的舊港道往溪南北二岸進行云庄（ûn-tsng）。灣裡聚落的行政區劃上，清代歸劃於永寧里內八甲之一，在日本初期原為臺南廳永寧里，大正9年（1920）後劃為臺南州新豐郡永寧庄，戰後更正為臺南市南區。今日灣裡聚落，西臨臺灣海峽，東側為臺南機場，北邊為喜樹聚落，南鄰二仁溪，除南側可涉水過溪就是高雄茄萣，不然已不復見四周環水的樣貌，行政區域名為臺南市南區，計有：佛壇里、興農里、省躬里、同安里、松安里、永寧里等6里。

灣裡聚落人口五大姓：杜、林、蘇、葉、黃，其中以杜姓是灣裡最大姓氏，在灣裡路246巷建造有臺灣杜姓宗祠，節氣清明前後，例行

舉辦大規模祭祖,可見人口數眾多。「炎師」杜牧河就是住在杜姓宗祠南側不遠處的面東三合院宅第,父親杜定仁[1],母親葉春2人皆是世居灣裡,2人婚後生有5名子女。杜定仁為家中老三,跟隨大哥杜蜀土(村裡人暱稱「土仔」)製作秫米尪仔,這種行業主要擺攤於各地人多的廟會活動或為普度場製作,所以時常南北奔波,但由於節慶活動並非日日可見,販售上無法有穩定的經濟來源,生活自是粗衣糲布,所以杜定仁也會打零工維生,家裡經濟自是拮据,不過由於秫米尪仔是受歡迎的民俗技藝,所以仍有一定的市場需求。至於杜家的秫米尪仔技藝由來,據炎師的說法:「秫米尪仔手藝是有次父親在安平看到洪華製作,所以邀來大哥一起觀看討論,發現捏製尪仔技術不難,或許可以試試。」但製作的材料卻沒法知道,所以就回家實驗,以製粿的方式開始實驗,磨糯米、蒸米漿、揉米團來開始備料,一開始對材料不熟,真的浪費不少米,後來才逐漸調整米的比例而成功。由於伯父杜蜀土曾從事戲演工作,曾擔任戲班頭,[2]四處承接廟會慶典的戲演,所以在外的人面甚廣,這對於要到何處擺攤賣麵尪仔,有相當多的指引門路。

杜定仁先生老年照片(杜牧河提供)

葉春女士老年照片(杜牧河提供)

由於家族內伯父及父親皆從事麵尪仔（臺語音mī-ang-á，中文稱捏麵人）製作，雖然說稱作「麵」尪仔，但實際較多材質是用「秫米」（tsu̍t-bí，中文稱糯米），而非麵粉，所以炎師也說：就材質來看，應該改口叫做「秫米尪仔（tsu̍t-bí-ang-á）」才是。臺灣北部稱「米漿人」，中部稱「捏糕人」，[3]這種秫米尪仔常在廟口或廟會現場，人潮較多的地方販售，由於常見的捏塑有動物、植物、人偶等，形體變化依照師傅的巧手及想像來變化，常博得民眾的喜愛，且有些有包餡（ānn），尤其是孩童，對於這種可以食用的可愛塑像，總是深深著迷。另外秫米尪仔常用的是宴席裝飾，及醮典宴王、普度壇場的「看牲」，以奇花異草、可愛動物、奇珍異獸、仙佛人偶等，增添空間內的熱鬧氛圍，在人多的場合、醮場、筵席上供欣賞。

　　家學累積自日常生活的耳濡目染，所以炎師也說自己相當熟稔「尪仔糊」（ang-á-tsheh）的特性，尪仔糊是由於要製作尪仔才稱呼尪仔糊，一般民家常稱呼這種熟米團為「粿糊」（kué-tsheh）、「米糊」（mi-tsheh）。[4]尪仔糊是用米磨成漿後蒸熟，揉捘後添加食用色料成團狀後備用，是製作秫米尪仔的重要材料。炎師特別提到這材料過去常見用秫米，但是由於蒸熟後黏性過高，常需要手沾許多水或是菜籽油，會影響食用口感，更重要是過於黏稠性質的尪仔糊，在製作上會不易塑形，捏塑好後過軟的特性又會塌陷。所以母親葉春就著手改良，嘗試過在來米、秫米、蓬萊米等不同米種後，發現以蓬萊米的尪仔糊最合適，有點黏又不會太黏的特性，能夠讓捏塑過程很好施作，一捏成團，Q中帶軟又不黏手，且成形的尪仔能保持捏塑好的樣子而不塌陷。炎師談到這一段改正，不由得讚歎起母親的巧思與實驗精神。

　　炎師出生於民國38年（1949）蘭月，在節氣上是酷熱的處暑，出生排序為長子，但由於是早產出生，在醫療資源不發達，不優渥的經濟狀況，炎師母親只能求助信仰，望神佛庇佑。還好嬰孩體健，好不容易存活後，家人央請算命師為孩子取名為「杜木河」，算命師並囑咐家人要想孩子平安長大，需要另呼喚偏名「炎仔」，如此火焰遇到木材，方能身體興旺，包能讓這小孩平安長大，會有一番成就。

　　年輕的炎仔自小就常跟隨父親、伯父出外擺攤或製作秫米尪仔，就讀省躬國

民學校（今臺南市南區省躬國民小學）時，對各學科興趣缺缺，獨愛好美術及勞作，所以「其他學科都不及格，唯美術與勞作滿分。」雖是玩笑話，但可見其自幼觀察力敏銳，美感及手感都有相當過人之天分。所以雖然沒有正式經過伯父、父親的教授，但美感渾然天成，輔以透過觀察自然形體及人像姿態，尪仔栅在他手中常化成各式栩栩如生的動物及昆蟲形體。由於父親多是捏製動物花鳥，人物偶像多是由伯父製作，年輕的炎仔對於人像如何製作，是透過門板偷偷觀察伯父如何備料、製作，然後再私下揣摩練習。

　　國小畢業後因家境緣故，無法繼續升學，13歲時年輕的炎仔曾短暫至電鍍工廠工作，每天薪資只有7、8元，廠內環境不佳，加上要自行負擔來回搭車費用、便當費，不高的薪資促使他決心回到家業，與母親商議後，續承家業販售秫米尪仔。曾經半天到市場販售就收入30多元，讓年輕的炎仔信心大增，自此往往在天未亮時，就背上材料，在四周昏暗環境就出門，從南區灣裡往外擴展，往南走到高雄頂茄萣、下茄萣、湖內太爺、圍仔內，北到四鯤鯓、鹽埕、安平的市場集會擺攤。如果要進到府城內，水肥牛車也是一個可以順路乘風的省力交通工具，只是要聞著一路的水肥香氣北上到臺南市區，好像也不是很舒適；如果遇上冬天，則是頂著刮骨寒風出門，有次往北到喜樹、四鯤鯓，再到市區路上，由於沿著狹小的魚塭岸行走，相當難走差點落水，加上當時海岸線相當多林投樹，陰暗的道路伴隨著林投樹發出的倚倚歪歪聲音，讓年幼的炎仔想到林投姐上吊的故事，因而心生恐懼及怨懟，但是到四鯤鯓市場販售又能賺到不少錢，只好硬著頭皮前往。

　　及丁年之際（1965年），年輕的炎仔在七娘媽廟（開隆宮）前擺攤，受客戶訂製細捏1尊哪吒三太子時，剛好洪華派剪黏大師洪順發路過，默默駐足靜觀一陣子後，相當稱讚年輕炎仔的巧手，開口問炎仔有無意願學習剪黏，他可以收炎仔入門習藝。好學的炎仔雖心中對各種工藝興趣濃厚，尤其剪黏作品的絢麗外放，讓炎仔心中雀躍不已。回家跟母親討論這件事，但是母親考量家裡經濟負擔，炎仔去學剪黏就沒人製作秫米尪仔，家裡無法有足夠收入，所以年輕炎仔只得順從母意，落寞的婉拒洪順發。

　　府城傳統工藝匯聚，加上信仰空間眾多，盡是土塑、木雕、剪黏、彩繪、

糊紙、茄笭入石柳、大木作、小木作、金銀工等各式樣的工藝,所以年輕的炎仔在擺攤之餘,總喜歡往廟裡鑽去或是到工地現場觀看,跟這些前輩師傅們聊上幾句,偷看一下工夫。為了移動方便,後來炎仔苦苦央求母親到當鋪買1臺二手的腳踏車,讓他可以出外擺攤賣秫米尪仔,但炎仔心底是想著,這樣更可以順道去觀看各地施工中的廟宇。於是,牽到腳踏車的隔天,炎仔開始騎往較遠的茄萣,然後逐漸範圍擴大,往湖內圍仔內、海埔、竹滬、永安等地販售。後來甚至收攤後,就一路衝到高雄岡山壽天宮找洪順發。就這樣,雖無法跟隨洪順發師傅學習剪黏,為親炙大師風範,可以自由移動的炎仔,常在做完生意後,騎著腳踏車跟隨洪順發的行蹤,趕去觀看他施作剪黏,由炎師的行為,可瞭解他對於工藝的追求及執著。

在那個時期,年輕的炎仔都是騎著單車跟著伯父、父親南來北往的擺攤,有次騎車南下,要前往屏東縣崁頂鄉港東港隆宮,經過林園大橋時,由於力氣不足,無法一次騎過陡高的橋面,在半路因差點摔車,而停頓到路邊歇息。父親杜定仁在前騎了一段,發現孩子沒跟來,又回頭找人,才發現他在路邊歇息。經歇息後,父子二人才又趕路騎往港東,這樣拮据奔波的生活,著實艱辛。在港東港隆宮這一次是由伯父跟廟方簽訂合約要製作普度會仔碗用的秫米尪仔,但在製作過程,伯父因身體不適無法製作,而父親、堂兄又對人物製作不專擅,所以正愁於製作不出該有的數量要被廟方罰款之際,年輕的炎仔自覺這或許是個機會,所以跟伯父自薦,「我先胡亂做看看,做不好再請阿伯指點修改,不做被罰款更嚴重,試試總有機會。」由於進退不得,所以伯父只好放手讓年輕的炎仔動手做。由於已經在家裡多次嘗試及常常動腦思考該有的技巧,加上年輕炎仔的敏銳觀察力與美學天賦,一只只標緻的尪仔,就在一雙巧手的發揮之下,製作到該有的數量,得以交件給廟方。

經過這次港隆宮普度場之後,年經的炎仔對自己的手藝逐漸更有信心,所以常專研觀察身邊的動物、人形,開發出更多不一樣外型的尪仔。而且為了增加收入,縮短製作的時間,可以讓每天擺攤時增加捏製更多作品,用以應付顧客需求。因精擅多樣動物及故事人物,樣式又繁多,甚至可以為顧客量身打造,尤其針對陪著母親上市場的囡仔,製作出讓孩童們吵著要的尪仔,讓顧客願意掏腰包

付錢。年輕的炎仔手藝敏捷，在人流如潮的市區擺攤，收入日增，當時賣秫米尪仔1天可以賺超過60～80多元，遠高於1個成年人1天的工資，所以在當時也對家裡經濟有諸多助益。手藝逐漸純熟的炎仔，後來發現如果到府城的市場，販售更大尊（7吋）的古裝女性可用50元出售，甚或日本女偶可以賣到100元，這種精巧的製作手藝在經濟優渥的市集可以獲得喜愛。所以有段時間，炎仔開始喜歡到府城各市場擺攤，並且放上幾尊女性秫米尪仔，總是會吸引人潮來購買，這種新人物的創作，也為後來的習藝機會埋下伏筆。

　　民國57年（1968）年南鯤鯓代天府首次建醮「南鯤鯓代天府五府千歲建廟三百週年紀念舉行慶成祈安五朝清醮暨萬善堂落成大典」，日期為農曆9月11日起到17日為止，[5]一連舉行7天。所以各地信徒莫不積極投入參與，醮場主會首是

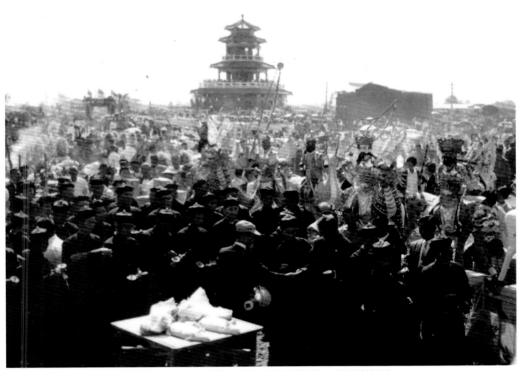

民國57年（1968）年南鯤鯓代天府首次建醮法會現場（林金印拍攝，黃文博提供）

高雄哈瑪星代天宮，也捐建慶成閣，為南鯤鯓代天
府熱熱鬧鬧辦這一次慶成醮。當時南鯤鯓代天府普度
排場，各主會間彼此暗自較勁，這種類比賽機制驅動
各地信徒投入財力物力，所以許多主會為了造出與眾
不同的排場，延請厲害的廚子師及相關搭配的工藝高
手。來自高雄擔任主會首的李男（音nam，正確名
字炎師不復記憶，故先暫用）受廚師推薦，來找年輕
的炎仔製作看牲。炎師回憶這一段委託，他提到曾到
高雄李男住所，那是個被聲色場所圍繞的豪宅。商談
後，李男為了排場聲勢浩大，所以委託年輕的炎仔進
行製作成五牲山排場及1,000尊用在會仔碗的秫米尪
仔。

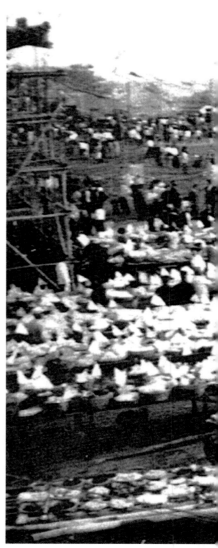

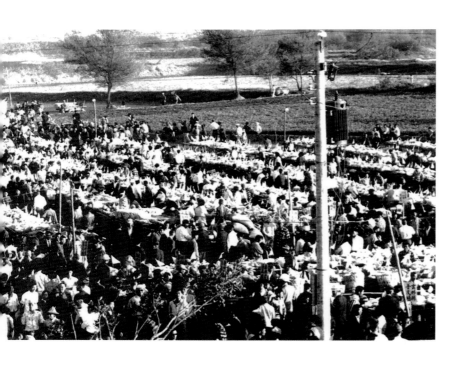

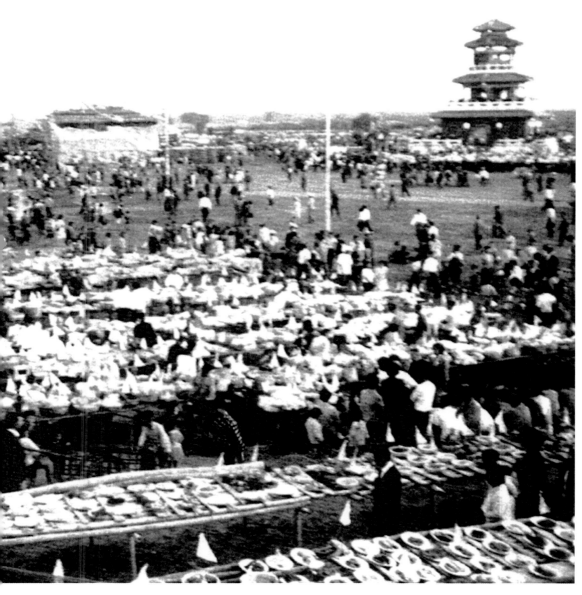

1. 民國57年（1968）南鯤鯓代天府贊普的會仔碗（黃文博提供）

2. 民國57年（1968）南鯤鯓代天府建醮會場，遠方慶成閣由哈瑪星代天宮贊助。（黃文博提供）

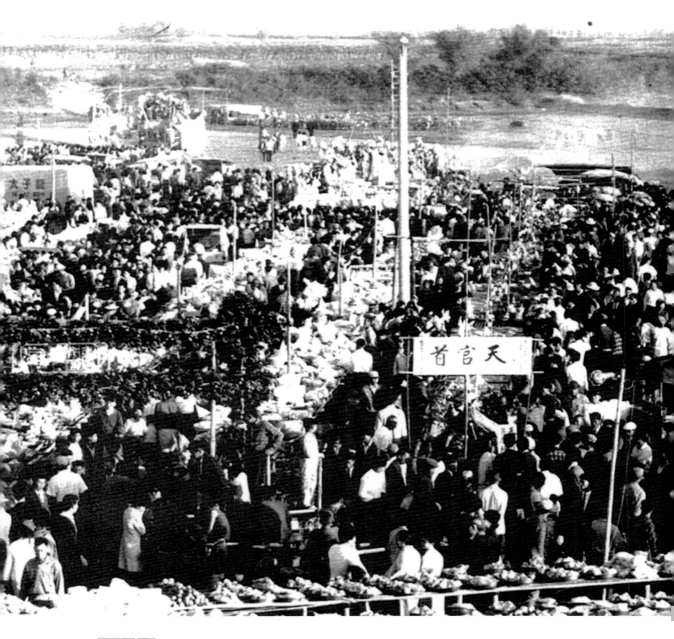

1
2
3

1. 民國57年（1968）南鯤鯓代天府天官首贊普場（黃文博提供）

2. 民國57年（1968）贊普會仔碗數量多到要動用大卡車載送（黃文博提供）

3. 民國57年（1968）南鯤鯓代天府普度場的看牲及會仔碗（林金印拍攝，黃文博提供）

南鯤鯓代天府建醮當年炎仔年歲18，尚未入伍當兵，為了應付大型醮事，五牲山是3層高度，以雞、鴨、魚、臘肉、魷魚等鋪設排列而成。且為了因應1,000尊龐大數量，所以釘製木架來擺設運送尪仔，但是在家中釘好的木架體積過大，無法搬運出較狹小的門框，只好截斷木架後，再載送到南鯤鯓代天府重組。這些貨品是委請機動三輪車載過去南鯤鯓，炎仔自己再騎單車追趕。當時受李男之託，秫米尪仔的樣式也要特別設計，尤其是以日本婆、中國小姐，現代形式女性樣貌為首要，尺寸為7寸（23.33公分），正巧過往在府城市場的販售經驗累積，常會製作古裝女性、日本女性的尪仔，所以這難不倒他。而且當時許多秫米尪仔製作多單面黏附在粗竹籤上，約180度單面的觀看視角，但這1,000尊秫米尪仔特別以360度可觀看的方式來製作，要讓這些尪仔擺立在會仔碗上，能夠吸引眾人的眼光。當然這獨特設計是用來展示師傅的技術及主會首的財力，因為這些尪仔在普度結束後是讓來贊普的各人帶回家的。農曆9月17日節氣為立冬，當日普度場面多達13,000多桌，另有布袋、東石和網寮等地一共85艘漁船在急水溪岸的贊普，場面相當壯觀。[6]

　　也因為這一場的委託，自此開始與從事醮壇牌樓製作的杜瑞玉（文祥伯）合作，除了一起搭建牌樓之外，也承攬民間信仰供品或普度使用的「看牲排場」，炎師負責以米、麵粉為基材，依故事情節，捏製人像、動物，並配合布景擺設，完成一齣齣精彩的「看牲排場」，在臺南市信仰圈子裡，建立巧手形象及知名度。也讓當時多半是由各庄頭居民自己擺設宴王、普度的現象，逐漸改為聘請技藝精湛的團隊來處理。

　　與牌樓製作的杜瑞玉師傅（文祥伯）合作看牲場同時，年輕的炎仔也開始跟著文祥伯搭建牌樓。製作牌樓除了鷹架結構要認識之外，彩繪、花燈也是當時需要搭配的技藝。牌樓製作另有件重要工作，即是進行講求畫色工筆的彩繪，學習總是從模仿開始，所以年輕的炎仔一開始臨摹文祥伯的牌樓線條及配色，天賦加上敏銳的觀察力，他總是能從中找到可以修正或更好的畫法，因此炎師也說文祥伯可以算是他的彩繪老師。某天，炎熱太陽自天空炙燒大地，杜瑞玉與炎仔在水泥地上鋪設三合板畫牌樓的圖稿，頂熱下煎，眾人都揮汗如雨。所以炎仔開口提議，「文祥伯，天氣這劣，我先幫你畫稿，你後續再來修改。按呢會卡緊。」抓

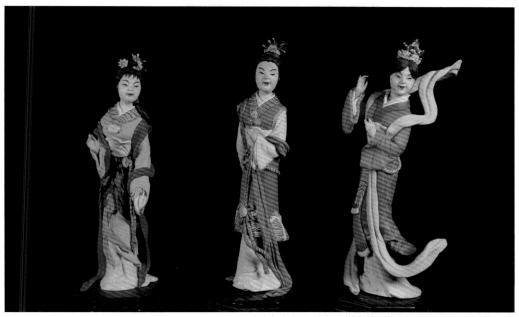

秫米尪仔製作的各式樣女性（杜牧河提供，陳志昌拍攝）

由杜瑞玉、杜牧河團隊施作的灣裡舉喜堂慶成醮用單一層牌樓樣式（灣裡舉喜堂提供）

緊這個機會，趁機展示一下自己
累積的功夫，牌樓稿很快就畫
好，而且炎仔還順道將蟒龍的爪
子方向及龍頭的方向，稍微進行
調整，以求蟒龍的騰雲駕霧氣勢
與行進方向吻合。從這裡可以理
解炎師在年輕時，即對於身邊周
遭的觀察相當細微，並尋求呈現
的合理性。

　　牌樓製作經驗越來越多，年
輕的炎仔後來研發出新式的多層
牌樓（2～3層）搭建工法，型
態穩固，外觀搶眼，更與水電工
合作，牌樓加上電燈，配電讓花
燈可以晚上發亮吸引眾人。後來
更將電動人偶裝在牌樓醮壇上，
絢麗的燈光加上吸引人的電動人
偶，暗黑的空地中矗立著一處閃
亮亮的牌樓，著時大量吸引眾人
目光。目前廟會活動場的牌樓形
式，多半即是炎師杜牧河作品的
影響。

炎師研發的新型多層式牌樓，上有電動人偶

　　藝術細胞自然天成的炎師，觀察力敏銳，尤其是傳統工藝手作時，對於形體、色彩、意神皆納入思評。府城是傳統工藝的集中地，工藝界的巧手巨匠，如：彩繪陳玉峰、潘麗水、剪黏葉鬃、洪華、糊紙陳金泳、塑造蔡心、邱火松等製作作品或本人，都是他觀察揣摩的對象。加上府城周遭有百千廟，有清朝唐山師的作品，也有臺灣南北二路的名師作品，炎師自是常常遊走駐足觀賞。在府城這樣的傳統工藝條件環境之中，耳濡目染之下，炎師後續的作品表現，都與這樣的環境養成關聯深遠。炎師自述在觀察一項工藝時，自己習慣先在腦中想過一遭工序，要如何製作、施作過程可能遇到的問題、以及如何拿捏比例。所以雖然還沒自己動手，但他都已經在腦海中做過一次了。而且他喜歡改變，喜歡思考如何可以做得更好，作品更有美感。

　　某天與杜瑞玉搭建牌樓時，師傅提到炎仔有天分，應該要受名師指點，方能蛻變更上層樓。所以後續推薦炎仔與糊紙、花燈能人的陳金泳認識。

　　陳金泳（1934～1997）臺南人，自幼即跟隨父親陳天賜從事糊紙業，開設有「金永糊紙店」，是人稱「糊紙皇帝」的著名匠師。陳金泳有感糊紙、花燈的作品再好，還是會面臨被燒掉或是不易保存的情形，所以受姐夫王永川幫助，開始鑽研粧佛工藝，尤其是木雕。民國58年（1969）開設金芳閣佛像專門店。受陳金泳大師的指點，炎師對於糊紙、花燈的姿體架構、美感比例運用突飛猛進。而且陳金泳也頗通面相、卜卦、改名、紫微斗數等術數，對於生肖屬牛的炎仔，他認為「杜木河」名字中有「木」字，牛隻會啃木頭，這樣晚年會很辛苦，所以建議改「木」為「牧」，稱「杜牧河」，如此方能圖個順遂輕鬆的未來。[7]

　　認識金泳師之後，在醮壇牌樓搭建的淡季（多半是上半年度），年輕的炎仔會繼續製作販售秫米尪仔，但為了能夠親近觀察陳金泳的技藝，炎仔常到海安路的金永糊紙店前擺攤，那時還沒正式拜師，但還是跟著其他學徒稱呼陳金泳一聲「師父」。[8]

陳金泳糊紙作品（顏三泰收藏）

（左起）陳金泳、杜牧河、黃德勝師徒三人合影（杜牧河提供）

民國59年（1970）炎仔與朋友到海安路尊王公壇[9]，當時廟方正在進行剪黏施作，兩人閒聊起剪黏風格派別，被正在屋頂施工的黃順安（洪順發徒弟）聽見，覺得此人眼光獨到，分析相當精闢，所以力邀學習剪黏，才發現原來這就是師父洪順發一直提到作麵尪仔的年輕人。這次年輕的炎仔開始跟黃順安學剪黏，雖僅維持3個月，就須入伍當兵，但也算是再續與洪華一派之緣分。而且二人亦師亦友，在杜牧河嘗試許多人生第一次工藝施作時，黃順安總會是討論的對象之一。同年，杜牧河入軍營服兵役。

民國60年（1971）前後，陳金泳與好友陳峰永閒聊，陳峰永提及陳金泳的二位弟子杜牧河、黃德勝的手藝不錯，但在比例上還「差一氣」（欠缺），所以陳金泳順勢央請陳峰永讓這二位弟子跟隨習畫。就這樣，年輕的炎仔開始跟隨陳峰永學習素描和人物結構。

陳峰永（1944～2022）澎湖人，原名「介石」，後為避蔣介石名諱而改名。在1950年左右移居臺南，曾學習書法，所以經朋友介紹進入中央影業公司延平戲院廣告宣傳組，書寫看板字體，因而結識繪畫看板的董日福。後經董日福介紹入成功大學建築系教授郭柏川老師畫室，正式為入室弟子。陳峰永學習郭柏川的西方繪畫技巧理論融合東方文化筆墨意境表現的畫法，學習到素描切面層次理論。而陳峰永就將這些素描技巧及概念，教授予杜牧河。陳峰永個性淡泊名利，後在宗教信仰中找到慰藉，擔任一貫道玉山寶光聖堂總點傳師，殿內外的總體壁畫、美術設計與景觀規劃，如壁畫、浮塑、泥塑和整修，設計及部分施作出自陳峰永之手。

問到會畫畫的炎師，為何還是要去學素描？炎師回答說：「會畫是會畫，但畫的比例，咱看不太準，如果你沒有素描的基礎，你要怎麼做透視，透視你會做不好，像牆面的浮塑，要做出深淺，這你要怎麼做，所以你要有素描的基礎。」炎師特別提到傳統師傅的養成是師徒制，一般來說工夫人都是跟著師傅模仿，師傅的技藝好，模仿起來比較容易有一定水準，但如果技藝普通，則常就因循照舊，除非是徒弟自己有想改變精進的強烈意願，不然常會有無法突破之處。炎師提到在視覺的透視延伸、人形景物的比例，常會因為缺乏構圖、景深營造概念，所以景色沒有遠近，人偶尺寸大小都一樣。「透視是透過大小比例來營造，後面

的人偶就比較小、前面的就比較大，這樣就有變化。還有要注意光影的層次，這樣就可以營造出透視感。」這些透視概念就是從學素描過程，透過陳峰永的解說，才有辦法瞭解這要怎麼（處理）透視。炎師有感傳統工藝師傅的透視拿捏不佳，加上傳統偶像的製作比例與正常視覺看到不一，所以能透過西方美學概念增進技巧，自然是積極投入。後來炎師也延請陳峰永的兒子陳典戀，也教導長子杜昇鴻學習素描及繪畫技巧。

民國61年（1972）剛退伍時，年輕的炎仔欲前往北港朝天宮參加花燈花車的藝閣製作比賽，只是北港藝閣的比賽需要有特定資格審查，因為過去金泳師在北港製作藝閣的經歷備受肯定，所以要能赴北港「入閣」，就需要借重金泳師的協助。此時年輕的炎仔，雖然已呼喊陳金泳「師父」很久，炎仔卻沒正式拜師，陳金泳的結拜兄弟一郎便催促拜師，如此陳金泳可以大方的以徒弟名義，推薦炎仔到北港參加藝閣比賽而不用審核，而且拜師後陳金泳「放工夫」比較方便，炎仔也不用常來擺攤「偷舀油」（模仿學習）。[10]因此杜牧河央請在天壇寫疏文的先生幫忙寫拜帖，簡單隆重儀式過後，正式拜師陳金泳。同時陳金泳贈予文公尺1把，並贈賜店號「芳青閣」。

寫有芳青閣的文公尺（杜牧河提供）

杜牧河是陳金泳工藝脈傳下唯一一個承接「芳」字的徒弟，其餘多為「唐」、「金」字。陳金泳認為炎仔跟自己很像，習藝多樣，又能觸類旁通，融會貫通，個性也相投，所以店號的「青」字是希望工作能永保青翠新鮮。不過當時因為杜牧河因自忖世居南區喜樹、灣裡一帶，也已經承接其他工作，已使用

「喜灣雕塑」為店號，但陳金泳認為這稱號不忘本，繼續使用也不衝突。近年來，炎師印製名片中，多是「喜灣雕塑」、「芳青閣」二號並存。

　　在金芳閣諸多弟子中，不若自小就在金泳師處學糊紙的黃德勝，炎仔來到時已經自帶捏麵人、牌樓、彩繪、剪黏等技藝，且與陳金泳年紀相差才15歲，所以二人關係亦師亦友，指導提點要多過於身教。是以金泳師若遇到各種機會，總會提攜這位年輕的徒弟，例如民國60年（1971）日本NHK電視臺邀請陳金泳上電視表演剪紙工藝，後來他也推薦炎仔參與隔年富士電視臺來製作另一奇人異事的傳統工藝節目錄製。幾位捏麵人師傅在舞臺上製作女性人偶的製作挑戰，時間限制是15分鐘，臺上只有杜牧河一人依照限制完成捏製，而且女性姿態、髮絲、衣服都一應俱全，深受主持人讚賞。所以電視臺接著要邀請杜牧河到日本一趟表演，只是政治局勢改變，該年中華民國退出聯合國，所以雖已辦完護照，只能打消出國念想。炎仔自己也感嘆安慰自己說：「沒有出國的命啦！算命的以前就說我沒有出國的命。」

　　雖然沒法出國，不過上蒼卻也開了另一扇門給執著工藝的炎仔。同年（1972）灣裡大廟萬年殿辦理醮典，炎仔接下自家聚落灣裡萬年殿慶成醮的醮壇製作，與當時著名大師魏得璋師傅拼場。為了要讓自己作品能夠展現新樣貌，所以搭建醮壇將花燈創作結合，並加上從北港藝閣製作學來的電動馬達引動人物動作的巧思，首創動態醮壇的作品「八仙鬧東海」，一時聲名大噪，亦成為當今醮壇的範本，所以也有人暱稱炎仔是「牌樓界的祖師爺」。

　　陳金泳在年輕的炎仔北港行回來之後，愈發鼓勵炎仔轉作粧佛，金泳師總跟炎仔感嘆說：糊紙、花燈、秫米尪仔、藝閣、牌樓、搭壇手藝再精，作品再美，終究是要火化或面臨保存不易的情形，粧佛作品既可讓世人膜拜，也有長久保存的價值。年輕的炎仔於是開始嘗試粧佛，跟著金泳師也曾試過木雕一尊虎爺，但鑿刀等工具使用需要多練習，總不若自己雙手熟悉的捏塑。金泳師看出這不適之處，向炎仔說道：另外學拿家私（ke-si），不如將原有的技藝發揮，建議將多種工藝歸一於土塑，並鼓勵炎仔多與自己的好友邱火松交流。

　　炎師自己也說到，金泳師教授給自己的並非技藝工法，而是神像姿態、人物重心比例及平衡位置、動作比劃、戲曲角色身段等美學概念，以及提攜後進，替

後輩創造舞臺的胸襟。民國62年（1973）陳金泳承接臺南市北區市仔頭福隆宮的粧佛工作，便將正殿的陪祀康、趙二元帥轉由炎仔製作，提供一個舞臺讓炎仔在府城廟宇界展露頭角。可惜的是這一對的康、趙元帥後來在民國86年（1997）改建過程，已經拆除，現市仔頭福隆宮的康、趙元帥為寶山軒佛具店作品。

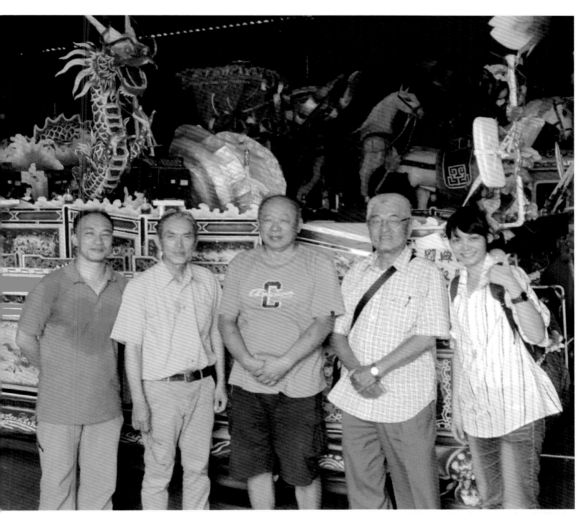

炎師到北港拜訪藝閣製作老友（左二黃德勝、中間顏三泰、右二杜牧河）

民國62年（1973）除了開始投身神像捏塑，製作出第一件放於廟宇中的作品之外，這一年也是紅鸞星動豐收年，25歲杜牧河在母親葉春的牽紅線之下，與高雄岡山五甲尾的黃玉英女士婚配，婚後育有3子1女：昇鴻、佐鴻、佑鴻、玫真。夫人黃玉英擅長裁縫，從設計、製版、縫製、修改皆專精，而且有著一雙會測量的眼睛，上門量製衣服的女性，她往往能快速精準的預測該有的尺寸，讓炎師心生讚嘆。這側面觀察自己夫人的工作情形之後，也讓炎師想起母親當初說的「做裁縫的女性頭殼卡巧，因為做裁縫要會很多事，腦袋不好做不來。…選這個卡好。」而日後夫人對於炎師工作生意的起伏挫折，總能給予不一樣的觀點與智慧對談，可惜夫人在炎師承接祀典大天后宮的鎮殿媽祖金身修復後，於民國94年（2005）入神儀式當日過世，這讓炎師每每談到與夫人的過往，總是驕傲語氣中帶著深深的思念。

年輕的杜木河（杜牧河提供）

杜牧河夫人黃玉英女士（杜牧河提供）

杜牧河、黃玉英賢伉儷出遊照（杜牧河提供）

由於府城粧佛工藝中，多數師傅會身兼「雕」、「塑」的木雕、土塑，但陳金泳對於泥土材質並不嫻熟，恰巧與邱火松私交甚篤，所以常一起探究討論創作及技巧，深知邱火松的才能之處。所以懷著作品長期保存的念頭，炎師在金泳師引薦下認識雕塑大師邱火松，鼓勵常與邱火松來往。於是炎師也就三不五時會前往邱火松工作室觀摩閒談，透過長期往來閒談及在旁模仿學習，逐步習得雕塑材料的成分與比例拿捏。

邱火松（1929～2014）臺南市人，以自學摸索，將「捏泥巴」培養為工作技能。曾從事土木小工，也做過風水（建墓）、製作過人體解剖模型，相關的經歷都成為邱火松製作土塑的養分。作品曾入選臺南市第七屆美展，後多次入選臺陽美術展覽、全省美術展覽、全國美術展覽、國際工藝大展等。民國63年（1974）左右成立「臺陽彫塑室」承接工作，曾製作醫療用模型、塑膠玩具模型、黃俊雄布袋戲偶原模、鄭成功像、余清芳像、劉永福像、湯德章像、諸多佛像、東門圓環春牛塑像、小西門圓環府城獅子之聲雕塑。邱火松未受過學院的藝術教育，也沒有跟隨師傅學習傳統工藝，不屬任何流派。由於能親炙這位自學大師，加上金泳師的提攜與指導，學經歷、求藝為上個性跟這些大師很相像的杜牧河，在這樣耳濡目染之下，逐步將秫米尪仔、看牲排場、醮壇牌樓、花燈藝閣等多種技藝相同或互補之處，組建融會貫通於捏塑手藝，所以在轉往粧佛土塑的道路上，日漸成熟也愈發光亮。

邱火松製作的湯德章塑像

撲落鏗鏘聲·實相無相境造禪

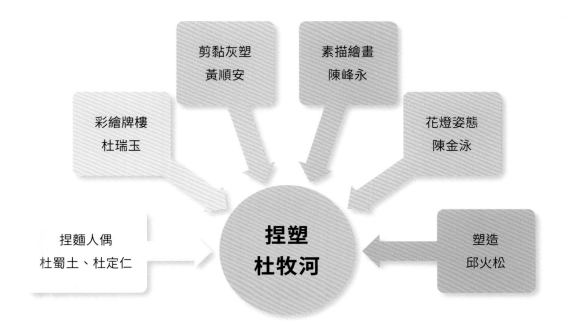

剪黏灰塑
黃順安

素描繪畫
陳峰永

彩繪牌樓
杜瑞玉

花燈姿態
陳金泳

捏麵人偶
杜蜀土、杜定仁

捏塑
杜牧河

塑造
邱火松

杜牧河習藝關係圖（陳志昌製作，張蘊方重繪）

　　民國67年（1978）在杜瑞玉伯父的引薦下，29歲的炎師杜牧河先是承接灣裡舉喜堂的一對水泥塑祥獅。後與堂主聊天時，發現殿內諸神像尚未有師傅承接，雖已有人前來接洽，但其作品手法不甚有美感，所以斗膽自薦，與堂主約定，如果粗坯塑造好，仍無法以美感服眾人的話，願意不收取任何費用，此番說法打動開山堂主。果真如炎師所言，試做關聖帝君神像粗坯之後，就獲得眾人的讚賞肯定，因而開山堂主一口氣將堂內的9尊神像、8堵牆面製作都交付製作。就這樣自助人助，炎師開始獨自承接第一場工作，得知這項消息後，陳金泳也相當高興的常到舉喜堂工地探視兼指點，同門師弟黃德勝等人也常撥空前往協助。所以炎師自己常說，「阮師父都笑我好膽，敢一口氣接下這麼大場工作。」也或許是受到金泳師的影響，炎師樂於分享，更願意與工夫人相互幫忙，所以他央請在剪黏黃順安師傅處習藝的姜慶福、蔡鴻儀、黃子銘[11]師兄弟一起來發揮剪黏灰塑的技術，協助製作堂內的各種水泥塑。

舉喜堂是分靈自臺中市醒修堂的鸞堂，所以在落成之後，自有許多道親會前來道賀，當然這堂內的諸多細緻神像都吸引著眾人目光，也自然產出許多口碑。所以作品的成果也就成為後來其他人士，在規劃建廟過程，會前來觀賞比較的樣本。民國67年（1978）歸仁看東修元堂欲在堂後方興築高達4丈2尺（約12公尺）高的風神、雷神巨型神像，管理人先是詢問模具製作的陳平吉師傅，但缺乏神像製作經驗，是以遂轉介給炎師，復又管理人也看到舉喜堂作品，所以認為由炎師來承攬相當合適。但由於製作4丈2尺大型塑像的挑戰相當高，炎師苦思幾晚，從工法製作、人員配置、支出成本等仍無法找出平衡，猶豫不決，夫人黃玉英見狀鼓勵說到：「這2尊以後可以是你的招牌，就算了錢嘛愛作。」這才讓炎師決心承攬這場風神、雷神的大型水泥塑，炎師一改以往在鷹架搭好之後，再製作塑像骨架。為了讓塑像比例寫實，符合視覺美感，自己思考要使用綁花燈骨架的技巧及比例概念，重要的骨架先在地面上整個製作好，然後切開分成幾段，從腳底骨開始重新拼接骨架，一路往上邊做邊搭鷹架，如此方可以隨時調整身型比例。只是在極力追求滿意成果情形下，前後工期延長，加上材料費增加，共賠了50萬（當時一棟透天厝60多萬），夫人跟炎師說：「莫攔想了錢誒代誌，作品放在哪所在，會放幾十年。就當作你是租一塊地來放招牌，了誒錢，光放幾十年的租金都會和。[12]」夫人鼓勵巨大成品可當作是代表招牌之說，稍稍撫慰心底有強烈挫折感的炎師。炎師也說這座巨型水泥塑像運用花燈骨架概念及改良工法，自己用力甚深，印象相當深刻。

　　對於這種揉合不同工藝技法，甚至改變技法，調整出一套新製程，這樣習慣的養成，炎師自己說：「這是對工藝有真強烈誒興趣，我常常在經過工地時，停下來觀摩，其他師傅如何製作。一邊走，一邊想，回到家還一直想，將所有的作法過程在心中一一分析，並找出優缺點，然後針對缺點，自己再專研揣摩，找出可以更好的新作法。」炎師提到過往使用灰漿材質的半浮塑製作，多數是以灰漿塗抹上牆面後，黏貼上以模具印製的人臉，營造牆面有特定形體浮出的感覺，再搭配彩繪人身或其他場景。但這樣的製作，炎師覺得沒有塑造形意的美感，所以他在接到第一件大型牆面半浮塑製作時，就思考塑形、配色要進行改變。臺南市南區灣裡舉喜堂的浮塑製作為炎師思考改變後的第一件浮塑作品，他特別將人物

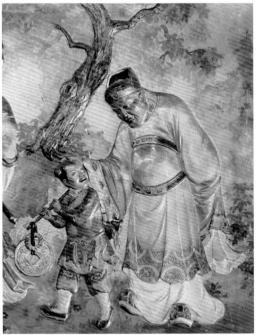

1. 歸仁看東修元堂的風神雷神巨型水泥塑

2. 過去模印人頭的灰塑作品

3. 炎師以水泥堆塑出身體的半浮塑水泥彩塑

的身軀線條堆垛出來，讓視覺上更能感受到人物的立體感。後陸續承做仁德後壁厝慈惠堂、茄茇金鑾宮、喜樹萬皇宮、南化玉山寶光聖堂九龍壁等泥塑神像、水泥塑牆飾，他皆是以此為思考來進行浮塑。

其中牆面浮塑的改變上，在1980年臺南市南區喜樹萬皇宮也出現新的創作。炎師在承接家鄉的委託案之後，便思考要如何製作，除了傳統土塑的鎮殿觀世音菩薩、善財、良女、韋馱、伽藍尊者之外，他更動腦筋到了牆上。過去牆面製作十八羅漢圖，雖有如臺南市中西區帆寮開山宮的半立體十八羅漢，但塑像離牆面多是背部黏附，大約只能看到270度角。所以炎師的決定在空間足夠的萬皇宮佛祖殿製作全立體的浮塑，而且是360度皆能看到塑像，更將場景山勢以突出牆面約1公尺的更大尺度來製作，開創出一個更富立體視覺的感受。而這樣的設計，後來在彰化縣埔心鄉東門武聖宮、高雄縣茄茇鄉白沙崙大仙禪寺、雲林縣東勢鄉東勢厝賜安宮、臺南市南區灣裡萬年殿、桃園縣龜山鄉靈山北靈宮等皆可以看到類似的滂磚山水，搭配神靈塑像。

炎師存留在高雄茄萣白沙崙大仙禪寺的八仙水泥塑作品（缺呂洞賓、張果老）

1 | 3
2 |

1. 牆面伏虎羅漢立體浮塑
2. 牆面降龍羅漢立體浮塑
3. 強調人物線條及場景的半浮塑水泥塑（古銅彩）

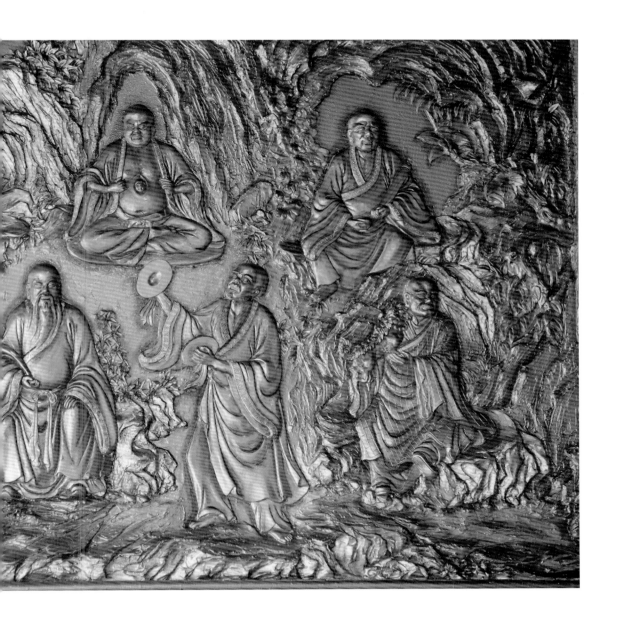

而且炎師認為浮塑多半是牆面裝飾，不應該是主角，在配色上需要多多思考斟酌，所以過去他曾以古銅色為上色標準，而非彩色，就是思考到如果整間祭拜空間都是五顏六彩，將會讓視覺上感受過於有壓力，應該做出色彩編組的差異。不過他自己也說，這種理念都要廟宇主事者能接受才好，現在多數人都喜歡多彩，所以後來的浮塑，也只好跟著都是多彩的繽紛了。

另外在新材質的嘗試方面，炎師認為材質使用會隨著時代演變，工業時代自然會出現工業生產的材料，傳統工夫人可以嘗試看看效果，說不定會產生新的作品而改變後來的流行，如：過去牆壁的水泥塑浮塑改用玻璃纖維材質（F.R.P.）。1985年臺南市南區南廠保安宮因應道路拓寬，進行廟體改築，廟內主委來找炎師，希望能用不一樣的材質來做看看一幅「天官賜福」。於是炎師先以水泥在牆面塑出形體，再用玻璃纖維一層一層黏貼在形體之上，雖然玻璃纖維材質可以折曲，但畢竟是面狀網，遇到細微轉折處常會有黏貼不到之處，所以整個工法上要極為耐心。

從這些浮塑作品的變化來看，可以知道打從骨子裡，炎師就深愛工藝製作的挑戰，這也是為何炎師敢承接自己從來沒做過的案子，如上述歸仁修元堂12公尺高的塑像。雖然戮力用功於工藝，但是自己在生活上的其他各種知識，自己卻是闕如，所以他開玩笑自己是生活白痴。但自己絲毫不在意，只關心工藝這一技，執著於如何投入及用心改變，創造出獨特且開創的新作法，所以傳統工藝在他自己身上的追求理念是：「不做第一，只求唯一。」

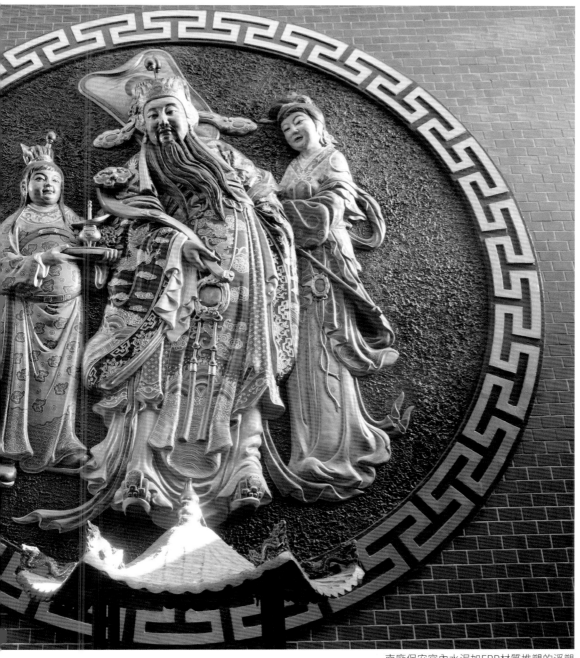

南廠保安宮內水泥加FRP材質堆塑的浮塑

這種「只求唯一」，願意追求挑戰的表現，也讓炎師承接的案場越來越多樣化，過去都是室內土塑、水泥浮塑為主，自1978年歸仁看東修元堂室外巨型水泥塑作品之後，室外水泥作品開始增多且出現不一樣的挑戰。因為素描教師陳峰永為一貫道道親，且受寶光組王壽老前人所倚重，協助設計及彩繪道壇中的許多空間。在陳峰永的引薦下，炎師在民國76年（1987）起到臺南南化區一貫道玉山寶光聖堂施作九龍壁、九龍飛天壁及龍華大會浮塑及無極天母殿內3公尺高的關法律主1尊、呂法律主1尊、掌扇仙女2尊水泥塑像。由於九龍飛天壁及龍華大會浮塑這案場為擋土牆，所以面寬約有20公尺、高度10公尺，需要眾多人手，也或許是冥冥中自有安排，這時候除了常合作的胞弟杜昆山、師傅陳坤銘、師弟蘇鴻儀、姜

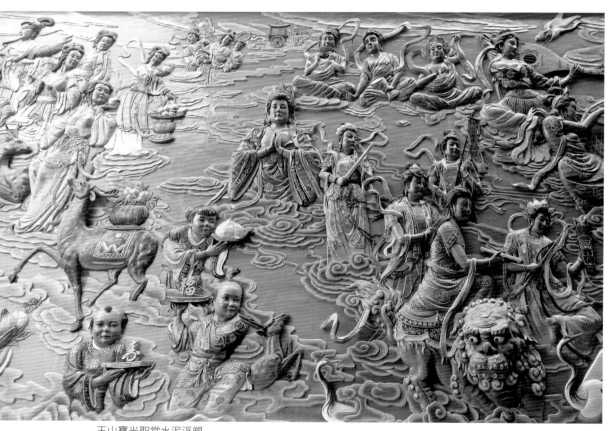

玉山寶光聖堂水泥浮塑

慶福、黃子銘、土水師傅蔡永富、姪子黃志堅、徒弟陳永恆、陳龍湧、長子杜昇鴻，後來中後期進行無極天母殿更加入徒弟葉先鳴等。

炎師在自己也說這場的九龍立體塑，因為所在位置為擋土牆上，為了讓龍的外觀更顯立體，在姿態上極力求表現，更為求龍鱗的立體感，特別訂製約10*10公分的鱗片狀模具，用來壓製出一片片的水泥龍鱗，然後再一片片裝上。炎師表示這樣龍鱗的作法沒有比水泥厚厚抹上，再用灰匙仔（hue-sî-á）刻畫鱗片狀來得較快，「是卡厚工，毋過卡有立體感，遠遠看起來卡媠（ka-suí）。」只是這樣的美感要求，讓一起工作的徒弟葉先鳴、長子杜昇鴻都不約而同的說：「這場真正有硬篤（ngē-táu）。」

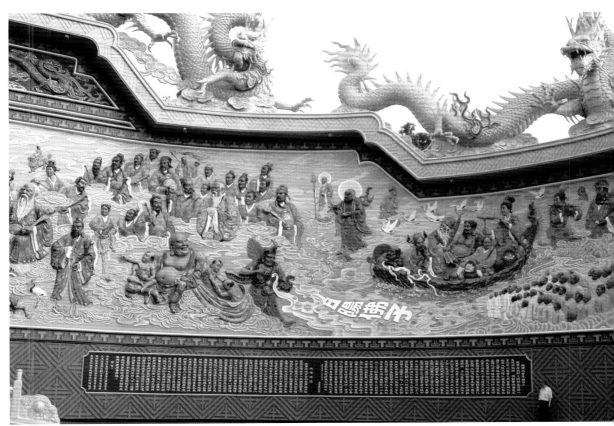

炎師與玉山寶光聖堂九龍水泥浮塑

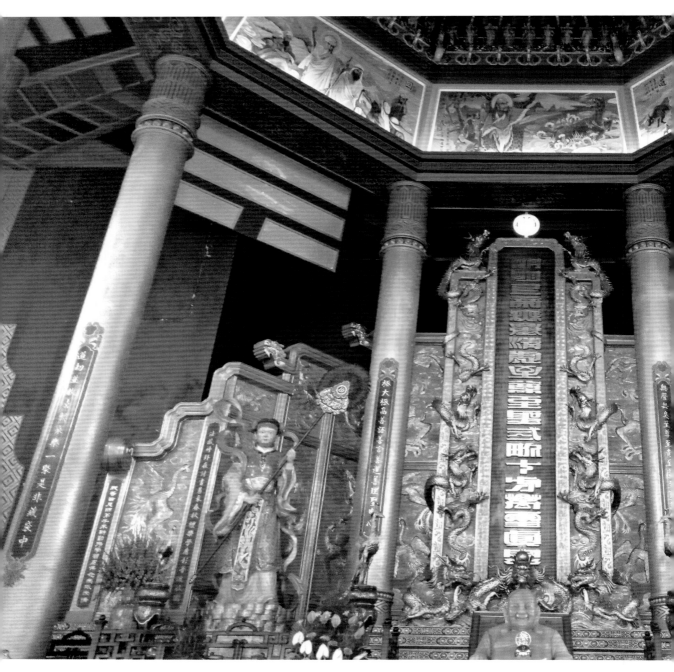

1. 無極天母殿內
2. 呂法律主
3. 關法律主

1. 立體龍鱗的表現（杜牧河提供）

2. 手摸之處為壓模的龍鱗表現

3. 炎師（中）回憶當初工作場景（左：杜昇鴻，右：葉先鳴）

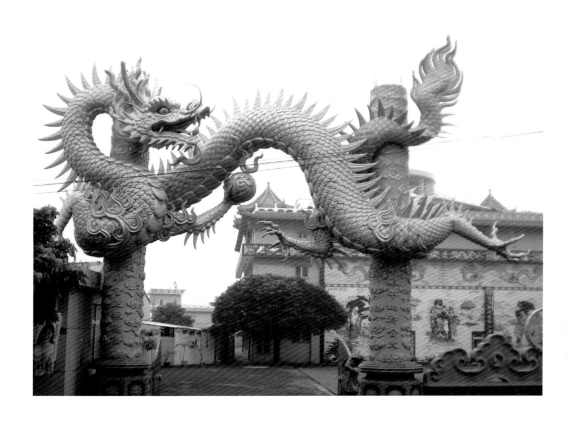

　　類似的龍鱗作法因為前所未見，所以修元堂堂主因為前往玉山寶光聖堂得見九龍的靈氣活躍，積極詢問施作者為何人，才知道為堂內風神、雷神的原作者炎師，所以興奮的跑來問炎師：「咱今有緣，我繞來繞去看的金龍塑造，還是炎師汝做的卡好看。」所以1993年又央請炎師在風神雷神的雙側，各製作1只蟠龍柱。受到金龍塑像所感動震撼的，還有遠從北部龜山北靈宮南下的玄靈師尊，他是全臺灣走透透，就為了找尋玄天上帝夢裡囑託的九尾金龍。這位玄靈師尊很厲害的問到了炎師家住址，所以天未亮就候門等待。炎師也說對於一早就出現在家門口的「龜山」來客，感動多過震驚，所以炎師心想說高雄「六龜」而已，距離上不遠，所以也就答應。結果過後，夫人才提醒龜山在桃園縣，不喜歡出遠門的炎師才發現自己失算，誰叫自己是生活白痴，沒有仔細斟酌。

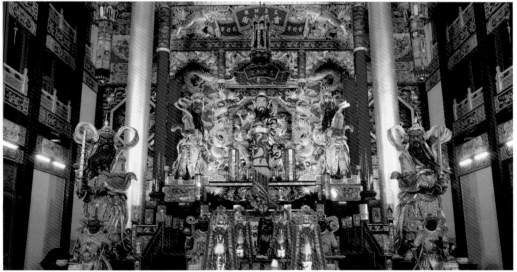

1	2	3
	4	

1. 修元堂的蟠龍柱水泥塑
2. 炎師與寶光聖堂九龍水泥塑
3. 北靈宮虎側靈山寶殿龍柱
4. 北靈宮靈山寶殿

桃園縣龜山鄉靈山北靈宮這案場的規模很大，是沿著山勢所陡上的建築排列，入口假山造景高7公尺，靈山寶殿地坪與殿樑之間柱高21.81公尺、寬度有35公尺，整體施工自民國82年（1993）起，至民國85年（1996）才完工，宮內作品有鎮殿玄天上帝（6公尺）、赤靈、黑靈尊神（6公尺）、康趙護法（6公尺）、九龍盤殿及柱體、青龍水神（3公尺）、白虎山神（3公尺）及仿山巖皆是水泥塑。跟著炎師北上施作的徒弟葉先鳴回憶這一段，他也直說：「這間都是水泥塑作品，加上樓高又高，所以要扛很多水泥上上下下。還好當初年輕，體力還可以應付，不然這真的是很辛苦。」不過他也表示：「在案場內學工夫有其必要，因為可以了解如何安排工作腳路，鷹架上的臨場感是在工作室內做所沒有的。」

自桃園龜山北靈宮施工開始，因為此案場具有一定規模，鄰近幾個縣市宮廟團體前來觀摩，也因為這樣才有了1994年桃園明聖道院、1996年宜蘭縣羅東鎮爐源寺神房浮塑的製作工程。其中羅東爐源寺1樓臨水夫人、關聖帝君、閭山教主的神房採用立體浮塑做法之外，廟方也屬意2樓王母娘娘與八仙的龍華盛會殿要交給炎師製作，但炎師因還有龜山北靈宮工程，且已經離家3年工作，稍有倦怠。所以與寺方討論，神像由寺方另請師傅製作[13]，炎師幫忙設計2樓的空間配置，分成主殿、龍側、虎側3落，主殿以宮殿式昇階而上，分成3階，上至下依序為王母娘娘（含宮女4尊）、八仙4尊、八仙4尊；龍側為東華帝君、虎側為觀世音菩薩。此種空間設計主要採仿宮殿式，不過在民間信仰廟宇中，卻也相當罕見。

羅東鎮爐源寺2樓王母娘娘殿空間配置

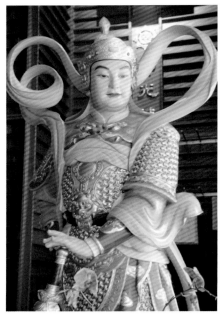

極樂寺萬姓祖先紀念堂內韋馱護法

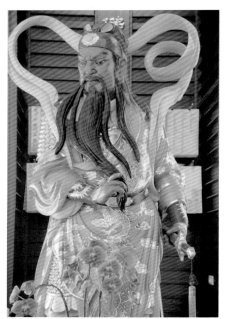

極樂寺萬姓祖先紀念堂內伽藍護法

　　炎師自己說，這段日子都是南北奔波，因為南部還有其他案場，都要先安排師傅入場施作部分，待自己北部可以交給其他師傅、徒弟，然後又驅車南下協助工作。說到這種南北奔波的日子，炎師說：「工夫人攏按呢，有工課就要跑，煩惱沒時間。無工課，閒閒也煩惱缺收入。」民國85年（1996）完成龜山北靈宮靈山寶殿大部分工作後，雖北靈宮頂的神農大帝還留著空位，但由於廟方不急完成，炎師也心心念念家鄉，所以心裡面決定把工作重心都轉回南部。迄民國111年（2022）10月調查日止，宮頂神農大帝的洞穴中依然是沒有神像。回南部後，炎師後續陸續承接臺南市南區灣裡萬年殿萬年公園假山造景、臺南市安平淨宗極樂寺西方三聖、韋馱尊者、伽藍尊者、阿彌陀佛、地藏王菩薩等。炎師自己也說會替極樂寺施作，都是自己夫人的因緣，夫人黃玉英因為信仰寄託，長年跟隨淨宗極樂寺淨空和尚。安平極樂寺的修築消息一出，夫人黃玉英便自薦夫君來施作。也由於如此，炎師自己也說對於極樂寺的塑像相當用心，除依照淨空和尚囑咐用傳統佛像比例來製作西方三聖之外，寺內先進對於其他塑像也是有許多想法。如水泥塑韋馱尊者、伽藍尊者的形象及裝飾，先進們擔心水泥無法表現2尊者身後飛巾的飄逸，炎師遂以過往在舉喜堂經驗，承諾做不好可以敲除，並不收取任何

費用。待作品粗坯一完成，飛巾線條呈顯活靈飄逸感，讓寺內先進們讚不絕口。

在極樂寺訪查過程中，寺方的許文明師兄曾提到，「我家中還有一尊炎師幫忙順手做的紙塑（tsuá-sok）佛像。」許師兄表示這尊佛像是象牙頭，當初是託朋友自中國購買所得，後來淨空師父表示僅收藏佛頭，似乎有不尊重。炎師聽許師兄轉述，便承諾替佛頭塑造佛身。炎師以紙張泡水後，以攪拌機打碎成泥狀，再添加水膠逐步捏塑而成佛身。炎師這種豪爽的個性，讓他用各種工藝品，順手廣結出許多善緣。類似順手做的作品，還有製作民國76年（1987）臺南縣七股鄉樹子腳寶安宮正殿神房側水泥浮塑快完成之際，與管理人聊天提到廟內白鶴陣的白鶴，找不到會製作的師傅，所以炎師想到跟金泳師學習製作過花燈，毛遂自薦，以竹篾為骨架，外覆加棉布，替廟方製作出陣頭用的「白鶴先師」。目前此白鶴作品，被視為神聖之物，供奉於寶安宮內偏殿中，已不再出陣使用。

由於炎師在神佛像塑造頗受好評，聲名自是遠播，除了新作塑像之外，土塑神像龜裂發生時，廟方也都找上門來。民國79年（1990）在玉山寶光聖堂新作工程時，臺南市東區後甲關帝廳的鎮殿大關帝、二關帝、周倉、關平將軍等都發生龜裂，所以前來央請土塑高手炎師幫忙。炎師說：土塑作

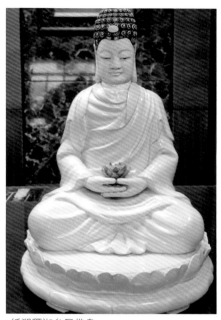

紙塑釋迦牟尼佛身

糊紙技法製作之白鶴先師

品的裂縫出現，可能是熱脹冷縮、地震、迎請搬遷等因素造成，關帝廳的二關帝就是因為常年被迎請搬遷，所以才會有裂縫、缺損。「補一補，也就好了，但我就建議二關帝要減少被請出門。」後來廟方聽從炎師建議，也剛好安平陳正雄師傅的木雕三關帝如期完工交付，所以自此關帝廳就改由三關帝出門。

民國93年（2004）西港慶安宮鎮殿大媽發生塑像龜裂，自大媽塑像的右手肩側，裂到身軀。此鎮殿媽祖在民國62年（1973）修建時是由臺北市大稻埕盧山軒陳祿官、陳生春父子製作，雖盧山軒仍有後代接手，但廟方考量距離較遠，於是央請炎師來幫忙修復。炎師回憶說道：這裂縫自肩膀斜下，但還好沒有大體積掉落，所以用傳統麻絨土添加環氧樹脂（epoxy）灌入裂縫，然後眾人在旁邊托著用力推回。也不知道是不是神明間有溝通過或是人世間的消息靈通，自此陸陸續續有神像修復案找上門。

民國93年（2004）6月臺南大天后宮媽祖鎮殿大媽頭部斷裂，媽祖神像修復工作引起各界關注，經內政部古蹟審議委員會討論後，由臺南市政府、大天后宮管理委員會共同成立「媽祖神像修復審查委員會」負責相關事宜，並委託國立臺南藝術大學古物維護研究所張元鳳教授修復團隊進行修復調查研究及修復設計暨工程建造2案。同年9月經跋桮（puah-pue）儀式確定由炎師杜牧河擔任修復匠師，這是首次以民間信仰文化運作，結合學術修復科技、傳統工藝的第一件神像修復案。並依照安全性、歷史性、穩定性、可逆性、完整性等原則，先以X光等科學性檢測及調查後，在傳統工法的堆垛塑技法特色基礎下，使用木材料、不銹鋼材料、麻絨灰土、水膠、環氧樹脂（epoxy）、玻璃纖維（F.R.P.）等，讓整場修復案呈現傳統與現代兼備的材料及技法。

炎師自己也說這場修復案，讓他絞盡腦汁，極力運用所學，模擬思考古代泉州晉水陳成居師傅的施作工序及工法，用來解決古老泥塑神像因白蟻蝕空木樑中骨、補強坍塌身體泥塊、修補后冠龍飾等亟待解決的難題，而且在這場他看到現代科學修復的概念，並開始接觸現代古物修復材料，對他自己有著極大的幫助，但自己也在這場之後，用腦過度，頭髮鬢白不復烏黑。在民國94年（2005）修復完成之時，10月18日寶物安腹入神之日，夫人卻在同時因病撒手人寰，所以炎師哀痛之餘，只得委請徒弟葉先鳴代為進行協助入神儀式。

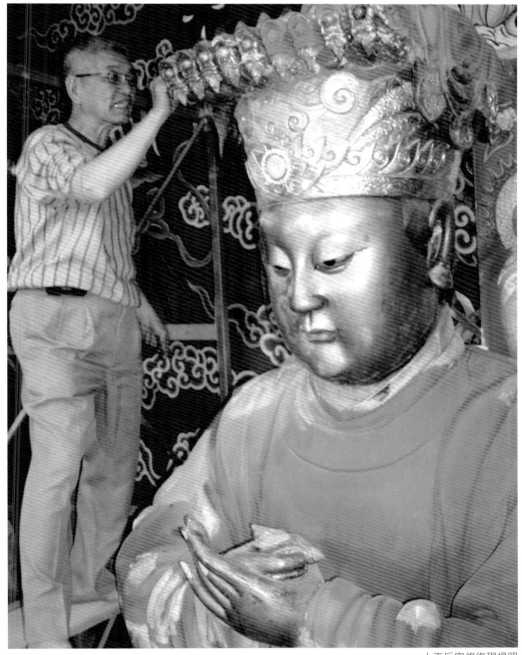

大天后宮修復現場照

這場修復案後，還有高雄紅毛港遷村，民國101年（2012）鳳山紅毛港飛鳳寺鎮殿廣澤尊王搬入新寺，委請炎師及德勝師共同進行神像及龍椅的修復。民國104年（2015）受祝融焚毀的嘉義朴子配天宮也慕名前來邀請主持媽祖神像的修復工作。這些修復工作的過程，炎師也表示參與過程逐漸理解古物修復學科的一些理念及材料，所以後來也會使用1～10%不等的氨水清潔、用環氧樹脂（epoxy）修補裂縫。

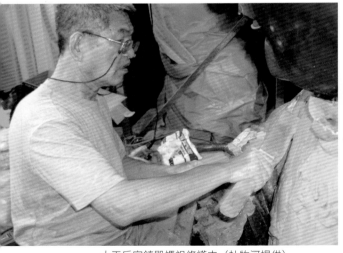

大天后宮鎮殿媽祖修護中（杜牧河提供）

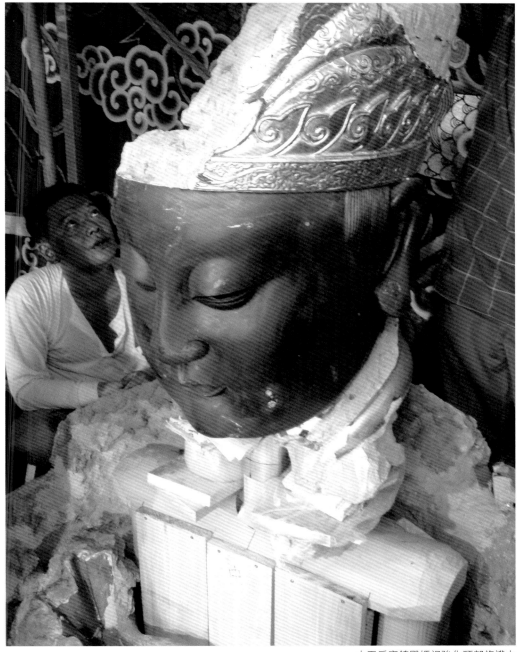

大天后宮鎮殿媽祖強化頭部修護中

　　談到技藝傳承，炎師提到幼年時曾經體會過要偷偷看，才能偷偷學的經驗，所以很早就下定決心有朝若能傳授他人技藝，一定會大方的分享，反正每人藝術天賦不一樣，就算傾囊相授，也不見得後輩能完整學習，工藝這一途就是「師父領進門，修行在個人。」而且自己的學習模式多是在旁邊揣摩而來，所以沒有一套師徒養成系統的磨練，多半是經由自己的思考後的揣測或實作，可不可行往往需要大家一起實作，所以多是以分享想法及理解過程的方式來教學，並非用師傅指定，徒弟只能接受照著模仿的傳統師徒制。炎師分析教學這件事，傳統師徒制對於觀察、理解、概念等學習方式則較弱，傳統學習的優點是學習模仿一直作，不會出錯；缺點是只能製作特定樣式，沒法觸類旁通。加上自己沒經歷過那樣的傳統師徒制經歷，所以對於技藝傳承都很大方的講述。

　　炎師傳藝，首求品行及天賦，塑造工藝傳給徒弟陳明俊、陳永恆、陳龍湧、葉先鳴、長子杜昇鴻、次子杜佐鴻與三子杜佑鴻等，除了家中3子跟隨炎師學習塑造以外，炎師正式收的第一位徒弟為陳明俊，家住高雄縣茄萣鄉白沙崙庄（今高雄市茄萣區白沙里），隔著一條二仁溪與灣裡相望。臺南市南區灣裡、高雄市茄萣區白沙崙頂下茄萣、臺南市仁德區二層行、高雄市湖內區圍仔內、太爺的居民往來婚嫁相當頻繁，說來也都是鄰居。

　　陳明俊（1965年生）曾跟隨彩繪大師丁清石學習彩繪，由於兄長陳明啟從事寺廟彩繪工作，炎師許多案子也都跟陳明啟合作，因為跟著兄長案場彩繪，因而認識炎師，開始接觸到土塑。民國70年（1981）陳明俊正式向炎師拜師，第一場開始學習的是臺南市南區喜樹萬皇宮。此時接觸到土塑神像的陳明俊，讓原本對未來一無所知的茫然，頓時找到新的航行定位針，於是下定決心3年4個月內一定要將炎師身上的技藝全部學會，沒想到這藝學博大精深，真到了貫通所學之時，已過7年身。炎師回憶這段過程，說道：「我自己還沒想法要收徒弟，不過我觀察明俊仔一陣子，發現伊品性穩定，嘛愛奢颺（tshia-

iānn），跤踏落，肯吃苦。也是有美術天份，對土塑這門工夫真有興趣。」於是這樣，炎師心底認定這個孩子可以傳授技藝，所以將自己所能傳授的工夫，沒有遮掩的全部傳授。

除了師父願意教，也要徒弟有能力願意學，炎師回憶起陳明俊，他認為明俊仔是很認真的囡仔，從他自己給自己的功課就能知曉，例如：每天早晚給自己3大張書法的功課，最早到案場積極準備工作。跟著炎師這種傳統師徒制的學習方式，從外在材料技術到內在文化理路的浸淫，讓陳明俊的基本功相當紮實，受當時南美獎徵選的訊息鼓舞，陳明俊認為傳統工藝也應該有作品出頭，所以民國74年（1985）20歲的陳明俊即投件，果然作品入選南美展。

民國78年（1989）在正式出師後，陳明俊開始自接案子，從事寺廟佛像雕塑工作。民國95年（2006）因為製作楠西萬佛寺佛像而認識妻子，婚後定居在楠西鄉，並成立「陳明俊雕塑工作室」。在佛像的創作世界裡，除了挑戰各類佛像的姿態，同時也嘗試以不同的材質去呈現佛像的靈氣。他以土塑佛像為創作基礎，再由本體去翻製成各類材質，銅、塑鋼、白晶石、琉璃等都是陳明俊常用的材質，不同的材質，可以強化凸顯佛像神態之中的某一特質，這部分或許是師弟葉先鳴與明俊師關係佳，所以後續在先鳴師作品中，也會看到使用晶石、琉璃、多色彩石的類似創作。陳明俊作品計有：高雄市茄萣區白砂崙大仙禪寺四大天王（1984）、高雄市阿蓮區薦善堂九天瑤池金極天母、觀世音菩薩、九天仙女娘娘、四大天王金像（1996）、雲林縣西螺鎮廣福宮順風耳土塑（1988）、萬佛寺廟千手觀音、臥佛立體塑、白光菩薩及蓮花浮塑（1998）、臺南市北區東豐恩隍宮二十四司、七爺八爺、牛頭馬面、駕前差役（2004～2005）、雲林、高雄市茄萣區白砂崙大仙禪寺伽藍、韋馱尊者、松鶴延年（白鶴）、受天得祿（梅花鹿）浮塑（2007）等。

從作品來看，目前可知高雄市茄萣區白砂崙大仙禪寺是目前僅存唯一一間師徒2人各自有獨立作品存留的廟宇，在完成大仙禪寺之後，陳明俊在民國97年（2008）與妻子皈依佛門，在潛修佛法，未繼續從事泥塑工作。

陳永恆（1964年生）是炎師門下第二位習藝弟子，出生於臺南市南區大寮（今南區五妃街）。永恆師的叔叔陳平吉與炎師熟識，本從事模具製作玻璃纖維

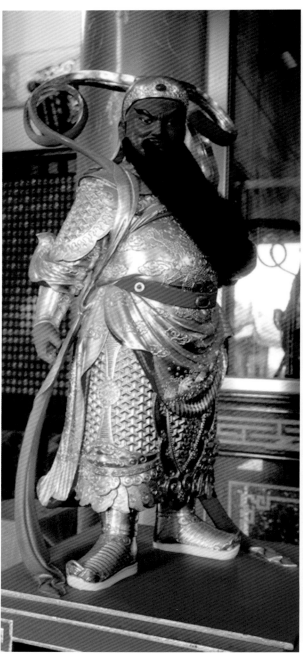

1	2	3
		4

1. 大仙禪寺陳明俊製作伽藍尊者
2. 大仙禪寺陳明俊製作韋馱尊者

3. 陳明俊施作大仙禪寺浮塑之松鶴延年（白鶴）作品，陳明俊施作，陳明啟彩繪

4. 受天得祿（梅花鹿）浮塑

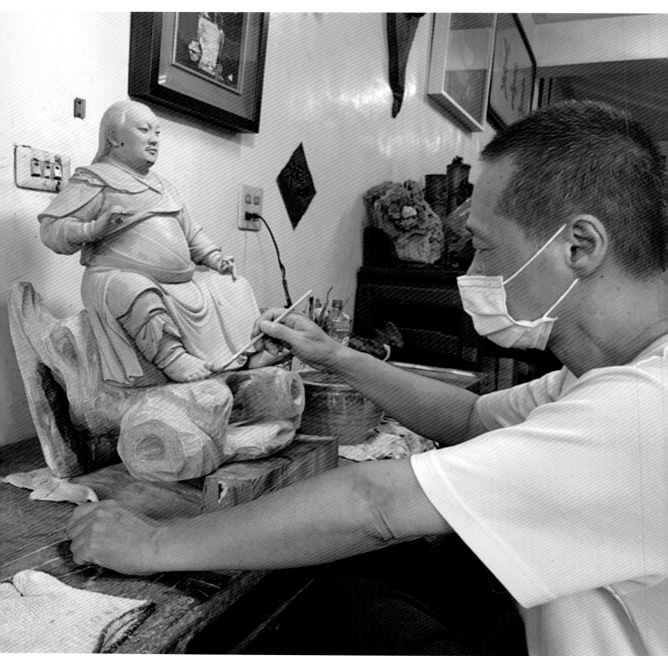
陳永恆製作木雕神像的黃土底工序

產品，後在炎師鼓勵下從事土塑神像，民國67年（1978）臺南歸仁修元堂（今修元禪寺）巨型風神、雷神水泥塑作品，就是陳平吉轉介紹給炎師承接。永恆師18歲入伍當兵，20歲退伍該年就在叔叔的介紹下，開始跟隨炎師學師仔（òh sai-á，當學徒），出入廟宇案場，第一場是民國73年（1984）彰化埔心東門武聖宮，學徒生涯似乎也沒有所謂的出師，有案場就會有工作，北從桃園龜山北靈宮、中部的雲林縣東勢鄉東勢厝賜安宮、西螺鎮社口福天宮、南部的臺南縣佳里鎮埔頂通興宮、臺南縣南化鄉玉山寶光聖堂、臺南市中西區南廠保安宮、高雄縣梓官鄉蚵寮青龍宮等數十間宮廟寺院，這些諸多案場都有永恆師幫忙施作的身影汗水。永恆師印象中最後一場施作的是民國94年（2005）臺南是中西區帆寮慈蔭亭的正殿、陪祀神房浮塑3堵，這時候炎師的3位公子杜昇鴻、杜佐鴻、杜佑鴻也都開始前後投入施作，這樣前後算一算永恆師在炎師承接的案場工作，大約是21年時光。目前永恆師受聘於唐興閣黃德勝，負責神像的修光、打黃土底等工序。

臺灣當代美術教育在日治時期就規劃入學校教育發展甚早，學習傳統藝術後轉入西方美學創作領域的工藝師，如黃土水，但完整學習西方美學教育再投身傳統藝術工作場域的，卻沒有很多，南部較為知名的有彩繪蔡草如。這類師傅多半是自幼即表現出美學天份，後充分吸取各種美學觀念及技巧，從而表現出現代與傳統美學的揉合展現。這類先學習西方美術後改轉學傳統工藝的，在炎師所教授的徒弟中有2位，為陳龍湧、葉先鳴。

桃園龜山龍壽北靈宮雙獅抱匾水泥塑

炎師所收的第三位弟子陳龍湧（1966年生），為臺南市崑山高中美術科畢業，約民國76年（1987）跟隨炎師於臺南縣南化鄉玉山寶光聖堂處工作，前後學習約1年多。目前受聘於水泥塑蔡鴻儀師傅的工作場。

　　葉先鳴（1967年生）原名葉三貴，於幼童期上學，幼稚園主任為其改名「先鳴」，成年後自號「葉貴」，世居新化知母義新和庄（今臺南市新化區知義里新和）。先鳴師自幼即展現繪畫的天分，就讀崑山高中美術科時，受到臺灣知名雕塑家楊明忠的啟蒙，而學習現代塑造藝術。18歲入伍當兵，約民國76年（1987）退伍前，休假曾前往探訪學長陳龍湧工作場合，當時稍微認識炎師及相關工藝。退伍後，煩惱未來前途，想到過去探視工地經驗，加上因為對於傳統塑造的喜好，於是開口央請學長陳龍湧引薦，投入炎師杜牧河的門下，為炎師所收的第四位徒弟。炎師也說過由於有現代美術科班的訓練過程及天份，葉先鳴在學習的道路上，比其他人要容易一些。

葉先鳴承製的臺南市南化區微風山谷民宿的白兔屋

　　約在民國81年（1992）前後，先鳴師第一場加入製作的工作場，就是臺南南化的玉山寶光聖堂，因為是學徒，所以多半是師父口述要求的工項為主，如搬運水泥、混合泥沙等，就跟著在工作場域內從最基礎的實作開始做起。3年後出師，繼續跟著炎師的案場擔任師傅，尤擅水泥塑。對於學習及一起工作的感受部分，先鳴師有一套看法：「在我師父（炎師）處工作，就像在追目標，一位優秀的師父在前面衝刺，徒弟們就也努力的跟著拼上，那樣的學習速度會很明顯。」而且一起工作上，「師傅們的等級要差不多，不然表現出來的作品差距太大，會很不適應，所以我出師後，只接我師父（杜牧河）及師兄（陳明俊）的工作邀約。…我自己也幾乎找不到合適的幫忙師傅。」

　　民國98年（2009）在完成臺南市南區灣裡二天府崇德堂的7堵水泥浮塑，先鳴師開始獨立接案。民國99年（2010）受佛光山如常法師邀約製作中國江蘇無錫宜興大覺寺的十八羅漢土模，然後再翻模到中國進行石雕。因為適逢佛陀紀念館進行興建，所以如常法師又來詢問先鳴師是否會製作水泥塑，在製作完成法師指定豐子愷《護生畫集》的「雀巢可俯而歸」、「遇赦」之後，兼具現代美學及傳統捏塑的成品表現，讓星雲、如常法師都點頭稱贊。所以後續一系列的臺灣佛光山佛陀紀念館浮塑，都交給先鳴師來施作，計有紀念館八塔長廊的外圍牆面的84幅立體浮塑「護生圖」、40幅「禪畫禪話」。雖然這些護生圖、禪畫禪話是由豐子愷、高爾泰、蒲小雨繪製好，由先鳴師施作水泥浮塑，陳明啟彩繪，但水泥塑造最困難之處，在於水泥乾得快，事先描繪也必須在很短的時間內做出浮塑起伏的立體效果，需要對於線條、形體、高低、體積掌握極佳，方能製作出適度比例的模樣，由此也可以看出先鳴師的水泥塑功力高深之處。更難的是由於時間有限，共僅有1年間創作完成這一百多幅作品，這種使命必達的態度，更獲得星雲大師的喜愛和肯定。星雲大師甚至公開讚賞先鳴師對自己作品的堅持，多次邀約先鳴師前往中國施作，民國106年（2017）～108年（2019）間，先鳴師都在上海大覺寺施工。

　　民國108年（2019）先鳴師回臺灣休養，他立即受到新化區公所黃秀貞主任秘書的邀約，替家鄉留下作品，在新化郡役所舊址（今日新化區中興路827號，新化武德殿北側）施作水牛、青蛙裝置藝術。

高雄佛光山佛陀紀念園區內葉先鳴製作立體浮塑禪畫作品之一，
陳明啟彩繪。（葉先鳴提供）

高雄佛光山佛陀紀念園區內葉先鳴製作立體浮塑禪畫作品之二，
陳明啟彩繪。（葉先鳴提供）

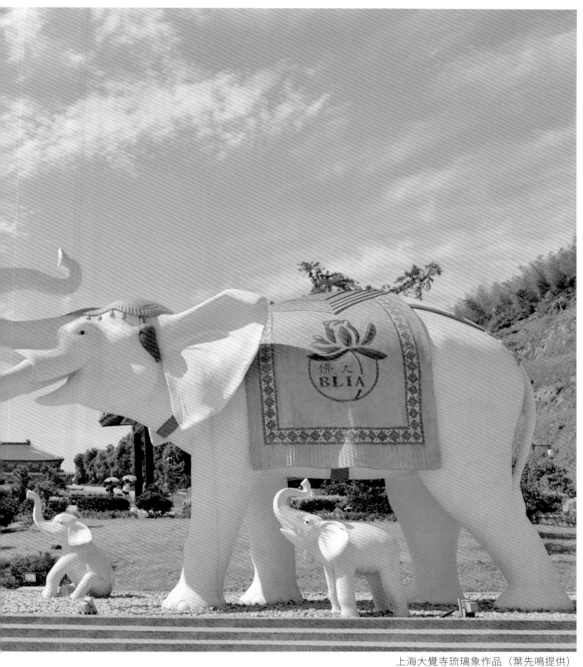

上海大覺寺琉璃象作品（葉先鳴提供）

目前炎師的喜灣雕塑工作室是由炎師及長子杜昇鴻負責承接製作。杜昇鴻（1974年生），臺南市南區人，自幼即表現出美學天份，由於家學環境，耳濡目染下，長期接觸捏塑及相關傳統工藝，對於泥土、水泥材質的掌握相當嫻熟。民國78年（1989）臺南縣南化鄉玉山寶光聖堂的九龍壁施作，是杜昇鴻跟隨父親工作的第一場水泥塑。昇鴻師回憶起當時工作情形，是居住在寶光聖堂臨時搭建的工寮內，大家都睡在通舖上，伙食就跟著聖堂內修行的道親們一起茹素，如果有需要採買材料，再由炎師駕車外出。由於昇鴻師當時與炎師生活起居一起，所以如遇到趕工，也很常父子在家中製作，然後再運至案場施工安放，如：臺南市南區灣裡萬年殿後方水泥塑的水滸傳人物108好漢，就是在家中趕工，然後運至現場彩繪黏放。昇鴻師表示水泥塑的施作案場在過去較多，近年則是以土塑組品成接較多，昇鴻師的夫人邱育雯近年也夫唱婦隨，在夫君指導教學之下，協助進行修光、牽線、繪稿、上色等皮面工作（phôe-bīn，即表面的裝飾工作）。

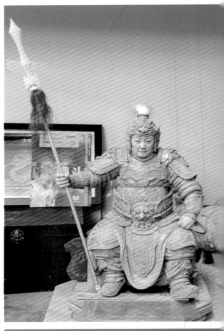

　　後續炎師承接的案場，3子陸續加入的有杜佐鴻、杜佑鴻。或許是因為基因遺傳，再加上家學使然，炎師這幾位公子，進入工作現場多能快速協助。不過也或許是興趣使然，也或許是其他經濟考量，杜佐鴻在民國98年（2009）協助完臺南市北區鄭子寮福安宮之後，在永康就開起機車行，多數時間投入機車維修，偶而協助父親的案場。杜佑鴻也約莫在2012年協助高雄紅毛港遷村重建廟宇的飛鳳宮、飛鳳寺之後，則是轉職擔任計程車司機。

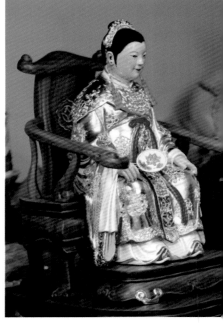

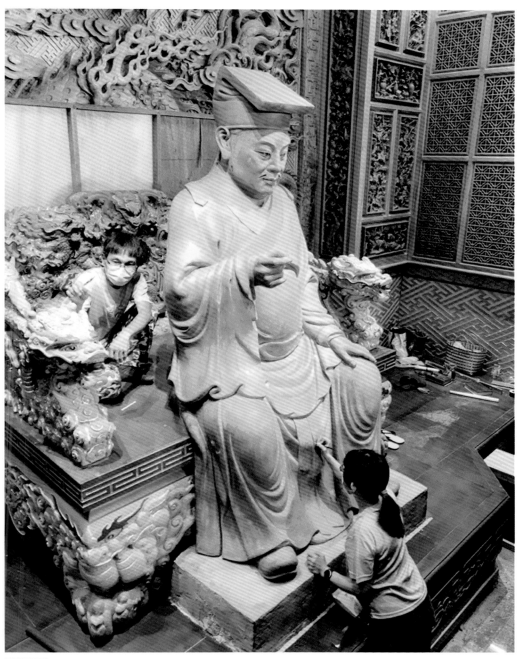

1	3
2	

1. 杜昇鴻作品「趙子龍」（杜昇鴻提供）
2. 杜昇鴻作品「妙應仙妃」（杜昇鴻提供）
3. 2022年，杜昇鴻與邱育雯夫婦共同在高雄鳳山五甲鎮南宮施作情形

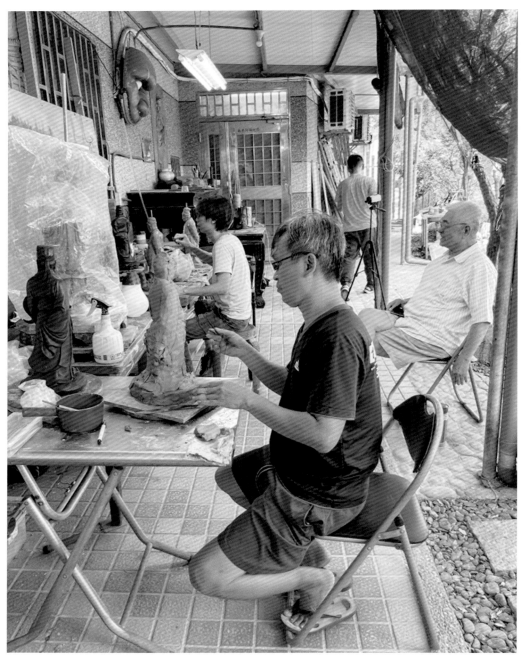

杜佐鴻製作土塑過程照片

民國109年（2020），文化部依照文化資產保存法審議通過，登錄杜牧河藝師為「重要傳統工藝保存者」，意即俗稱「人間國寶」。隔年，文化資產局啟動「重要傳統表演藝術暨重要傳統工藝傳習計畫」。炎師自己說：「要我來教，一定所有技術，都傾囊相授。」但一開始就傷腦筋要如何選才。思考過後，炎師認為自己的孩子已經長時間陪伴，甚至一起工作，應該要帶一些有天份、有決心要投入這技藝的年輕人。所以在臺南市文化資產管理處無形組的協助宣傳，由文化部文化資產局辦理公開徵選傳習生（計畫稱為藝生），針對已有基礎者來進行公開評選，甄選入戴瑋志、曾啟豐2人。炎師自己也說依照學歷、過去作品、談吐等，他覺得這2人的品性表現上能夠積極投入，是可造之材。

戴瑋志（1984年生），臺南市歸仁區人，臺東大學社會教育學系學士，臺南大學臺灣文化研究所碩士，目前任職關廟區公所里幹事。富有繪畫天份，常臨摹傳統畫作及圖樣，2016年起參加臺南市文化資產管理處的「王保原剪黏創作傳習工作坊」4期，接受王保原、呂興貴師傅的指導製作剪黏工藝，所以在對於使用灰漿、水泥等材質有一定熟稔之處。2020年戴瑋志以「歌舞送行─牽亡歌」獲得臺南美展「臺南獎」[14]，顯現其獨特美感及觀察細微的展現。

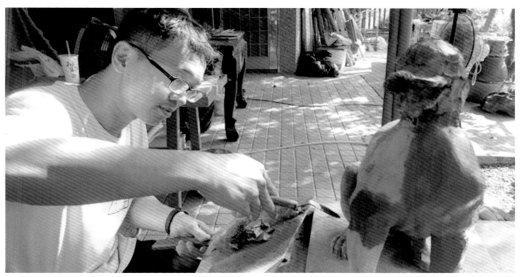

傳習生戴瑋志製作水泥塑

曾啟豐（1991年生），雲林縣元長鄉人，雲林科技大學文化資產維護系學士、雲林科技大學文化資產維護系碩士，論文是〈底漆技法對木刻神像保存修復的影響〉，針對傳統工藝的技術臨摹、文化理解，浸淫已有6年以上，且針對修復工作更有現代科學知識理論基礎。曾啟豐個人富有美學天賦，尤其對於尺寸的拿捏準確，在立體作品表現相當突出。

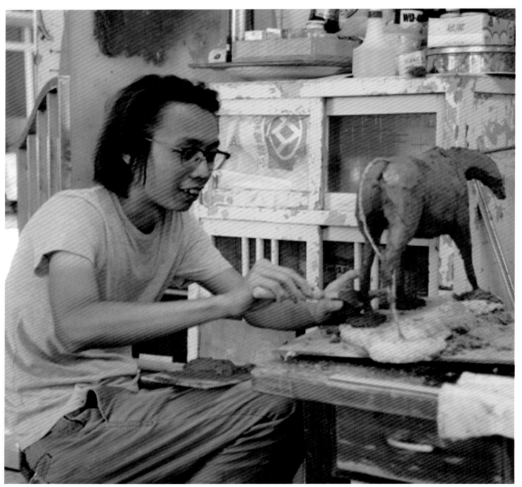

傳習生曾啟豐製作水泥塑（林書婷拍攝）

　　經過2年多傳習計畫，從旁觀察可見，2位傳習生的養成，已非過去的師父施作、徒弟臨摹的模式，而是由炎師先仔細說明要施作的水泥塑、土塑材質、特性、注意事項，並更仔細的針對浮塑、立體塑的不同型態來闡述要領，然後再讓2位傳習生練習繪稿、人物、動物、紋飾等各種作品。這種養成模式表現出「傳統師徒制」、「學院式教學」兼融的型態，實可替臺灣文資教育留下一新篇章。

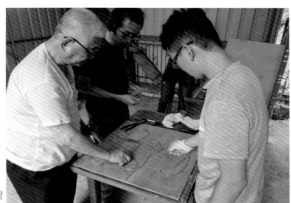

炎師教授綁骨架

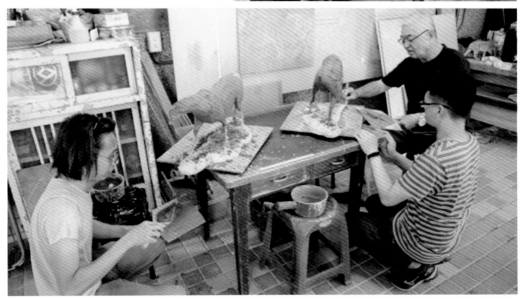

炎師講授水泥塑姿態注意事項（林書婷拍攝）

綜觀炎師過去傳統師徒模式養成的徒弟、家傳嫡子、傳習計畫等，炎師技藝傳承關係者一共有9位，如下圖所示：

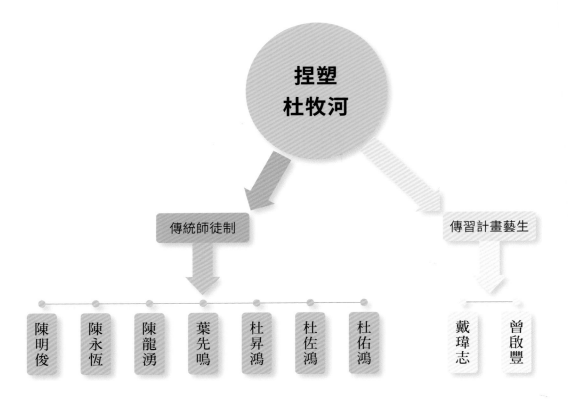

重要傳統工藝保存者杜牧河傳藝關係圖（陳志昌製作，張蘊方重繪）

〔註釋〕

1. 杜定仁在戶口名簿登載紀錄為「丁仁」，杜牧河表示是為戶口登記人員的聽寫錯誤，杜定仁父親為杜丁圭，命名上不會將父親姓名用字與兒子重複，所以家族內的文件都是用「定仁」。

2. 杜牧河藝師提到家內祖厝目前有尊戲神田都元帥，香火是伯父自外請回，神像由炎師與長子杜昇鴻合力捏塑而成。

3. 捏麵人，宗教知識家網站：https://religion.moi.gov.tw/Knowledge/Content?ci=2&cid=120。擷取日期：2022 年 12 月 29 日。

4. 粿粞是米磨成漿，再蒸熟揉捻；米糍是米先蒸熟，再搗製成團。二者應該還是有不同，但民間用詞或許不會細分，所以常見混用。

5. 換算當時的日期為中華民國 57 年 11 月 1 日～ 11 月 7 日，最後一日為節氣立冬。

6. 三百年醮，南鯤鯓代天府網站資料：http://www.nkstemple.org.tw/2012_web/2012_web_B_2.htm，擷取日期：2023 年 5 月 20 日。

7. 鄭羽伶，〈府城粧佛工藝的在地化—「金芳閣」陳金泳及其作品之研究〉，2020，國立臺南大學臺灣文化所碩士論文，頁 29。

8. 同上註，頁 83。

9. 1990 年因道路拓寬，已移建於尊王路。

10. 鄭羽伶，〈府城粧佛工藝的在地化—「金芳閣」陳金泳及其作品之研究〉，2020，國立臺南大學臺灣文化所碩士論文，頁 29。

11. 黃子銘為剪黏師傅黃順安兒子。

12. 炎師轉述當時與夫人黃玉英的對話。

13. 炎師表示廟方後來是到中國購買神像。

14. 洪瑞琴，〈里幹事牽亡歌剪黏 摘臺南美展首獎〉，自由時報網站資料：https://news.ltn.com.tw/news/life/paper/1402077。擷取日期：2023 年 6 月 1 日。

堆垛土泥・妙化八眾

手繪蟠龍（高雄湖內陳德安收藏）

巧指化形意・塑像裝鑾五彩風

　　「泥塑」保存者「杜牧河」藝師作品所在空間，是人群聚攏的宗教信仰空間，塑造工藝品擺放有其本質和社會功能，以莊嚴、偉峻、崇高、美麗的形象，對群眾發揮美學及宣化教育的作用，作品更提供有社會性、撫慰性、藝術性等功能。而且這些作品具有地域性特色，並非放諸四海全世界都能看到，手工技藝承載於人身上及人所處地的材料取得是調查核心關鍵所在。從藝師的土塑工藝品多數在正殿，塑造神靈也創造空間具神聖性意涵，水泥塑作品妝點建造出神聖性韻味的空間，雖有不同的目的，卻走在同一條化無形於有形的美學大道上。炎師杜牧河遊歷好學，海納百川臻於遨遊技藝，在面對技術工藝們時，有著自在創意，殊途同歸一路化有形於無形的求善求真，傾全力追求外在的形意色兼備的美感追求，更是在技術、造型、神韻、影響力的創新追求。

　　人形，特別是具有社會正向意義的人物，總是雕塑藝術的常見臨摹表現對象，而人的外在形韻、內在意美，更是雕塑藝術作品所要傳達的，既然人是雕塑的主要描繪對象，那麼人體軀形及入神化韻就必然是塑造要傳達的主要聲語。塑造作品同時也是重量型的、永久性的藝術，特別是樹立在廟宇寺院的神聖性偶形，以及與建築相結合的裝飾雕塑，既是藝品也是工程，用來傳世千秋，影響可為久遠，所以對灌注到塑造工藝品的思想性和藝術性，頗值得來考慮。

　　作為日日天天被信眾觀看塑造作品，必須具有被社會文化認同的美學表現，所以對人物的塑形，自然會要求自常見的造型更增而提升到英挺秀麗、神氣聰穎的異於常人。故塑造創作常要形神兼備，以神韻為主的基礎上講究造型美。所以處理神形塑造的粧佛、剪黏師傅必須要巧手化藝，充分的將形式美、材質美、神韻美、均衡美、異常美等美感賦予入作品之中。

　　福建泉州、漳州、福州、廣東潮州的民間藝術，由於傑出的藝術表現，隨著移民來臺，影響著臺灣傳統藝術的發展，並形成工藝傳承的脈系。在地化後的各工藝，由於社會經濟的繁榮發展，因應信仰

需求的神聖空間，也在信徒們的金援及建構獨特與眾不同的代表意義，傳統工藝配合社會變遷逐漸發展出自己的新穎面貌，蛻變開創出一種具地方特色的文化樣貌。這種地方文化特色，臺灣工藝復興運動之父顏水龍就提出要強調臺灣在先天上所存在的幾個造型文化的資源，「臺灣是一個美麗可愛的寶島，它具有固有的文化，像山地幾個族羣都有他們的原始藝術，加上漢民族在數百年前從閩南移民而確立臺灣的文化基礎，亦有漢人和山胞攪和日本人而留下的頗富地方色彩的技藝，這些都形成了臺灣的造型文化之特色。」[1]

藝師篇　堆垛土泥・妙化八眾

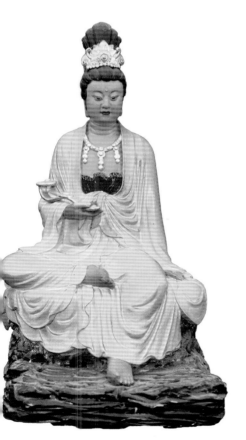

炎師自藏的第一座觀世音菩薩

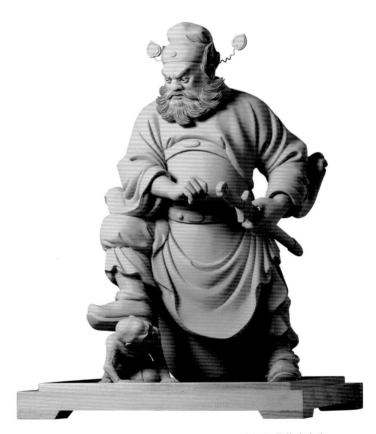

炎師作品伏魔大帝

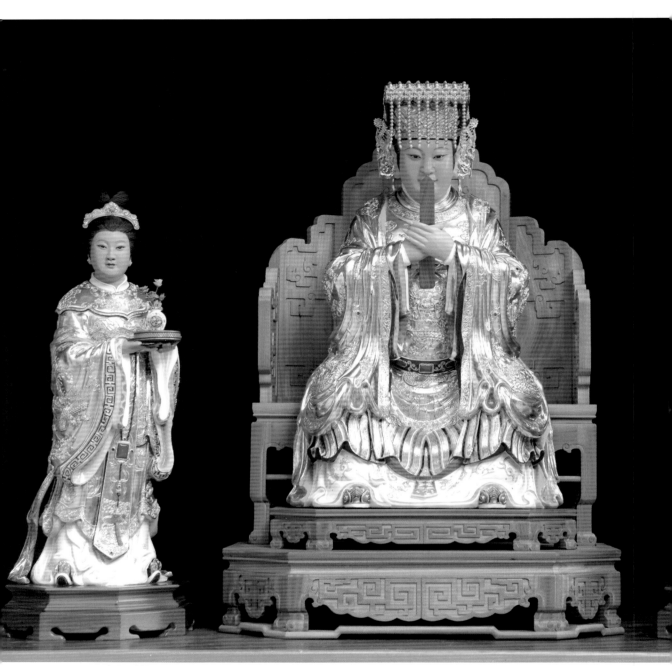

臺北平鎮媽祖慈願媽

　　顏水龍闡述臺灣在造型文化層面上具備的條件，不過對於光有先天多元優勢，卻因為生活文化的落後以及過度偏重於物質生活，以至對於宗教、祖先崇拜的造型表現上都也不講究。面對同樣的問題，在〈臺灣區造型文化〉一文中也出現類似感受良深的描述：「山地、漢民族、西洋、日本等所影響的固有造型文化，對於生活工藝品的產業發展上影響深遠，但卻不太為一般社會人士所重視。」顏水龍認為要促進純粹美術的發展，首先應該要推行和生活有關之藝術，即對於生活用具及居住的空間或景觀的美化，以培養高雅樸素的趣味，生活才能導入純粹美術之境地。而臺灣的信仰空間，就承載諸多工藝藝術品，開始以異文化的眼光來欣賞同文化的特色之處，如此才能開始走出條屬於在地特色又能介紹獨有藝術表現的地方。

　　炎師杜牧河的工藝藝術品，從外型、體積、均衡、生動、律動、協調、結構、空間感等都極力追求，工藝作品呈現的外型表現，皆與一般常民生活所能接觸的相異，鳳冠蟒袍、霞帔珠瓔、鎧甲護冑等，建構出藝術感染力強的外型。而且作品的體積，有著巨型或巨量體積的表現，體積是工藝品的立體震撼力，帶來的是讓觀眾的視線無法移開；生動是塑造作品的活力生命，是從外形和體積的變化兼備而來的；律動是直線、曲線在作品上的匯聚層疊，可能是衣褶的飄揚，可能是身形輪廓，導引著觀看的人隨之心神飛揚；協調是將臉部表情、手腳四肢、骨感肌理、身型姿態等依該有比例在塑造工藝品上；結構是在一個形體上將情感、意念、動靜等生命形體匯集組合，依照美感比例，依照均衡調和，組成統一體。所以土塑作品或是剪黏作品，都彙整上述，放在神聖位置，對周遭環境產生影響，作品塑造出異於常態的神聖空間感。

　　炎師杜牧河自己也說過，粧佛工藝比較跟其他傳統工藝不一樣的地方在於「是被用來拜的」，這種信仰所賦予的神聖性，造就工藝師傅製作時，會考量信仰需求、文化敘事、非常態樣等，並融入美感的呈現，創造出異於常人但又幾分模擬人性的神尊菩薩像。

高雄市鳳山區五甲鎮南宮之鎮殿「孚佑帝君」與炎師

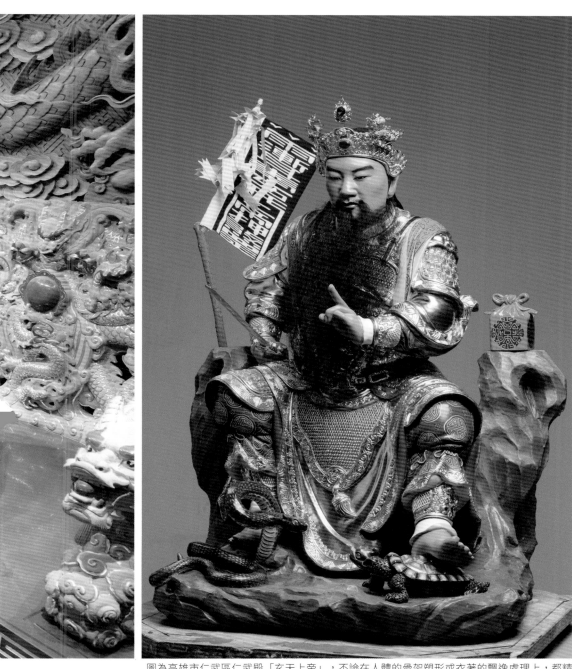

圖為高雄市仁武區仁武殿「玄天上帝」，不論在人體的骨架塑形或衣著的飄逸處理上，都精雕細琢。（杜牧河提供）

灰泥裝金鬃・揉當代為新傳統

　　臺灣的雕塑藝術發展上，在日本時期發生較多的變化，除原有的民間傳統工藝之外，另一是日本內地的美術學校畢業生、美展的出現，不過此一部分在日本時期影響較局部。影響比較廣的是基礎教育，公學校內的美術與勞作課程，課程名稱的稱呼上也有差異，計有：「圖畫」、「手工」、「美術」、「工作」、「勞作」、「美勞」等課名，[2]由於是基礎教育，所以節數不多，但卻也引入西方美術教育而開始產生影響。戰後，1949年中國大批的藝文人士來到臺灣，有些已經受過完整的美術學院訓練。來自日本、中國等地美術學院訓練的這二大脈系，其所帶入的美學美育，影響著臺南傳統工藝界。從糊紙陳金泳身上，就可以看到，陳金泳跟隨來自杭州藝術專科學校訓練出來的馬電飛學習西方繪畫技巧，又與東京美術學校畢業的郭柏川弟子陳峰永深交，所以西方寫實比例概念、素描繪畫的透視技巧，深深影響著陳金泳。且陳金泳引薦杜牧河、黃德勝跟陳峰永學習素描繪畫，所以可以在這些師傅的作品表現上，相當重視西方美學的比例、透視概念。

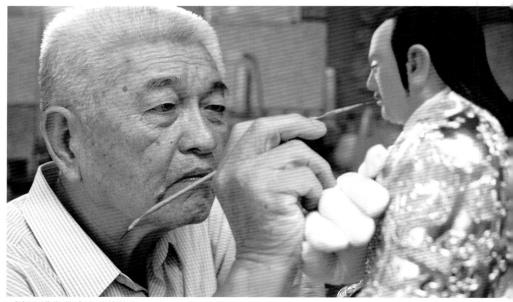

炎師用化妝概念來彩繪神像

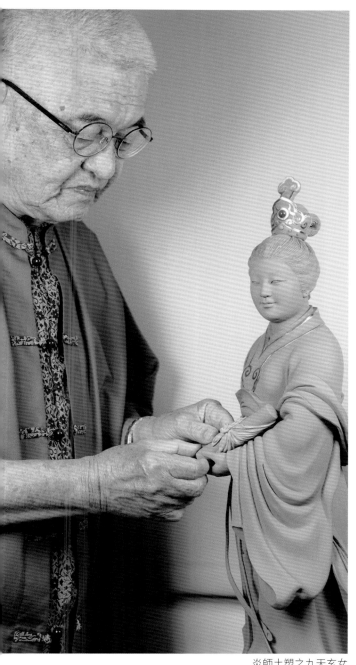

炎師土塑之九天玄女

炎師學藝自家傳捏麵人工作訓練之中，磨練出敏銳的觀察力與精準的手感，在傳統藝術人才濟濟的臺南府城，陸續遇到多位各領域的當代工藝大師，吸納不同工種之技巧與精華，加上平常的自我訓練與獨特的美感邏輯，使其作品趨近寫實又不失古典美，融合傳統與現代，開創出這時代的個人風格。

杜牧河的土塑作品，表面處理手法是塑造作品細緻形式的特徵，不論在人體的骨架塑形或衣著的飄逸處理上，都精雕細琢、一絲不苟、形象逼真，外型表體追求細工且寫意，透過直曲線條的高低起伏，營造微妙的動感與神韻，做這種雕塑、費時較多。炎師杜牧河作品雖寫實細工為多，但寫實中帶寫意，如：製作武將的作品中，為了表現英雄人物形象的偉大靜穆，透過臉部神韻輪廓，強調連綿不斷的堅毅及安靜沈穩的特質；透過衣飾鎧甲的細工堆塑，強調表現運動、表面張力，透過連綿不

斷、滑動的寫意線條筆觸，讓形體好像似要由內而外爆發出動感，將武將的動靜皆宜的意境臻化。若是作品為牆面的浮塑，在構圖上更是如同作畫一般，要將故事情節、人物、場景進行分配佈局，讓故事主角或主軸在落在三等分或黃金比例之上，並搭配大小不同的山林或建物營造出景深。

所以炎師就說過自己花很長的時間在構思，作品的尺寸、姿態、臉部、除了要兼顧主家的要求之外，常要嘗試一下自己沒做過的方式。這種沒做過的挑戰，其實是許多師傅避之唯恐不及，但卻是炎師心頭好，他就說過：「不做第一，只求唯一，我的朋友就說，你不求第一，只求唯一，但唯一不就是第一嗎？我說那不一樣，爭第一是去拿第一名，我不求第一名，我是求唯一：我做過的東西都還沒有人做過，我的東西都是最一開始都還沒有人做過的。」

雖然臺灣的傳統工藝是師承中國福建、廣東師傅，但中華人民共和國在1966年「破除舊思想、舊文化、舊風俗、舊習慣」、「無產階級文化大革命」後，信仰全然改宗共產黨，傳統宗教信仰的神像雕刻業自然是停滯，而後是匠師的凋零過世，匠作資料缺少，技藝傳承上出現嚴重斷層。[3]隨著1990年代臺灣、中國兩岸的開放政策，民間傳統工藝的技術反而都已在臺灣扎根，且長出在地化面貌，此時期中國年輕學藝者來到臺灣學習或是臺灣匠師到中國傳授，所學的美感、技藝都是已經過修改，是屬於臺灣的新傳統工藝。臺灣傳統工藝一改輸入地，變做輸出國。

若從炎師的技藝表現出的在地化特色來看，臺灣工藝技術及兼容工業生產製程在1980年代輸出，已經是臺灣工藝，而非原有的閩粵工藝（可參照附錄作品年表）。

〔註釋〕
..

1. 顏水龍，〈造形文化の振興へ臺灣生活文化振興會創立總會〉，《興南新聞》，1943年6月1日。
2. 王麗雁、鄭明憲，〈蛻變中的成長臺灣視覺教育百年〉，《美育》第180期，頁7。
3. 鄭海婷，〈臺灣民間美術與福建的關係〉，《兩岸文化深耕與融合論文集》，頁363。

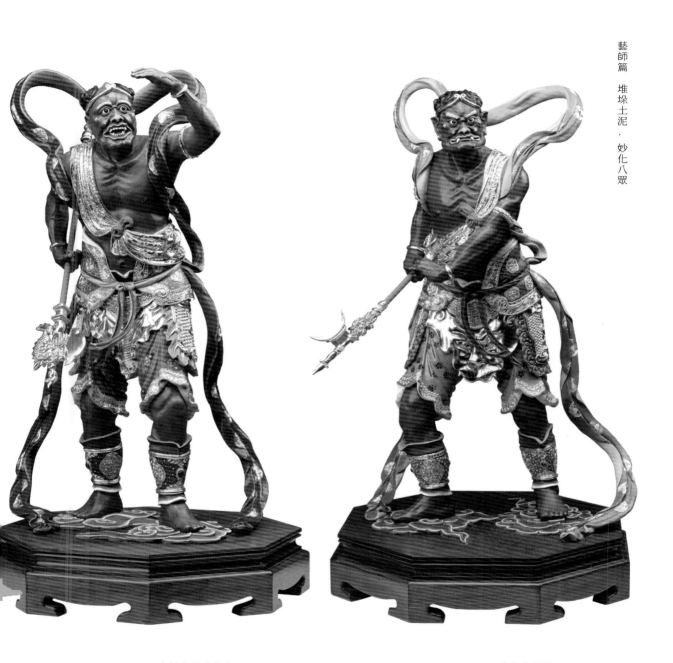

炎師作品千里眼　　　　　　　　　　　　　　炎師作品順風耳

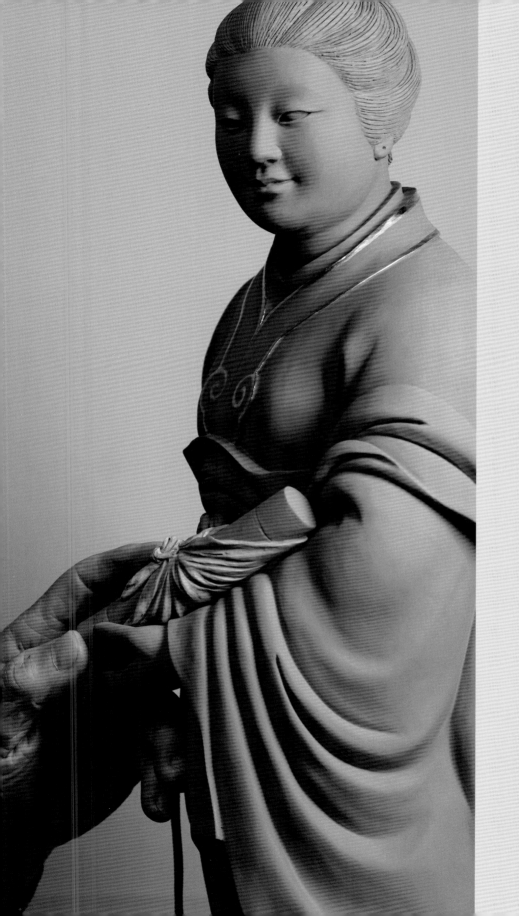

材料交融・技法新創

炎師認為中文的泥塑工藝因材質，以臺語來說可分成傳統材料的「土塑」、「灰塑」、「剪黏塑」、「水泥塑」、「油土塑」等差異，而且材質的差異性大，所需技巧與知能是有差異的。總的來說，他認為土塑是一種以無到有的「塑造添加」技法為主的工藝，而雕刻剛好相反是從有到無的「雕除削去」技法，兩者一減一加的雕、塑，都是粧佛工藝常見的技法。炎師作品中，以捏塑技法「土塑」，堆塑技法「水泥塑（灰泥塑）」為二大類項，另還有少數生活中的天然材料，以捏塑技法製成的「秫米尪仔」、「紙塑」。就型態及表現樣式上，土塑都是立體塑，水泥塑則是立體塑、浮塑都有，另從浮塑材質來看，以水泥為多，偶可見玻璃纖維。會有這些差異，其背後原因是材料特性及膠合強度所致，天然土壤膠合性弱，黏附在牆上會受到重力因素而剝落；水泥的膠合力強，塗抹牆上硬化後，就不易剝落。

　　土塑多半為可360度觀賞的立體作品，土泥材使用上特別要注意土壤黏性、乾燥後收縮比例的拿捏，黏性不佳或不均，乾燥後引起龜裂皆可能造成整塊面的剝落，作品可能前功盡棄，必須重製。對於黏土保濕及收縮後比例的拿捏，就需要相當的經驗來支持。塑造的成果是種以實體表現為主，在三度空間（長度、寬度、高度）與人的視覺一致的呈現，當然可以圓錐的環狀呈現，也可以加進鏤空或視覺延伸的線條感，是種與空間感、視覺藝術相關的工藝表現。所以觀察這類塑造作品，可以從：空間感、視覺均衡、觸覺質感、姿態動感等角度來觀察。由於土塑神像製作尺寸偏大，加上材質因素，禁不起搬移，多數是1尺8寸以上的鎮殿神像或陪祀神。

　　技法、工序就是塑造製作中，對於內在空間與外在形象的處理手法、順序。這種手法主要體現在削減意義上的雕與添加材料的塑。塑造是由內向外，一步步通過添加材料，循序漸進地將形體增添顯現出來。不過，在一次次的添加造型過程，作品可能增加過多，或需要營造特定模樣，而需要雕削，因此也有學者認為就算是塑造，也需要用到雕刻技巧，或是「雕」字作為形容詞有裝飾精美之意，所以認為還是可以稱作「雕塑」。不過本書為免較不熟讀者混淆，所以傾向以主要技法來命名，「塑造」說明以加法為主的塑作，「雕刻」說明以減法為主的雕作。

塑造過程會有徒手捏塑的揉、搓、捏、盤、黏、挖、堆等手法，透過觸覺去感受黏土的性質，體驗黏土在不同濕度和施加不同壓力下的變化。經由兩手的協調與力道的運用，再將搓好的泥球經組合、壓扁、堆疊等方式加以粗細變化。手部的技巧來產生輪廓後，更需要各式各樣工具來產生壓痕，利用土的可塑性加上不同工具的產生不同的紋路變化。另也可見利用模具壓痕，不同模具上已有刻痕，泥土附上壓實後，可產生不同的翻印效果。陶土在未乾燥的可塑形階段時，另會利用挖空切削的方式來創作，刮劃出花紋或塑造形狀，和壓痕法有異曲同工之妙。近代也見師傅使用擠壓工具，讓陶土各式各樣不同粗細效果的泥條，富趣味性和多變化性。

本書盤點炎師的所有作品，並透過口述訪談炎師本人、長子杜昇鴻，整理出不同作品的工序技法，主要材質為「土塑」、「石灰泥塑」、「水泥塑」、「糊紙」、「秫米尪仔」等5大類，表現形態差異則有「立體塑」、「浮塑」等2大類。

但糊紙都是立體造型，則因為施作方式不同，則分成「紙塑」、「薄胎糊紙」。「秫米尪仔」也因為近年多是製作立體狀，所以就材料的差異，工序技法上會有稍許差異，所以用材料來分成「天然食材」、「工業材料」2類。

本章將上述「土塑」、「石灰泥塑」、「水泥塑」、「糊紙」、「秫米尪仔」5大類來說明，每小節並依技法、材料差異分別說明。並製成下表「杜牧河藝師不同作品工序比較」，供快速理解個別工序的差異。不過由於近年來炎師接案製作內容，以「土塑」、「水泥塑」為大宗，所以本章書寫將著重炎師製作的技藝為主。

炎師捏麵人傳習教學，秫米尪仔的製作流程

杜牧河藝師不同作品工序比較

土塑	石灰泥塑	水泥塑	
立體塑	浮塑	立體塑	浮塑
1.構思繪稿	1.構思繪稿	1.構思繪稿 （側視／俯視）	1.構思繪稿
2.取土養土	2.搗土養灰	2.綁骨架（焊接）	2.牆壁打鋼釘
3.綁骨粗坯	3.粗坯堆塑	3.粗坯塑形	3.焊接綁骨
4.細坯修飾	4.細坯修飾	4.幼坯修飾	4.粗坯塑形
5.透氣乾燥	5.透氣乾燥	5.磨砂紙	5.幼坯修飾
6.填補修光	6.妝像彩繪	6.上底漆	6.上底漆
7.粉漆牽線		7.妝像彩繪	7.妝像彩繪
8.上漆隔離		8.裝飾完工	8.裝飾完工
9.妝像彩繪			
10.黏貼安金			
11.裝飾完工			

泥塑濟公

臺南市安平區淨土宗極樂禪寺水泥塑

天帝聖堂浮塑

* 內容以藝師口述為主，經筆者潤飾添加而成。

糊紙		秫米尪仔	
紙塑	薄胎糊紙	天然食材	工業材料
.構思	1.構思	1.蒸米	1.挑選土色
.用紙浸泡	2.綁竹骨	2.搗製麵尪糝	2.作粗坯
.搗碎	3.紙張上漿	3.麵尪糝上色	3.細部位捏製
.混糨糊	4.貼紙上骨	4.竹籤上粗坯	4.工具剪刺細修
.塑形	5.剪料	5.細部位捏製	5. 裝飾完工
.上底漆	6.彩繪	6.工具剪刺細修	
.彩繪	7.裝飾完工	7.裝飾完工	
.裝飾完工			

炎師紙塑釋迦牟尼佛

以糊紙技法製作之白鶴仙師

秫米尪仔

樹脂土材質的捏尪仔「鳳凰」

1 構思繪稿

技法‧材料說明

與業主討論姿態、故事、配色

使用 紙、2B鉛筆

2 取土養土

技法‧材料說明

黏土為主,添加麻絨、石灰、水來揉製

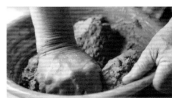

使用
錘子、水桶、臉盆

7 粉漆牽線

技法‧材料說明

粉線細膩紋飾及泉州漆線立體感綜合使用

使用
漆線、粉線

8 上漆隔離

技法‧材料說明

日本CASHEW公司腰果漆

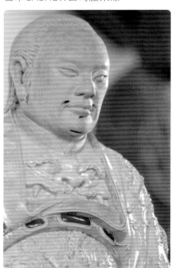

使用
腰果漆、刷子、毛筆

9 妝像彩繪

技法‧材料說明

水泥漆或德國礦物質漆

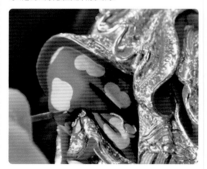

使用
各式漆料、毛筆、漆刷

3　綁骨粗坯

技法・材料說明

大物件才綁骨，較小尺寸則是全土製作。
中柱透氣的調整

使用　旋轉臺、不銹
鋼骨、麻繩、灰匙、
刮刀、噴水瓶

4　細坯修飾

技法・材料說明

美學觀感及具體呈現，需考慮水分
散失及龜裂部位

使用　各式刮刀

6　填補修光

技法・材料說明

黃土＋水膠打底
乾燥研磨拋光重複步驟3次

使用

毛筆、黃土漿、水膠、
砂紙、補土

5　透氣乾燥

技法・材料說明

室內陰乾方式覆蓋塑膠袋調節水分散失

使用　塑膠袋

10　黏貼安金

技法・材料說明

塑像要安金位置先塗上金油

使用

漆刷、短毛毛筆、
金箔、米酒

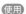

11　裝飾完工

技法・材料說明

最後裝上鬍鬚、兵器配件、寶石、冠帽等

使用　視需求準備

觀察炎師近30年作品，以「（泥）土塑」、「水泥塑」為大宗。土塑多半為可360度觀賞的立體作品，土泥材的特性考量在於土壤黏性、乾燥後收縮比例的拿捏，黏性不佳或不均，乾燥後引起龜裂皆可能造成整塊面的剝落，作品可能前功盡棄，必須重製。對於黏土保濕及收縮後比例的拿捏，就需要相當的經驗來支持。

　　泥塑工藝所塑造的人形像或神像，會因為尺寸的不同而有不同的支撐骨架，過往臺灣的泥塑神像，內部中骨多為杉木或其他木材，常因白蟻嚙咬而掏空。故衍生出在地化不使用木製中骨的全泥製，或是使用現代鐵材、鋼材中骨的改變措施。據炎師表示為避免白蟻蟲害及考量地震影響，自己在獨立承接泥塑神像後，均已使用鐵材或鋼材的中柱支撐作法。

　　上述土塑技法工序分別為：構思繪稿、取土養土、綁骨粗坯、細坯修飾、透氣乾燥、填補修光、粉漆牽線、上漆隔離、粧像彩繪、黏貼安金、裝飾完工等步驟，下文就依序介紹之。

1

構思繪稿

　　此一階段主要構思作品的姿態與施作方向。炎師常與業主見面溝通，傾聽要求或塑像故事緣由，依憑為塑像的尺寸比例、姿勢體態、材質配色及相關物件的製作考量。雕塑人像的基本口訣是「立七坐五蹲三半」，「頭高」是業界中流行的測量基準。但對於比例有自己想法的炎師，他認為一般坐姿塑像頭身比為1：5，立姿頭身比為1：6或1：7的比例來繪製，但所為頭高基準，需要看所製作神像的髮型或是否戴帽，所以他說以「臉」的長度來作基準，會更能符合實際的比例感。「比如坐姿男性臉部至乳頭線等於二個頭高，雙肩最寬處等於二個頭高。坐姿臀部寬等於1.5個頭。女性一般肩寬為1.25個頭高、臀部最寬處約1.75個頭高」。

<div style="text-align:right">塑造賞　材料交融・技法新創</div>

炎師繪圖模樣

臺南安平極樂寺佛像

臺南安平極樂寺水泥塑阿彌陀佛

　　而直立姿勢，人體各部位上下平衡，動作產生時支點和重心則會改變，但如遇到室外或更巨大塑像，則會依視覺比例及所站的觀看位置來調整。比例概念是一個粗略基準，過往的美感，會將頭部製作較大，炎師認為「這是過去師徒制的承襲，先生（師傅）做什麼，徒弟就跟著模仿，如果沒有自己的想法，就是一直照著做下去，比例就顯得不勻稱。現代有西方美術的比例概念影響，所以自己比較重視寫實。」就炎師的說明可以知道「寫實、比例」是他受西方美學影響後的表現，多數神像的製作，現在多不再製作頭大的比例，除非是業主要求，如：臺南安平極樂寺，就是淨空法師當初希望依照古佛像來呈現，所以就製作的頭部比例較大。

取土養土

　　取土時往往因塑造神像緣故，由神明、乩身指點挖取特定地點，若無神授，則由炎師視情況選點挖土，選擇的地點會避開海濱的部位，或避開具有砂質過多的地點，多會選擇可以農耕的區域。由於土地會因為雨水或是河流的沖刷，地表層土會積累許多雜質，所以取土需取用地面下3尺之黏土。材質上以黏土為佳，但一般泥土也可以使用。

　　取土後要將土塊搗碎，多半會使用鎚子來敲碎，並且要細細地將每個大小土塊都變成粉碎狀，並經過多次篩選，如遇石頭或過硬的土塊則去除不用。篩選後土壤加適量水、麻絨、石灰，用手揉勻，揉製過程要看土壤狀況添加水份，並捶打到有黏著感。麻絨目的在於增加泥土的拉力連結性，增加強度，避免龜裂後變成土塊崩落，過去也有添加剁碎的稻桿、稻殼、稻草。但麻絨的結構較細，連結空隙功能更好，所以使用麻絨。添加石灰則是因為石灰遇水發熱，可抑止土壤中微生物、蟲卵孵生。

<div align="right">木槌敲打土壤</div>

土壤揉製好後，置放1天養土後可使用，養土目的在讓土壤發酵，並可以觀察土壤狀況，如果有需要還可以再次捶打土壤，加長時間捶打均勻以擠壓出空氣，以保土質不會鬆散。

　　現在有專門廠商提供機械捶打後土壤，品質穩定，炎師認為加麻絨後即可使用，品質更適合塑造使用。

1
2

1. 土壤添加麻絨石灰
2. 添加麻絨以增加土壤拉力

3 綁骨粗坯

　　粗坯製作的技法上要先搭骨架。過去搭骨架採用杉木釘制，要保持牢固以能撐住泥土的重量，並要先將作品的姿態形狀先建構出來。炎師考量臺灣的潮濕環境，容易滋生白蟻，白蟻會將骨架嚙食精光，所以他很早就改良此一部分，大型土塑或水泥塑作品骨架使用鐵材或不鏽鋼，但1公尺以下多數不搭建骨架，而是改由全土壤，全土壤的缺點是裡層土壤不容易乾燥，所以需要有改良處理透氣。

　　炎師研發使用「不鏽鋼+木製旋轉底座」的支撐基底來方便工作，鋼材上刻有頭身比，用以方便調整比例，依照尺寸比例填塞做粗坯。粗坯製作首要將土壤緊實附上，且粗坯土壤中間用打結麻繩來纏繞，麻繩可用以增加附著力，一來不易自脆弱處龜裂，二來可讓神像姿態有個依循準軸，姿態更自然。

　　粗坯這階段需考慮作品的姿態、身體比例及四肢姿態的不同，填補土壤時會考慮強調四肢肌理及軀體外在衣飾的皺褶。此一不鏽鋼中柱製作過程要不時輕輕抽動，以免內部土壤吸附硬化，會很難取出。不鏽鋼中柱會視外表黏土乾燥狀態時抽出，且塑像內部保有一透氣孔，讓內部土壤濕氣排出，並增加乾燥時泥土收縮的彈性空間，以減少龜裂。

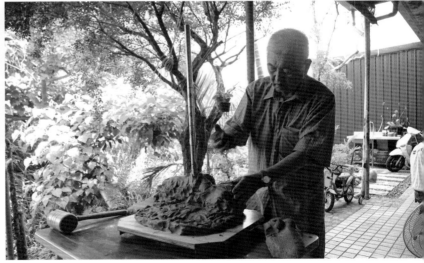

1　2

1. 標示有位置比例的不鏽鋼管
2. 旋轉臺加不鏽鋼管

土塑是立體三度空間的作品，每添一塊泥都要照顧到各個視角之間的關係。要不斷進行觀察，把所要創作的作品特徵捏造出來。所以此時選轉底盤就很適合可以轉動觀看，並接著添加調整比例及整理姿態。粗坯塑形時，須配合原先繪稿姿態來考量。1公尺以下的坐姿神像多是用全土壤，比較少會在四肢部位內部方放入支撐，常見僅用打好繩結的麻繩來當作內在吸附之用。但如果是立姿的較大型作品，尤其形體姿勢偏向動態感，則會在中軸先立上骨架，再接著往四肢部分延伸置放連結鋼材，以增加支撐力，可抵擋地震帶來之搖晃力道。

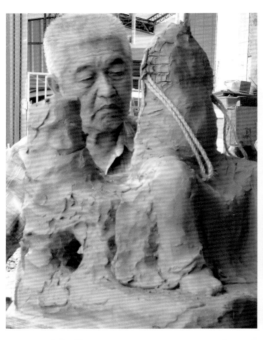
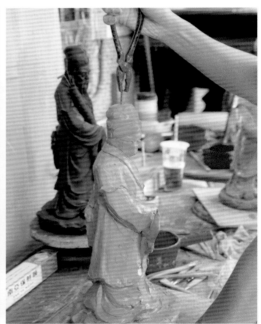
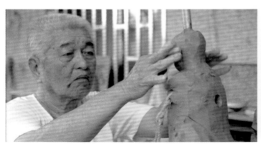

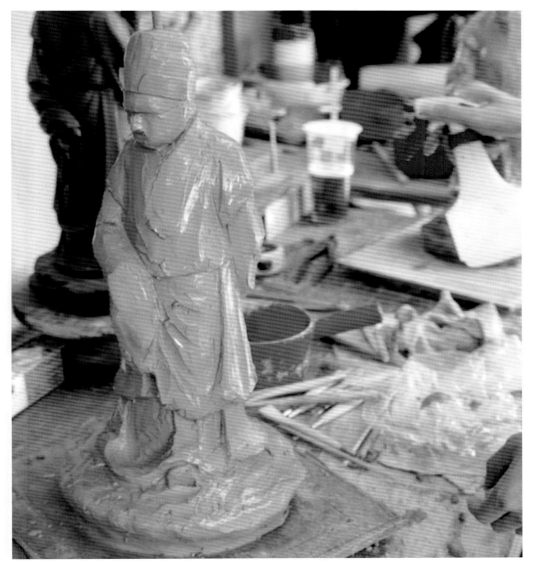

1	2	5
3	4	

1. 粗坯塑形使用麻繩來強化四肢結構
2. 土坯塑型過程需定時挪動鐵管，以免黏土吸附
3. 鐵管有定型、透氣功能
4. 粗坯已能顯現大致體樣
5. 粗坯製作過程表面噴水用以保濕，以利製作

細坯修飾

　　塑像的粗坯影響姿態及比例感，細坯則影響塑像的美學觀感及具體呈現，尤其是臉部的五官及眼神營造出的表情，製作臉部的細坯工作也稱「開臉」。細坯修飾時需考量土壤乾燥後的收縮及龜裂情形，並適度添加黏土、水分，而塑像身形上的衣飾紋路、皺褶等線條製作，需考量收縮後仍保有立體感。此階段並考量塑像的傳說故事及傳統紋飾來修飾，除使用手指細部捏塑外，另使用許多刮刀、木刀來營造線條感覺。

1	3	4
2	5	

1. 細坯臉部已成形
2. 細坯使用手指壓塑出線條
3. 工具搭配手指拉粗胚
4. 衣褶線為製作重點之一
5. 細坯使用刮刀

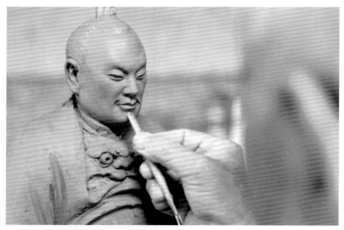

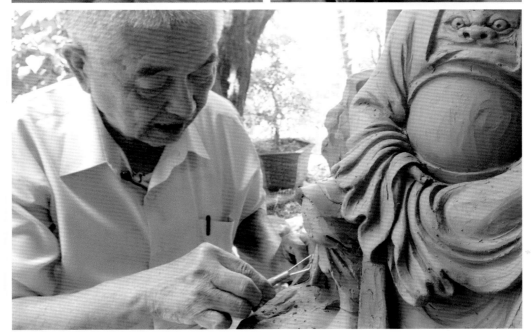

5

透氣乾燥

　　直接以陽光照射，水分快速蒸發將造成土坯表層龜裂，易引起內外乾燥不均情形，故此階段需仰賴多年累積經驗，採取室內陰乾方式。並視作品的乾燥情形，炎師巧妙地覆蓋透明、黑塑膠袋的光度差異，配合氣候及溫溼度，用以拿捏乾燥的速度。

1 2

1. 塑膠袋包覆以減少水分快速散失
2. 室內陰乾法

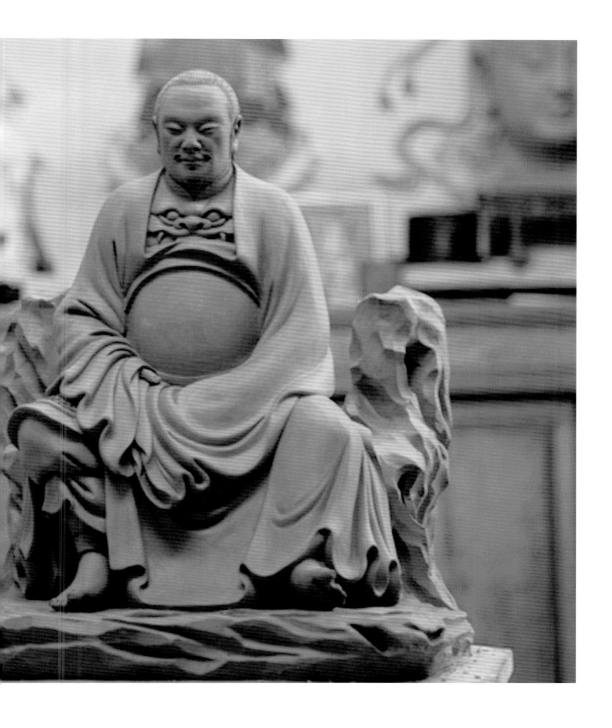

6

填補修光

　　作品依乾燥速度的不同，而可能產生不同程度龜裂，故視情況來添補空隙，打理乾燥後土塑作品表面。龜裂破損處先補土，乾燥後以不同型號的細砂紙，從粗到細漸次進行打磨，若遇不均勻或裂面，則再重複進行補土、乾燥、打磨等程序。砂紙使用的號數，會從80～360號不等，是情況使用更細緻的400號以上砂紙。

1. 使用刮刀營造出髮線紋理
2. 砂紙細部打磨
3.自製砂紙棒打磨細縫處

　　補土材質早期以黃土粉、水膠、石灰攪拌使用，現則是石粉加樹脂來取代。待完全乾燥後，才會將塑像頭部因不銹鋼抽離產生的空洞填補起來，進行打黃土底的修光動作。

　　過去此一階段也曾使用蓋上雞毛紙後再塗上黃土漿的「黃土底」做法，過去的認知是雞毛紙可覆蓋裂縫，讓表面光滑，但年久月深，溫度變化起降，反覆熱漲冷縮後，乾燥的紙緣常有鬆脫掀翻情形，造成塑像表面斑駁，需再次修復，所以炎師反覆思索研究後捨棄不用，改為調整黃土比例，多次塗抹黃土底加研磨的工法，用以處理裂縫。

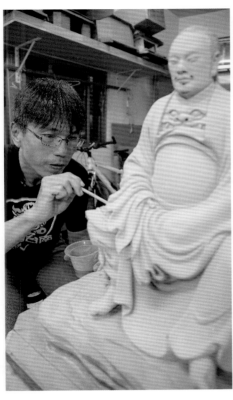

1. 開始上黃土底修光
2. 黃土底未乾燥顏色較深
3. 黃土底乾燥後模樣

黃土底的成分為水膠加不同細緻程度的黃土，依骨骼及肌肉線條的方向塗上黃土底後，等待乾燥後，砂紙研磨拋光，此步驟3次重複，施作師傅需以手指感受表面細緻程度來調整黃土的粗細比例及砂紙號數。此一打黃土底目的在於讓土製塑像表面呈現更平滑的狀態，以利後續更細膩的技法。

　　黃土底層製作完後後，在塑像表面平滑狀態下，會先以鉛筆描繪好蟒龍、華藻、雲紋、壽字不等的圖紋，然後擷取粉線的細膩紋飾及漆線富立體感的特性來綜合使用，製作出塑像衣飾上，仿真實衣裳的繡線及黼紋，讓視覺上可以更加顯眼華麗。

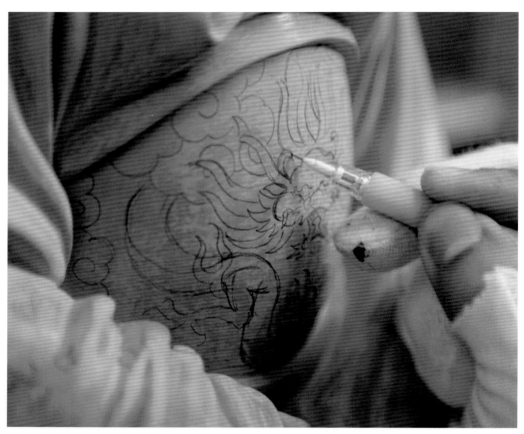

黃土底乾燥後以鉛筆繪製牽線稿

入神

如果神像需要入神，會在此階段後進行。

民間信仰認為入神是要讓神像更具靈性及神力，工匠製作神像時，會先預留孔洞，待粗坯修光後，由工匠或法師、道士依良辰吉時進行儀式，將「入神物」放入，並封塞住，完成開光儀式的神像方能增加神尊法力。民間風俗相信，若神像未經入神和開光科儀，僅能算是木雕，並不具備神力。

此入神儀式源自佛塑的「中空佛臟」，即是在塑佛像時，先在佛像背後留一空洞，由住持或高僧把經卷、珠寶、五穀及金屬肺肝放入封上，稱「裝藏」，並搭配持誦經文。

1	2
	3

1. 背後預留孔洞放入神物
2. 入神物內容依照業主需求
3. 入神前要先進行祭拜儀式

塑造賞　材料交融‧技法新創

粉漆牽線

　　此部分為細膩的裝飾手法，炎師一門的牽線技法揉合漆線及粉線，2種技法並用，呈現臺灣在地化的特色[1]。漆線、粉線是傳統的「瀝粉貼金」一類技法，泉州師傅慣用「漆線」原是以生漆添加貝殼粉末、香灰（或麵粉、植物灰、綠豆粉、磚粉）等，翻覆揉打使各種材質混合軟化，再使用木塊於桌面搓磨成極細的線條後使用。福州慣用「粉線」原是使用鉛粉、水膠、桐油、香灰、麵粉（或豆粉等），充分混勻後置放入擠壓袋[2]中，從銅管嘴擠壓出來牽線。依照王世襄的研究，漆線、粉線是從傳統漆作工藝、油作工藝中演變出來，[3]過往中國歷代瀝粉貼金技法使用於建築、服飾、儀仗、兵器等，但在臺灣傳統工藝上，多用於「粧佛」工藝。

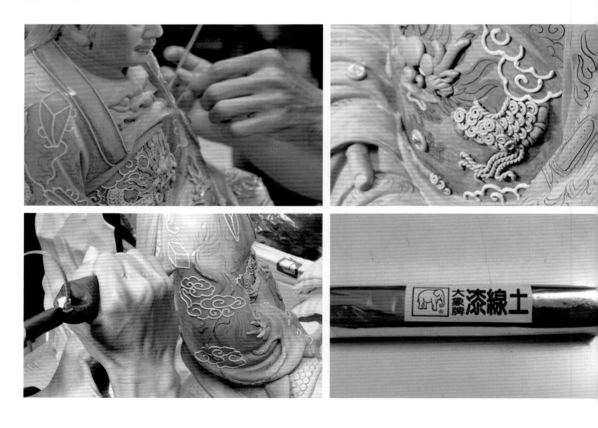

由於漆線此部分的備料時間較長，目前喜灣雕塑工作室所用原料是由彰化金永勝塗料（炎師稱火木仔）[4]、臺中市北屯大象公司[5]供應漆線料、粉線料。而漆線的傳統手工搓線，已經改用擠壓器，施作師傅再視情況將漆線搓成更細緻線狀來施作。

1	2	5	6
3	4		

1. 牽漆線
2. 灰色細漆線堆卷出龍鱗
3. 淡黃色粉線從擠壓袋擠出
4. 漆線機器用漆線土
5. 漆線擠壓器
6. 黏著漆線用植物膠

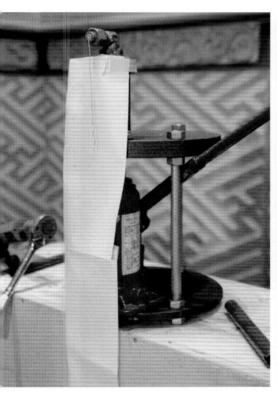

上漆隔離

　　這個步驟是牽線完成後，用以達到隔離濕氣的作法，炎師稱此一工序為「綁金油」。早期炎師使用的是洋干漆及金油，後改用是日本CASHEW公司生產的腰果漆，有時會添加松節油調整濃度，除了使線更為穩固、作為隔離層，也可以產生厚度填補線與平面的隙縫。

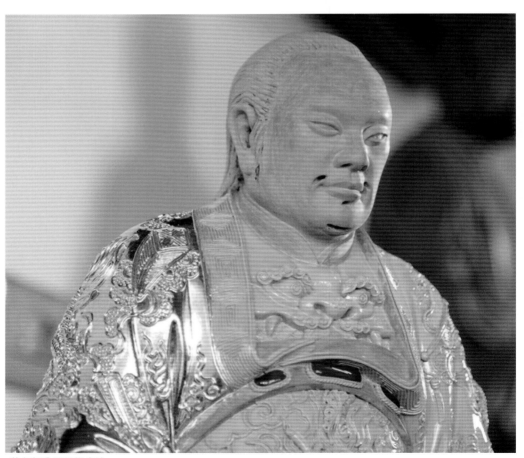

黃色部分即是綁金油

妝像彩繪

　　本階段依照作品的形象、衣飾及其他需求，來進行彩繪工作。尤其是針對臉部的開臉彩繪，更是一尊塑像能否有神韻的重要關鍵，過往開臉與塑身的彩繪分開，讓塑身的裝飾可以配合臉部。不過近年來，由於受要求塑像安金面積增加，所以此一步驟有時也會在安金後進行。

　　早期彩繪色料來源是以動物皮熬煮的水膠加色粉來使用，1977年歸仁修元禪寺室外的風、雷神大型塑像使用水泥漆，室內的大型塑像則使用日本油性漆。近20年因承接尺寸較小塑像（1尺～2尺），則開始使用德國礦物質漆。

　　提到臉部彩繪開臉，炎師特別提到此部分以前師父陳金泳特別強調，要去跟戲班上妝學習，因為戲班很重視演員的臉部妝容，所以都會在化妝上特別下功夫，而此部分的技巧，正是可以借用到替神像彩繪。炎師特別提到：「要讓臉部看起來有生氣，眼線、腮紅、唇色缺一不可。」

　　另外在神像彩繪配色部分，要配合經典傳說、民間俗信、業主要求等，常見配色的關聯性有：關聖帝君與綠蟒袍、紅臉；玄天上帝與黑色山岩、紫色裝飾；觀世音菩薩搭配白袍、綠竹；孚佑帝君搭配藍青色等。

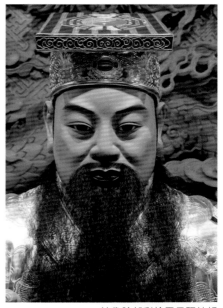

神像臉部彩繪需呈現神韻

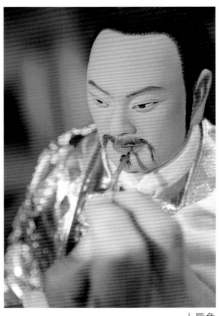

上唇色

黏貼安金

　　塑像黏貼金箔一來可營造作品該有的高貴氣質，二來是在長期受焚香而生蒸燻油垢的清理上，可以較單純彩繪表面容易清洗，所以近年來塑像安金比例增加許多。此一安金用漆步驟，過去使用的是將CASHEW、桐油、亞麻仁油攪拌而成，不同品牌的乾燥時間及透光程度不一，所以需拿捏再三，才能減少金箔之間的接縫與表現金箔最好的亮度，目前則是使用金永勝漆料行◦的安金油，成效上金箔光澤閃亮；偶爾單獨使用CASHEW腰果漆，金箔光澤稍微暗一點，如果有神像的屬性及主家的要求，就會使用腰果漆營造特殊的感覺。

　　由於安金過程，如果沒有掌握好銜接處，可能會有縫隙或缺空，此時要以泡過米酒的金箔來填補，此技法稱「拖金」（thua-kim）。此項技法原理是利用一種物質吸引另一種物質的「毛細現象」，以較快揮發的酒精作為介質，利用液體分子間內聚力而產生表面張力來黏附縫隙。原有安金箔部位則不會黏附金箔，所以一片拖金可以重複使用多處，達到節省金箔的目的。

 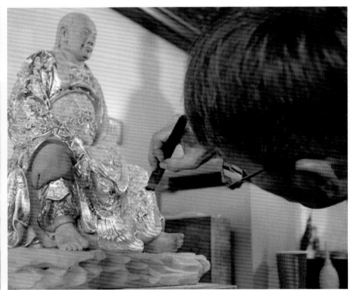

金永勝塗料行生產的金箔保護液　　安金過程需仔細以短毛筆輕點

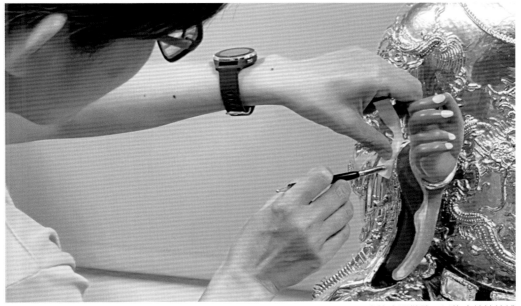

金箔中間縫隙，以拖金技法填補

泡米酒的金箔，用以施作「拖金」

裝飾完工

此為最後部分，若有細部彩繪則在最後階段完成，並依塑像情節來製作鬍鬚、手持器物、寶石鑲嵌等細部裝飾，或是待配合的木作椅或特殊底座完成後，再進行最後檢視。

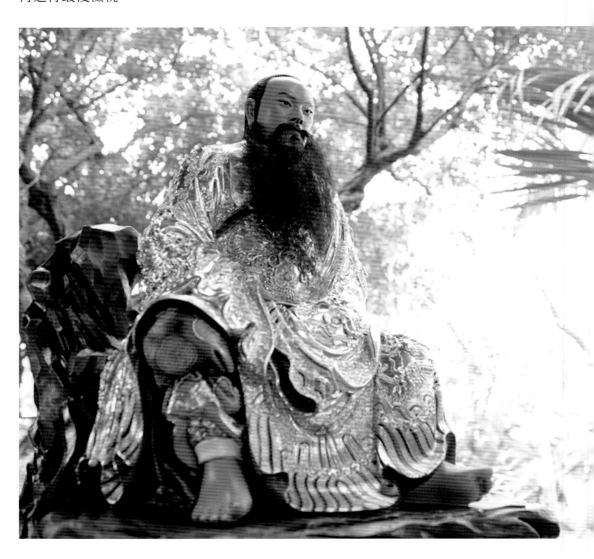

| 1 | 2 |
| | 3 |

1. 臺南市文化資產管理處收藏之坐山「玄天上帝」
2. 臺南安平淨宗極樂寺伽藍護法與炎師
3. 高雄市鳳山區五甲鎮南宮之鎮殿「孚佑帝君」

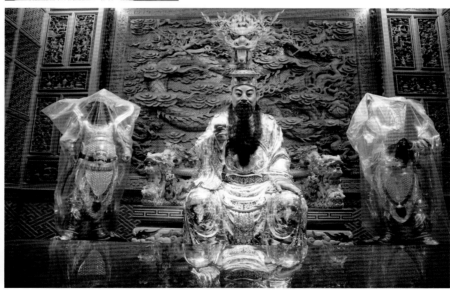

水泥立體圓塑技法與工序

1 構思繪稿

技法・材料說明
與業主討論姿態、故事、配色(側視／俯視)

使用
紙、2B鉛筆

5 磨砂紙

技法・材料說明
不同尺寸砂紙磨成平滑面

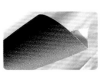

使用
砂紙、剪刀

6 上底漆

技法・材料說明
水泥漆上保護層

使用
漆刷、毛筆、
細砂紙

7 妝像彩繪

技法・材料說明
使用毛筆營造多樣筆觸

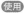

2 綁骨架

技法・材料說明
以鉛線、鐵線、不銹鋼線、鐵網，必要時以焊接來連結

使用
各式剪具、鉗子、鐵鎚、焊接器、鉛線、鐵線、鐵線網

3 粗坯塑形

技法・材料說明
粗坯比例為水泥：細砂＝1：2～3

使用
靠底、灰匙仔、臉盆、水泥細沙、洋菜粉

4 幼坯修飾

技法・材料說明
水泥：麻絨：白灰
＝1：1：1

使用
各式鏝刀（靠底、灰匙仔）、臉盆、水酷仔（水瓢）、水泥細沙、洋菜粉、石灰、麻絨

8 裝飾完工

使用
水泥漆色料、毛筆

1

構思繪稿

　　此一階段主要構思作品的姿態與施作方向，會需要與業主見面溝通，傾聽要求或塑像故事緣由，依憑為塑像的尺寸比例、姿勢體態、材質配色及相關物件的製作考量。塑像比例概念與土塑差不多，一般坐姿塑像頭身比為1：5，立姿頭身比為1：6或1：7的比例來繪製。

　　水泥塑此部分炎師表示，由於作品多半會是更親近觀眾，不見得會是受膜拜的神像，而可能是動物，或是更親近的位置，或是巨型神像，所以在繪圖構思時候，要思考到不同角度的觀看。要考慮比例準確、姿態優美，尤其是臉部表情或姿態要傳達出的動感或背後意涵，都在此階段就應該構思規劃，所以他認為要從正面視、側視角、俯視角、仰視角來做360度的立體思考。

1 2 3

1. 繪畫構思
2. 繪製出不同姿態圖
3. 繪圖稿與半成品的比較

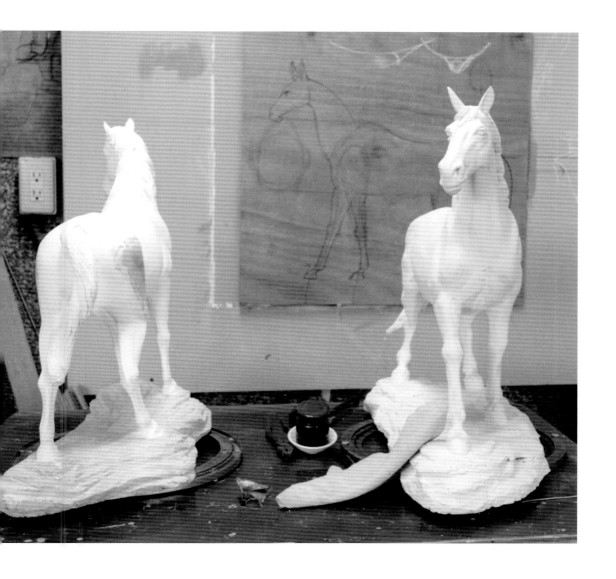

2

綁骨架

　　由於材質為水泥，此階段綁製骨架相當重要，因為此階段的比例拿捏、姿態會影響後續成品的寫實。立體塑像大致可以分成頭部、軀幹、四肢等部位，頭部、軀幹需製作成圓球體或圓筒狀，四肢則為柱狀，而且依照尺寸比例放大，需使用足以支撐水泥重量的鐵鋼材。材料有不同尺寸的鐵線、鉛線、鐵網、焊接器、工作手套等。

```
1 2 3 4
5 6 7 8
```

1. 依照繪稿來塑形
2. 焊接器焊接鋼材
3. 焊接好後的初步骨架
4. 使用尖嘴鉗、虎頭鉗
5. 圓柱狀身體使用鐵網
6. 塑型
7. 逐漸成形的骨架
8. 骨架製作要多角度觀察

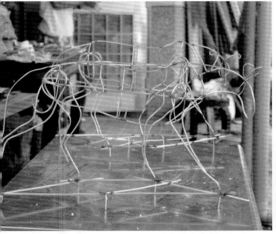

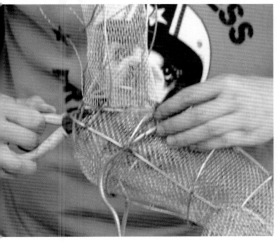

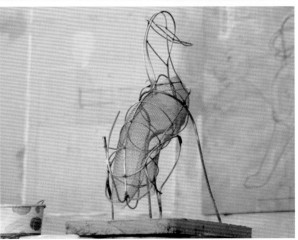

粗坯塑形

　　粗坯階段使用材料為：清水、水泥、細砂、海菜粉，相關工具有：靠底、灰匙仔、臉盆、水酷仔、工作手套。清水、水泥、細沙、洋菜等調製好成品稱為「混凝土」，臉盆、水酷仔為容器，靠底是最大尺寸的鏝刀，多半用來舀取水泥，灰匙仔工具是用來攪拌、塗抹混凝土。

　　粗坯上水泥分成2階段，一為骨肉，二是表皮，水泥調配比例上有所不同，骨肉部分使用材料為水泥、細砂（視情況篩選）、清水。水泥與細砂比例為1：2或1：3，上骨肉階段，需考慮施作部位的肌肉起伏、骨頭突出、頭身比例等，因而灰匙仔塗抹時，塗上的混凝土漿量就需要斟酌練習。

　　表面部分材料有水泥、細砂、海菜粉（洋菜粉）[7]。海菜粉無法增強黏著力，其目的是用作保水劑，可以讓混凝土漿不會快速乾燥凝結硬化，延長施作時間，並可增強土漿的強度、不易垂流下來。

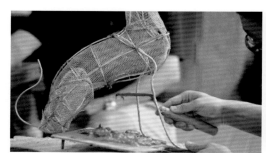
灰匙仔塗抹水泥上骨架

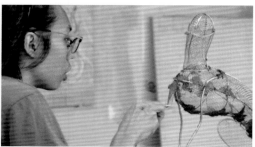
鐵網骨架有利水泥附著

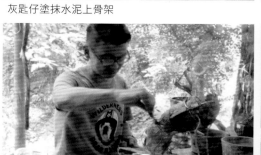
灰匙仔使用是重點技巧

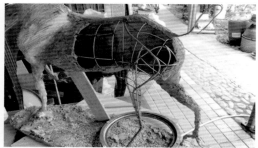
水泥骨架內部

　　炎師特別強調，「灰匙仔」的取量、塗抹練習，會是特別要練習的部分，練習至一個階段，慣用手側的起伏線條可以掌握，但非慣用手一側，往往是施作師傅最無法掌握的，此部分手指、手腕的配合抹畫，相當需要反覆練習再三，方能達到視覺美的境界。

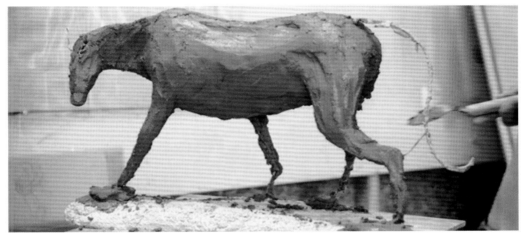

粗坯骨架逐漸成形

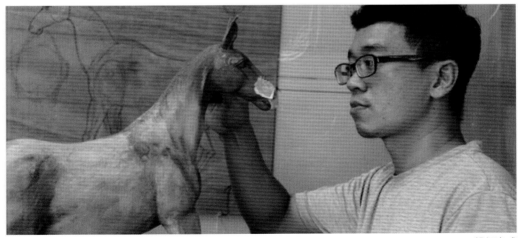

粗坯完成

幼坯修飾

　　在粗坯完成，但未完全乾燥就需開始進行幼坯的工序。幼坯使用的材料有：清水、水泥、麻絨、石灰，相關工具有：灰匙仔、毛筆、水酷仔、工作手套或橡膠指套。

　　幼坯的水泥比例調製為：水泥、麻絨、白灰為1：1：1，再加上適量清水，需要細緻的攪拌成漿狀，且添加麻絨過程不可一次下太多，要邊攪拌邊下。幼坯需要觀察細微，添加土漿在於要強調或是增加線條感，並且要多次塗抹讓表面起伏勻稱。幼坯修補部分會牽涉後續上漆手感及長久性，沒有修補好會造成表面凹凸起伏。修補過程會以砂紙磨去水泥表面的粗糙感，讓表面更加滑順，多半滑順與否是需要使用手指去撫摸感知。等待乾燥之後，即可以砂紙打磨。

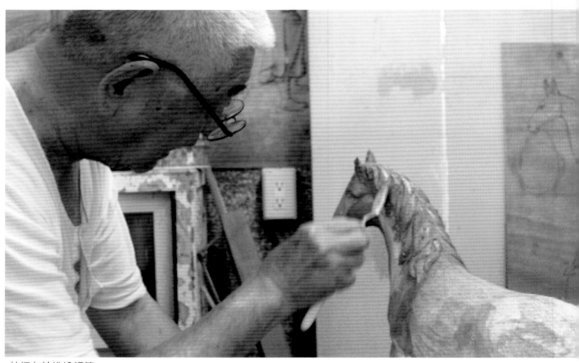

幼坯在於堆垛細節

1. 幼坯要注意臉部的轉折
2. 幼坯也會使用毛筆塗抹土漿　　　　3. 幼坯接近完成等待乾燥
4. 漆刷刷上混合後水泥漿　　　　　　5. 以手指塗抹感受細緻變化

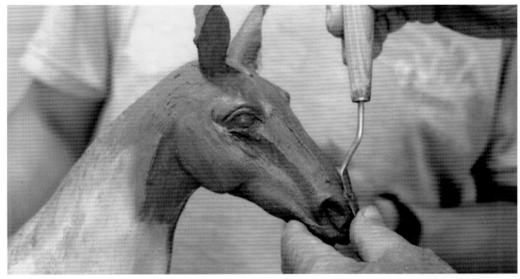

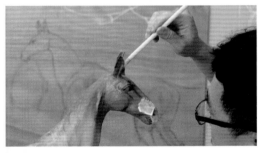

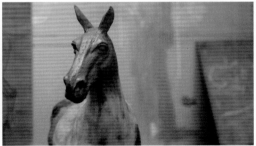

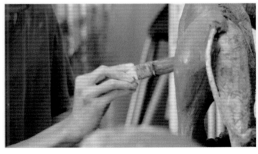

5

磨砂紙

　　此工序使用材料為砂紙，以砂紙將乾燥後之水泥塑進行表面的打磨，其作用在於讓粗糙不平的水泥表面，能呈現更滑順的觸感，如此下一階段上底漆才能順利，底漆能完成抓附水泥表面，讓呈現後續彩繪能更呈現期待的細緻感。

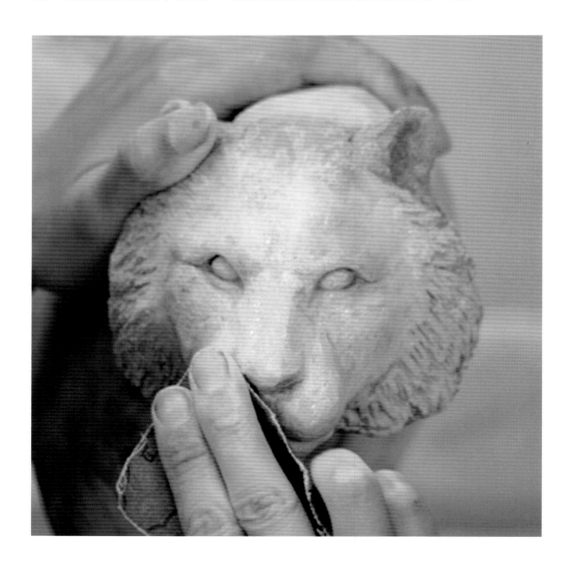

| 1 | 2 | 3 |
| | 4 | |

1. 打磨粗糙水泥面
2. 粗糙不平的表面都不能放過
3. 各個角度都需打磨
4. 打磨後的光亮感

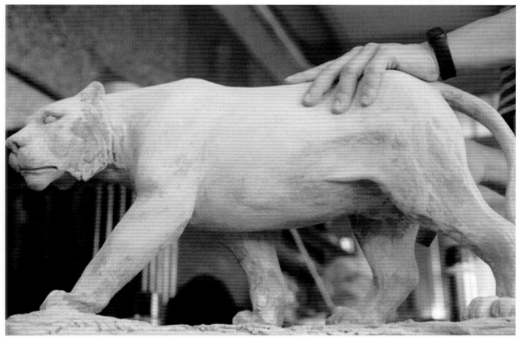

上底漆

　　因為材質為水泥，所以此處使用水泥漆作為底漆，水泥漆的特色是以耐水、耐鹼性的壓克力樹脂為主要成分，所以水泥塑作品比起其他材質作品，更適合置放於戶外。底漆作為一層隔離保護底層，可以讓作品與水氣達到一定的隔離，而且後續彩繪可以讓色彩更容易著色。

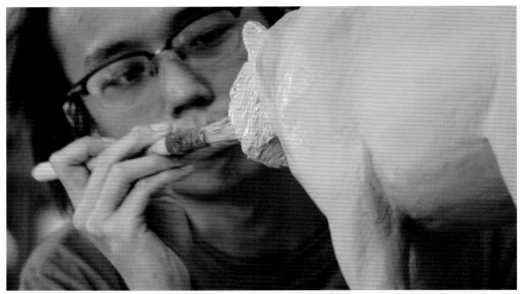

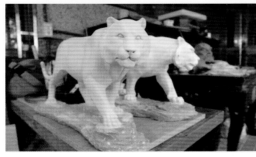

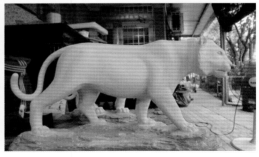

1	
2	3

1. 水性水泥漆作為底漆
2. 作品等待乾燥
3. 乾燥後的平順感

7 妝像彩繪

　　彩繪裝飾完工階段，炎師說法與土塑組品差異不大，需依照作品的形象、衣飾及其他需求，來進行彩繪工作。尤其是針對臉部的開臉彩繪，更是一尊塑像能否有神韻的重要關鍵，過往開臉與塑身的彩繪分開，讓塑身的裝飾可以配合臉部。不過近年來，由於受要求塑像安金面積增加，所以此一步驟有時也會在安金後進行。

　　早期彩繪色料來源是以動物皮熬煮的水膠加色粉來使用，1977年歸仁修元禪寺室外的風、雷神大型塑像使用水泥漆，室內的大型塑像則使用日本油性漆。近20年因承接尺寸較小塑像（1尺～2尺），則開始使用德國礦物質漆。

　　由於彩繪使用的毛筆、漆刷與一般硬筆不同，筆觸會因指尖用力及角度差異，而產生極富變化的紋路，所以炎師特別強調要練筆觸。

毛筆的筆觸變化多樣

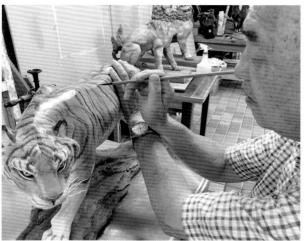

如果有可參考動物，成色可先學習臨摹

8 裝飾完工

　　一般需要特別裝飾的多半是神像人偶，如果是製作上述動物，則不會需要裝飾，彩繪完成就幾乎完工。神像人偶的塑像，會因為角色不同而需要有配件、寶石裝飾、特殊金銀紙帽等。但若是巨型神像，其配件則會同步施作，而不特別安裝。

塑像裝飾完工

搭鷹架施作巨型水泥塑

　　如果製作巨型水泥塑，由於尺寸過大，無法在等身高度或桌上進行施作，則需搭配鷹架來施作。搭鷹架的工序為巨型水泥塑的必要工序。另需要注意的是堆垛水泥的量及乾燥時間的拿捏。

搭鷹架用以施工安平淨土宗極樂寺西方三聖的粗坯（杜牧河提供）

搭竹製鷹架及燈光用以施作細胚（杜牧河提供）

1 構思繪稿

技法．材料說明
與業主討論姿態、故事、配色

使用
紙、2B鉛筆

2 搭鷹架／牆壁打鋼釘

技法．材料說明
強化固著力，牆面鑽上壁虎鋼釘

使用
電鑽、壁虎鋼釘

6 上底漆

技法．材料說明
底漆扮演強化雙向附著角色，
填補作品細小裂縫

使用
刷子、油漆

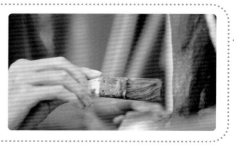

7 妝像彩繪

技法．材料說明
面漆使用水泥漆

使用
刷子、油漆、調和松香油

3 焊接綁骨（視情況）

技法・材料說明

焊接綁骨架製作較強的附著載體

使用

乙炔焊接器、鋼材、鐵線、鐵鉗、塑形用塑膠管

4 作粗坯

技法・材料說明

灰匙挖取水泥漿，逐次堆塗上要增加立體感部位

使用

土捧、灰匙、鏝刀

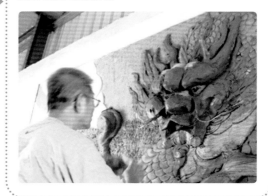

5 幼坯修飾

技法・材料說明

砂紙磨去表面粗糙，水泥漿細修出立體感

使用 砂紙、土捧、灰匙

8 裝飾完工

技法・材料說明

題字空間保留

使用

漆料、毛筆

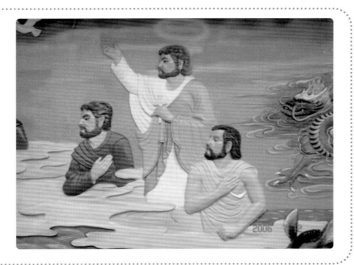

1 構思繪稿

　　因為水泥塑此部分牽涉乾燥速度，所以炎師表示為了節省時間，所以常會以鉛筆、粉筆、炭筆、墨水繪稿在牆上打出草樣，用以節省時間構思。並利用不同顏色來做出後續施作的差異，如右圖，深色為堆垛少一點的部位，中間要突出的麒麟，則是用鉛筆、粉筆做出差異。

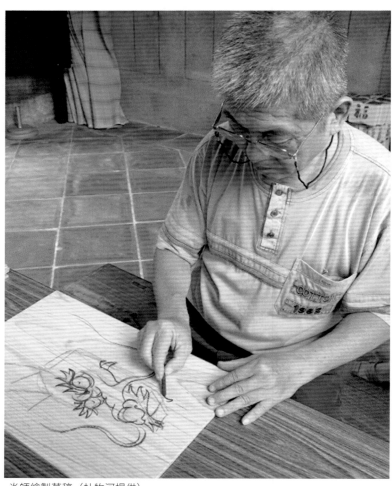

炎師繪製草稿（杜牧河提供）

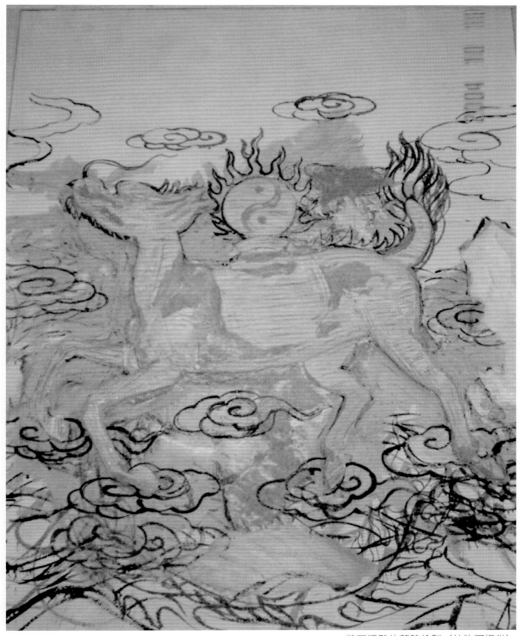

牆面浮雕的草稿繪製（杜牧河提供）

搭鷹架／牆壁打鋼釘

鷹架的搭設要看牆面高度來搭配，而且需要考慮支撐力，過去都是使用竹架，但近20年已經多改用鍍鋅管架，寬度、穩定度都增加，整體來說安全性增加不少。

「牆壁打鋼釘」此部分過去灰塑及多數水泥塑的浮塑製作過程不太需此工法，但因為半立體水泥塑材質重量較重，所以要強化固著力。所以在施作前，尤其是高浮塑的型態，會在塑像的中心點先在牆面鑽上幾根粗的壁虎鋼釘，讓作品的重量得以分散於這幾根鋼釘上，用以避免地震時脫落，類似的作法在宜蘭縣羅東鎮爐源寺、桃園縣桃園市明聖道院的半立體浮塑可見。

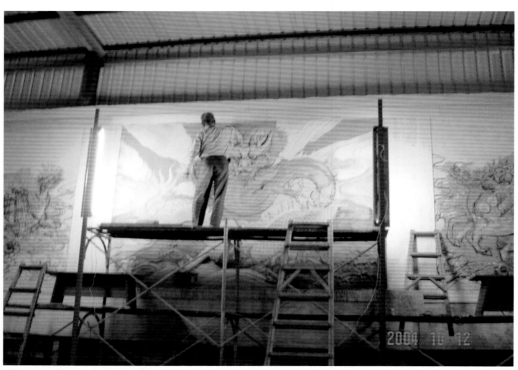

搭鷹架以利製作（杜牧河提供）

3 焊接綁骨 （視情況）

　　這部分與上一「打鋼釘」工序是相連一起，因為水泥塑需要較強的附著載體，所以會焊接綁骨架來作為水泥黏附的基底。如果遇到需要延伸的姿態或四肢，則需延伸焊接，先將粗略的形體抓出來。

　　但多數的浮塑不需要綁骨，直接以水泥進行堆垛即可完成。

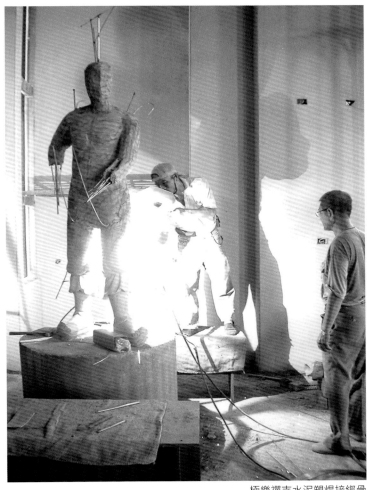

極樂禪寺水泥塑焊接綁骨

4

作粗坯

　　水泥浮塑的材質有水泥、細沙、海菜粉，添加細砂可增加材質強度，避免水泥材質龜裂；海菜粉則可延長施作時間及增強土漿的強度、不易垂流下來，如此施作起來可以有效地勾勒出線條及形體。

　　粗坯製作技巧是以灰匙堆疊上去的「堆」技巧為主，所以水泥塑屬於灰塑一樣的「堆塑」。施作過程要使用土捧放上大量水泥漿，再以不同尺寸的灰匙挖取灰漿，逐次堆塗上要增加立體感部位。此部分對於師傅手持灰匙的技巧很倚重，炎師表示此部分是極需要訓練部分，水泥漿的乾燥速度很快，30分鐘內就必需要將線條拉出來，或是面狀作出來，不然則會硬化乾掉。

1	2

1. 浮雕材料水泥、細沙、海菜粉（杜牧河提供）
2. 「堆」是粗坯主要技法（杜牧河提供）

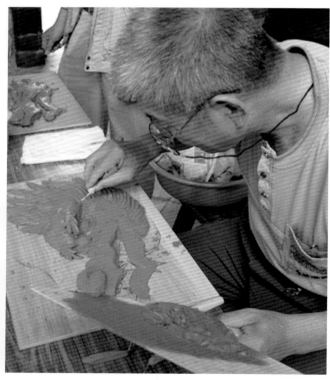

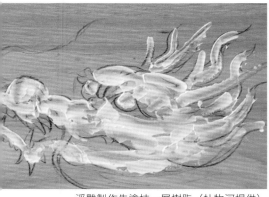

浮雕製作先塗抹一層樹脂（杜牧河提供）

中央最突出部位開始堆水泥（杜牧河提供）

水泥稍微乾時做出刮痕（杜牧河提供）

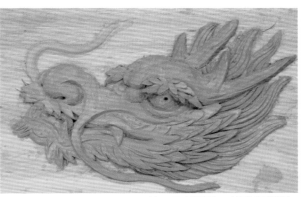

第三層水泥粗坯（杜牧河提供）

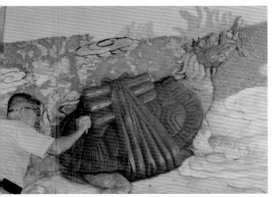

牆面浮雕強調速度（杜牧河提供）

5

幼坯修飾

　　幼坯使用的水泥漿以添加麻絨、石灰為主，水泥、麻絨、石灰比例約為1：1：1，再加上適量清水。材料混合攪拌後，以灰匙仔、水泥漆刷等刷上2～3層。等乾燥後，再用砂紙磨去突出的部位。

　　幼坯修補部分會牽涉後續上漆手感及長久性，沒有修補好會造成外表面凹凸起伏。修補過程會以砂紙磨去水泥表面的粗糙感，讓表面更加滑順，多半滑順與否是需要使用手指去撫摸感知。

6

上底漆

　　此部分使用的底漆以現代水泥漆為主，底漆能夠應用在很多不同的材質上，扮演著強化底材與面漆雙向附著的角色，並可以填補作品細小裂縫，並具防水與抗鹼功能。底漆層可增強面漆的附著，加強刷塗後細緻美觀，讓面漆能更有效與持久。

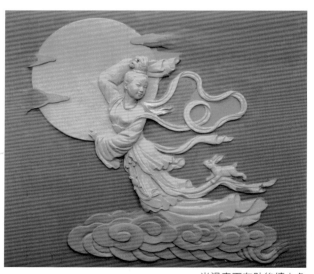

光滑表面有助後續上色

妝像彩繪

　　彩繪部分的也稱「面漆」，多數室內使用容易調和的水性水泥漆，室外則會考慮抗光的油性水泥漆，主要功能在於填補原本作品細小裂縫，並具防水與抗鹼功能，另外可以增強面漆的附著，加強刷塗後細緻美觀。

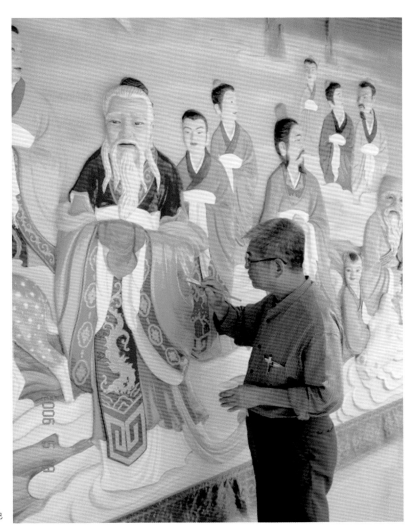

牆面浮塑上色

8 裝飾完工

　　裝飾部分有時會需要視業主需求，如延請名書法家加以題字或題詩。所以在施作前就必須討論好，以免整個牆面都施作滿滿，沒有空間題字。

牆面浮塑也須思考遠近漸層

〔註釋〕

1. 近年來的觀察，府城粧佛師傅也都採粉線、漆線混合使用。

2. 古代使用硝製後的豬膀胱。臺灣大百科網站資料：https://nrch.culture.tw/twpedia.aspx?id=2596。擷取日期：2023 年 6 月 1 日。

3. 王世襄，《王世襄自選集・錦灰堆》（北京：三聯書店，1999），頁 174 ～ 175。

4. 金永勝塗料公司，聯絡方式：彰化縣彰化市平安街 213 號，04-7523223。

5. 大象公司，聯絡方式：臺中市北屯區大連路一段 41 巷 123 號，04-22917306。

6. 金永勝塗料行位在彰化縣彰化市平安街 213 號，專營寺廟建築、佛像等宗教相關的裝飾、彩繪、安金、漆線等塗裝材料與用具。創辦人黃火木在 1984 年受日本齋藤株式會社，技術講習合格，為國內少數能製作溶劑揮發、漆料調配、黑漆圓盤製做、木偶塗裝、貼金箔等原料提供商。

7. 海菜粉也叫洋菜粉，工地師傅都有聽到混用情形，不過筆者小時候都只聽過「海菜粉」。作為建築工地類似的替代材黏著固定劑為「益膠泥」，不過炎師沒有使用。

創作思維・藝術化境

臺南北區福隆宮龍側十八羅漢半浮雕

創作者在塑造作品時，是物質材料、意念、手指的對話與互動，腦海中的構思或想要呈現的故事結構，以雙手觸碰材質或是透過工具，經由添增、減削，透過直線、曲線、構面、點畫來留下心中期待的痕跡，各種痕跡堆疊出形體。本書所關注的泥土材質，被創作者以扭動、延伸、收縮、積累等過程，使泥土本質轉換成為流利且富生命感的線條，生生的線條蔓延擴散，從而化成立體形貌，土塑作品就在創作者靈巧且觸覺敏銳的指尖中誕生。而且手指的力道，會透過泥土展現出活性，手指壓印捏扭的痕跡線條最是難被機器複製出來，所以許多石膏翻模及電腦雷射雕刻品有美感，但沒有生命感。也或許是由於這些人力痕跡在原作品裡，有著動活力量的軌跡，而複製品則是無機的石膏或機械壓力的剛硬痕跡，沒法呈現出神韻。相信創作時，身體的動能已滲入賦形，給予活性力量，並挹注生命和靈魂。

　　黏土之於土塑創作者，猶如顏料之於畫家，土塑創作的構思實驗，往往在塑性高的黏土中找到答案與出路，而土質的重複製作特性，更提供土塑創作者靈感的泉源與再建新生。杜牧河藝師作品除了土泥塑造出形體，更常思量搭配繽紛顏色，色彩繪製到泥土成品上，可稱作是「彩塑」，是將形體塑造、色彩繪畫二元密切結合的交融藝術。這些作品根據不同神話、敘事需求，故事透過師傅意念思維轉化，以雙手結合各式材料塑形，以雙眼觀察作品狀態來調整技法，修整營造形體局部的曲直線條、方圓體例、起伏肌理，並擷取自然光線的色彩變化，套色於塑像，創造出具美意感染力的作品。

　　炎師杜牧河的土塑、灰塑、水泥塑作品相當多元，而且都是技術與美意感染力兼備的表現，塑造的創作表現極其豐富。經訪談調查製作過程後，理解到在承接製作過程，除了業主的想法以外，炎師會思考現場及題材來進行規劃，這些思考規劃可以透過6個面向來研析，分別是：體積結構、表面起伏、形象線條、空間配置、色彩搭配、故事情節。

一、體積結構：塑造作品吸引人們目光的原因眾多，最直接的吸引，就是體積結構營造出來的表現力。或許是點線面的立體表現，讓視覺構圖可以多面向的延伸；也或許是巨碩的材積，光是在一空間中的立體工藝品矗立放置，無需語言

解釋，巨大形象壓迫視覺引發讚嘆，往往就讓作品氣韻生動起來。觀眾可以從不同位置、面向來觀看，這也是為何塑造作品都極力營造立體感，同一件作品可以從不同面向欣賞，欣賞藝師作品的形貌美、形體美、形彩美、形韻美。這即是在神聖空間中，製作貼近或超出人類視覺的鎮殿神像，往往能讓參拜的信眾聚精會神，仰望彌堅而流露出景仰讚嘆，是巨型結構化的作品營建出來的體積力。

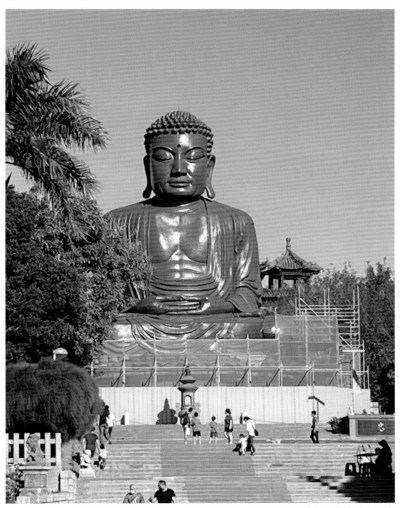

巨型作品體積引人目光

二、表面起伏：塑造作品營造出表面的凹凸起伏，如同捏塑仿作動物、人類形體的表面起伏，透過外形、弧線來塑出貼近柱狀體、曲面的視覺自然，也是塑造過程的主要手段及技法表現。利用表面起伏的塑造工藝，最明顯直接的是「浮塑」、「半浮塑」[1]，將原有建築平面的牆面，打造出不影響結構，起伏與塑造設計融合一體的裝飾工藝，配合牆面油漆，讓空間散發熱鬧、活力、動感。

三、形象線條：1972年諾貝爾獎得主休柏（Hubel）和魏瑟（Wiesel）的研究提到人類視覺系統對於圖形的感受，是由點到線到面的系列性運作方式進行。所以在塑造作品的外形自然有這些吸引視覺的設計，自是需要靠線條運用，來讓視覺跟著線條移動。線條紋路粗細可以呈現剛硬、柔軟，多線上揚卷直可以達到飄逸、輕盈，線條層層堆砌可以營造立體、光影效果，乃至於各種線條組織起作品形象的面，或遠觀的外輪廓線，或近看的衣褶髮線，都靠線條的表現力。所以炎師在塑造作品時，相當重視線條走向及其疊加出來的層次感。

四、空間配置：民間傳統信仰塑造作品多半是置放於室內，所以作品擺放室內空間的位置，牽涉光線明暗的層理及擺放的主角位、配角位，多半是主位作品會刻意強調體積、姿態、配色的表現，甚至常見是以主位作品為核心來環繞建造，不讓配角位作品的體積、姿態過於突出，而搶過主角位。

五、色彩搭配：人類在生活裡感受各式各樣色彩，以共通體感及語言傳達心裡感受，並經過群體認同使用，所以在各族群中，色彩往往也傳達抽象概念及意涵，如東方文化中的高貴的紫色、金色，喜慶的紅色，五行的方位代表色，所以顏色也富含歷史、文化、風俗的面貌。在歷代雕塑發展上，當代雕塑作品的材料多元，但色調上多呈現單色風格；傳統面向較豐富的作品，往往是多彩的表現。所以從色彩的使用上，也可以看到不同時代風格及藝術創作的概念，而非要用品味高下觀點來審視。

六、故事情節：在臺灣傳統塑造作品，多是建構在信仰、戲曲、教化的思維

中，所以塑造作品要表達的故事情節刻劃，會影響整個作品構圖及周遭空間搭配。如戲曲小說中，會描繪出角色的主、配位，環繞在故事核心、經歷及背後要傳達的意義。所以師傅在選材時，會選擇對人物有決定性橋段，能說明故事本質的典範性情節。描繪的往往是瞬間橋段，但卻透過塑造作品的表現，營造出過去、現在、未來的永恆。

表面起伏吸引目光的半浮塑

仿作動物的曲線營造出立體效果

　　本書在訪談撰述過程中，炎師個人也列舉最有印象的作品，其中更搭配分析研究過後，有關工藝製作的生涯新作、技術修正、新材質嘗試等獨特過程。透過瞭解這些作品的展現，可以看到炎師對於工藝製作過程的堅持與新創，從外形、體意、表色來賞析炎師一再強調作品營造的「化境」，作品轉化表現出一種意境，讓觀看者看到作品塑造的境象及故事未明之續，傳達宗教信仰給信眾的一個想像空間。

一、出道即巔峰：首座廟宇之集大成

　　舉喜堂全名為「怡峰殿舉喜堂」，這是炎師第一座承攬鎮殿土塑、墙堵窗櫺水泥浮塑及內部水泥圓塑的廟宇，作品自外而內，涵蓋甚廣。共計有8尊神像、8堵牆面、偏殿地藏庵1尊佛像、1堵牆面、外牆裝飾圓窗2堵、階梯旁的「九鯉化龍」水泥塑，加上原有的一對祥獅，都是炎師的初出茅廬作品。

　　本場工程主要有土塑、水泥塑2種，其中以水泥塑部分最需要助手，而且對於灰作（灰泥塑）要具備有相當功力——拿灰匙仔的技術，所以炎師延請在剪黏師父黃順安處的姜慶福、蔡鴻儀師兄弟來協助施作。另彩繪部分，由炎師來「開臉」（khui-bin），主要是以戲曲人物妝彩技巧施作，衣飾、圖紋、鎧甲、帽巾等其他部位坉色（thūn-sik）則交由陳明啟、陳明俊等協助上彩。

名　稱	五恩主	材　質	泥土
年　代	1978年	分　類	彩漆圓塑
地　點	臺南市南區怡峰殿舉喜堂	尺　寸 (高×寬×公分)	五神尊皆1.5×1×1公尺（含座）

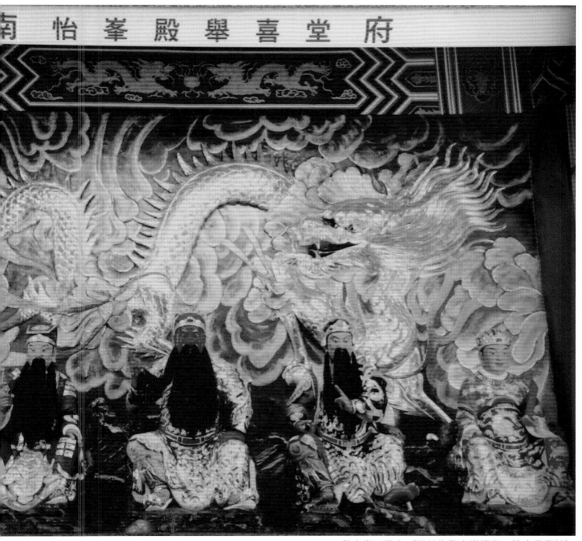

舉喜堂五恩主（照片為舉喜堂提供，陳志昌翻拍）

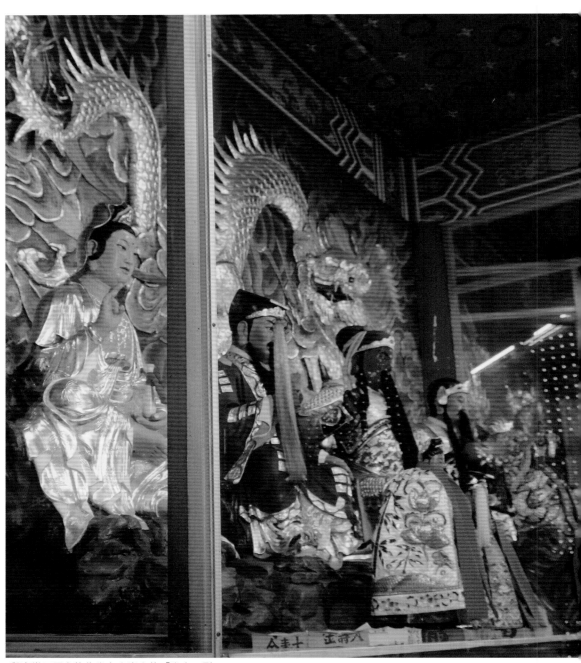

舉喜堂五恩主皆為坐在山岩上的「坐山」型

　　舉喜堂主祀的五恩主為：文衡聖帝、玄天上帝、孚佑帝君、司命真君、觀世音菩薩，5尊神像都一起坐鎮正殿，均是黏土材質的立體彩塑，姿態都是「坐山巖」的坐山神像。從神像的坐姿來看還是有些許差異，文衡聖帝、玄天上帝為左腳外伸足根支地，右腿內縮足掌落地，乃「文武跤（bûn-bú-kha）」姿態；孚佑帝君、司命真君均為身體端坐於山巖上，兩腳自然下垂的「倚坐」，佛教藝術稱之為善跏趺坐；觀世音菩薩則是右腿上盤，左腿垂放而下，為佛教塑像常見的半跏趺坐。儒教鸞門之興起於文昌帝君，弘揚於文衡聖帝（關聖帝君），文衡聖帝為鸞堂系統之慣稱，為民間信仰中之五文昌之一。文衡聖帝在傳統小說《三國演義》中武神關羽形象深植人心，既是武神，也是五文昌，同時被尊稱帝君，所以龍紋為常見的搭配紋飾。炎師表示關羽的形象相當多，要依照主家廟宇或家廟需求、傳說來製作。本堂的文衡聖帝頭戴漢式盔包巾（也稱關公盔、軟包巾），

舉喜堂五恩主之一文衡帝君

衣著為「文武甲」，依照左文右武的百官朝會配置概念，左衽綠衣蟒袍，右繫鎖子戰甲，搭配民間傳說關公的丹鳳眼、紅臉、長鬚，營造出堅毅祥慈的虯髯公形象。右手拈鬚，左手輕放於左大腿上，雙腳以外八字形穩穩坐山，呈現凜然不動如山之勢。沒有搭配兵器，表露出儒教鸞門強調的儒雅溫文氣質，將武將威儀的特質收斂，具有文武兼備的隱喻。

玄天上帝為自然神，原型為北極星，故又稱北極大帝、真武大帝、北極佑聖真君，臺灣俗稱「上帝公」。因為與方位有關，道教將之神格化為北方元武之神。因為是可以用來指引方位的定位星，所以也是船運的方位神；又受到明朝萬曆年間的神怪小說《北遊記》影響，祖師成神後，肚子化成龜怪，腸子化成蛇怪，因此屠宰業也附會玄天上帝為行業守護神。其原型應是古人觀天象將北極星旁的北斗七星（西方稱大熊星座）想像成長條狀與面狀的排列，故稱玄天上帝足下有蛇、龜二象。舉喜堂之玄天上帝為頭戴護項及護額的兜鍪盔，身著外袍內甲的衷甲戎裝，右手執劍，左手擬劍指（也稱法指），落坐山岩，雙腳赤足，踩著龜蛇的態勢。因為在五行方位中，北方主水，玄武為黑色，所以玄天上帝多身著黑色蟒袍。由於玄天上帝座落於儒門內，所以也是呈現文武兼備的氣質。

　　孚佑帝君俗名呂洞賓，常見組合為民間流傳的八仙之一。孚佑帝君又稱「純陽祖師」、「呂仙公」、「呂祖」等，亦簡稱仙公。民間相傳孚佑帝君劍術超然，外觀是面貌俊秀，著道袍呈現仙風道骨形象，以預言、醫術等為信眾所扶持景仰。

　　司命真君民間也稱之為灶神、灶君、灶王、灶王爺，為常見五聖恩主之一。灶神的角色與民同居，護佑一家人的飲食和健康，同時察看世人功過，職掌壽夭禍福；由於飲食與生命延續及健康有關，因此也成為護佑眾生的神明，是重要的家宅神，常在孟冬月分祭祀。

　　觀世音菩薩手屈臂上舉，手指向上，掌心朝外。象徵佛的大慈心，能讓眾生心安，無所恐懼。此手印有無畏和撫慰之意，通常和「與願印」搭配出現。炎師所做觀世音菩薩為男性形象，頭戴花冠，花冠正中安化佛阿彌陀佛，面相圓潤，雙目前視關注眾生。天衣自頭頂披下，覆於雙肩，身著雙領袈裟垂身，胸前飾瓔珞，姿態上為半跏趺坐，左腳放下，右腳結半跏坐，左手托淨水瓶置於腹前，右手持一楊柳枝。

　　在五恩主背後是水泥淺浮塑的雲龍，由於雲從龍，風從虎，所以龍起生雲，虎嘯生風，所以用這些神獸搭配重要的神明，而五恩主為主神，所以用神獸之首來襯托。炎師表示過去常駐足觀賞潘麗水的各式龍形畫作，而雲龍為人類想像出來的，所以鱷吻、兔眼、鹿角、駝頭、蜃腹、蛇身、虎掌、鷹爪、魚鱗等拼湊都看師傅的習養。他個人著重的是眼神靈動、姿態脫活、雲彩飄逸的搭配。

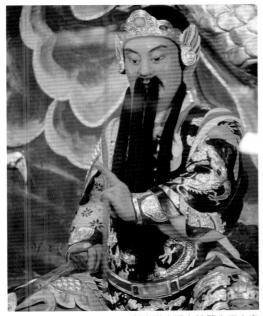

舉喜堂土塑之鎮殿玄天上帝

舉喜堂土塑之孚佑帝君

舉喜堂土塑之司命真君

舉喜堂土塑之觀世音菩薩

舉喜堂拜殿內的護法神為「康元帥」、「趙元帥」。康元帥的姿態為立姿，紅臉長鬚，身著文武甲及飛巾的衣著，右手扶腰帶、左手持金鞭。是著名的三十六官將及護法神，以仁慈著稱，授封「仁聖元帥」。「趙元帥」的姿態也是立姿，黑臉長鬚，身著文武甲、飛巾的，右手持金鐧，左手捻長鬚。玄壇真君被尊稱為「玄壇爺」（音hân-tan-iâ，俗寫有「寒單爺」、「韓丹爺」、「邯鄲爺」等），也是著名的三十六官將及護法神。炎師表示這二尊護法，是五恩主接近完工，老壇主蘇作為了讓堂內神尊完備，便請炎師製作。炎師提到這二作品，就說：「這二尊算第二次製作，在比例上，覺得可以再調整，腿部拉長，讓身體與腳步比例可以更貼進人形。」顯見炎師時時刻刻精進技藝的初心。

趙元帥

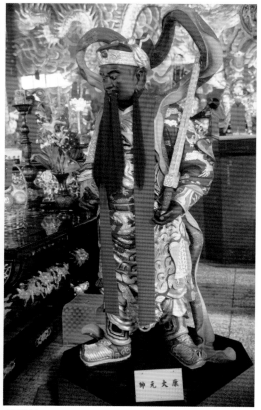

康元帥

在舉喜堂龍側偏殿「地藏庵」內，炎師塑有一地藏王菩薩像，為泥土立體彩塑，坐蓮花座，身著袈裟，右手持法杖、左手捧摩尼寶珠，背有水泥塑火焰紋佛光，稱作「豪光爿」。在視覺上，地藏王菩薩坐於火焰之中，營造出《地藏菩薩本願經》說到的：火象、火狗、火馬、火牛、火山、火石、火床、火梁、火鷹、火屋、火狼地獄等境界相，此作品用來警惕世人，行善則心識變現天堂，若造作惡業，變現的是充滿苦痛的地獄。

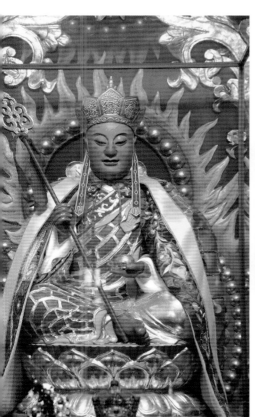

1	2

1. 地藏王菩薩像
2. 地藏庵

由於臺南市南區舉喜堂老堂主對炎師的信任，所以讓炎師承接此廟堂內的8尊土塑神像，水泥塑的部分數量有8堵牆面及1對祥獅，可以說是讓炎師在開始自行承接工程之始，就得以有個發揮的空間，可以說是出道即巔峰之作。

杜牧河解釋舉喜堂作品（黃劍煌拍攝）

二、巨型水泥塑像

從建築工法結合鋼筋、水泥材質起，穩固堅硬的特色，讓1960年代後臺灣開始出現巨型神佛像。炎師的巨型創作不若建築物與神像結合，變成信徒可在裡面穿梭，而是單純的觀賞用巨型塑像。

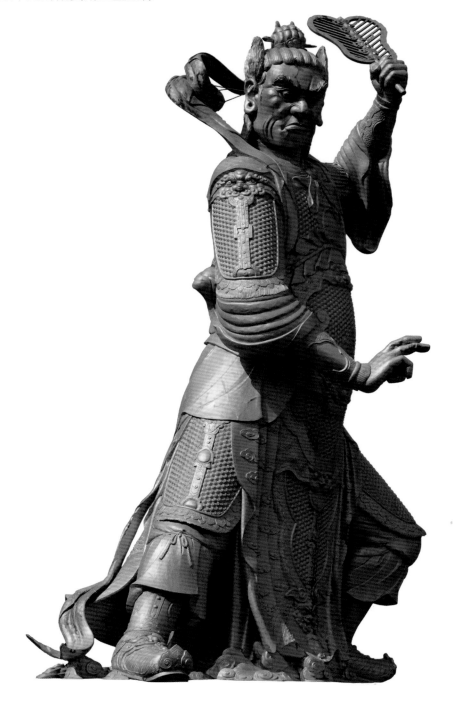

大型水泥塑風神、雷神

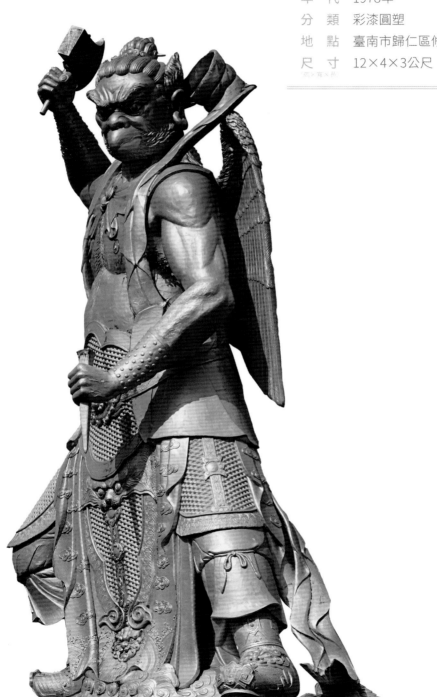

名 稱	風神、雷神
材 質	水泥
年 代	1978年
分 類	彩漆圓塑
地 點	臺南市歸仁區修元禪寺
尺 寸	12×4×3公尺
	(高×寬×長)

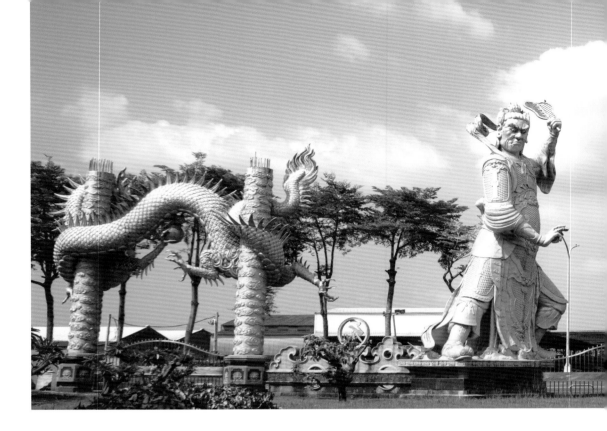

　　民國67年（1978）從模具製作的陳平吉介紹炎師承接歸仁看東修元堂塑像，本案的風神、雷神巨型神像興築高達4丈2尺（約12公尺）高，這是炎師第一次承接大型神像，由於挑戰性相當高，炎師苦思幾晚，一改前輩們搭建房子的經驗，先搭好鷹架搭好再製作塑像骨架的方式。而是先完整製作好，然後切開分成幾段，從腳底骨開始往上，邊做邊搭鷹架，並隨時調整身型比例。這是為了讓塑像比例寫實，符合視覺美感的新技法。

　　風神、雷神角色為護衛，更具有自然現象轉換成擬人的形象，所以風神飛廉與雷公雷澤的形象要特別塑造。風神形象原相傳為鳥身鹿頭或者鳥頭鹿身，但風沒有形體，因此也有被擬人化為濃眉多鬚、右手持如意、左手持風葫蘆長者，炎師為了建立護衛神形象，所以改為左手持扇、右手擬劍指，身著鎧甲的樣貌。雷神形象也是多變，在明清以後趨於如《集說詮真》中所述：「狀若力士，裸胸袒腹，背插兩翅，額具三目，臉赤如猴，下頷長而銳，足如鷹顫，而爪更厲，左手執楔，右手執槌，作欲擊狀。」所以炎師依照這種描述，建立了鷹嘴持槌的雙翅雷神形象逐漸加深於人們心中。

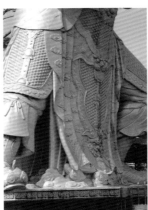

1. 歸仁看東修元堂的巨型塑像

2. 強調風神、雷神的手臂部位姿態及肌理

3. 下方將武職護衛的戰甲精緻的呈現

在這類巨型作品中，位於臺南市南化區的玉山寶光聖堂，也是讓炎師記憶深刻的作品。因為素描教師陳峰永的引薦下，炎師在民國76年（1987）到臺南南化區一貫道玉山寶光聖堂施作九龍飛天龍華大會浮塑，民國78年（1989）無極天母殿內3公尺高的關法律主1尊、呂法律主1尊、掌扇仙女2尊水泥塑像。

炎師說九龍立體塑位置為在高聳的擋土牆上，為了讓龍形更顯立體，能夠靈活現，參考蛇的移動、蜷曲姿態，姿態更能擬真。且更為求龍鱗的立體感，特別訂製約10×10公分的鱗片狀模具，用來壓製出一片片的水泥龍鱗，然後再一片片裝上。由於九龍飛天龍華大會浮塑功能為擋土牆，所以面寬約有20公尺、高度10公尺，需要眾多人手，除了常合作的胞弟杜昆山、師傅陳坤銘、師弟蘇鴻儀、姜慶福、黃子銘、土水師傅蔡永富、姪子黃志堅、徒弟陳永恆、陳龍湧、長子杜昇鴻，後來中後期進行無極天母殿更加入徒弟葉先鳴等。

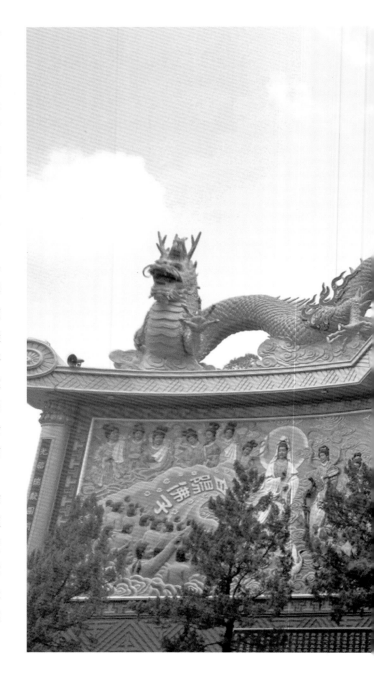

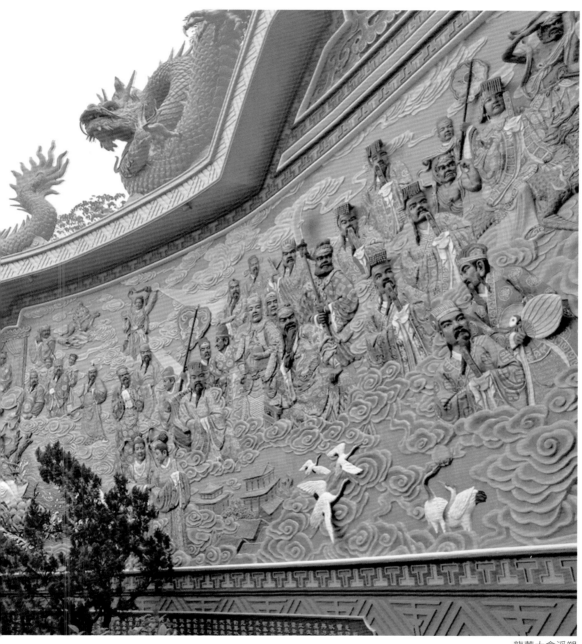

龍華大會浮塑

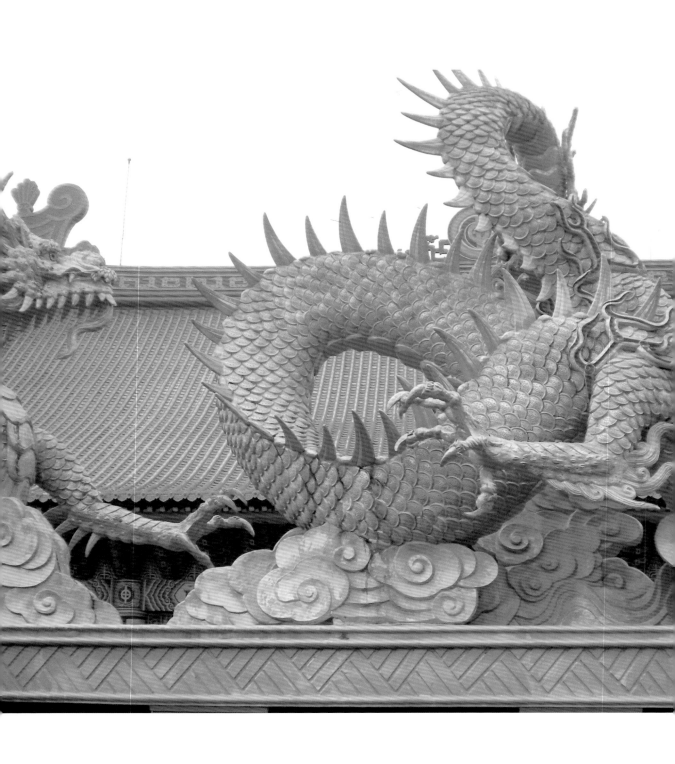

1 2 3

1. 強調姿態的九龍
2. 呂法律主
3. 關法律主

巨型作品的另一特色，就是耗時很久，自然也讓炎師很難忘。桃園縣龜山鄉靈山北靈宮是沿著山勢所陡上的建築排列，入口假山造景高7公尺，靈山寶殿地坪與殿樑之間柱高21.81公尺、寬度有35公尺，整體施工自1993年起，至1996年才完工，宮內作品有鎮殿玄天上帝（高6公尺）、赤靈、黑靈尊神（高6公尺）、康趙護法（高6公尺）、九龍盤殿及柱體、青龍水神（高3公尺）、白虎山神（高3公尺）及仿山巖皆是水泥塑。不過北靈宮的玄天上帝臉部比例，受到玄靈法師的要求，表現上不若炎師作品的特有寫實比例，另在色彩配色上，也有玄靈法師的想法，所以表現上相當多彩艷麗，整體極為鮮明耀眼。

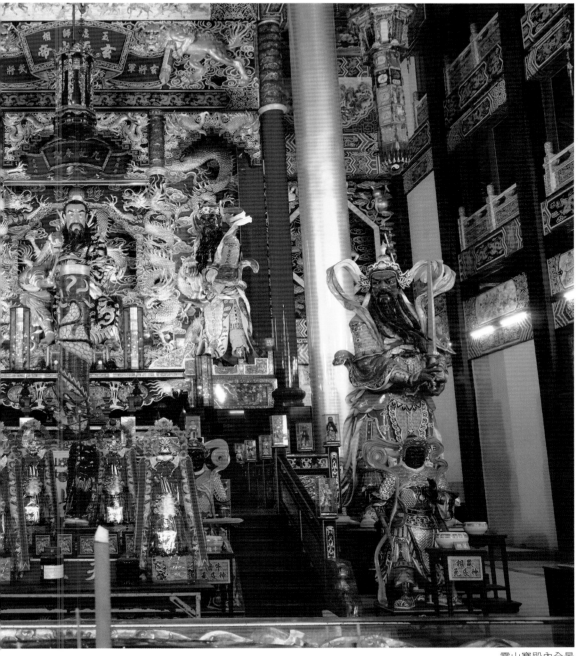

靈山寶殿內全景

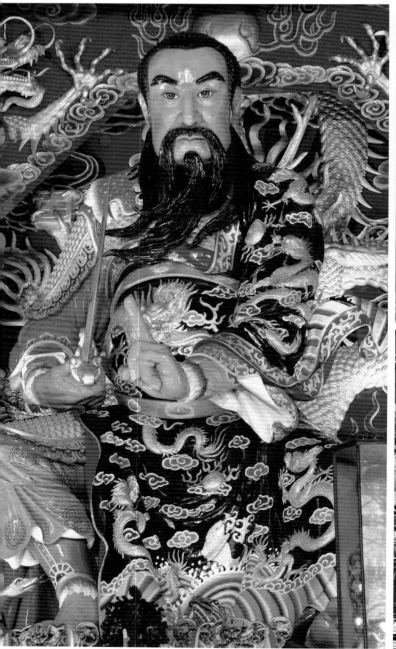

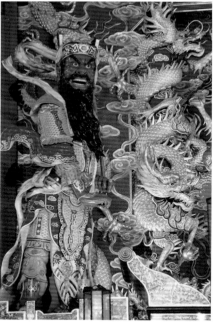

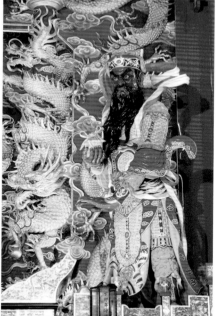

1	2	4	6
	3	5	

1. 玄天上帝　　　　4. 趙將軍
2. 武將軍　　　　　5. 康將軍
3. 玄將軍　　　　　6. 雙龍盤柱造型

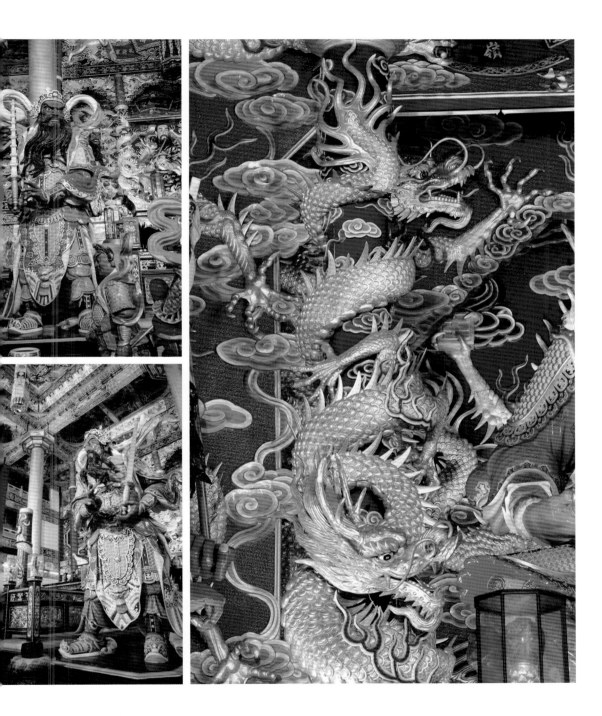

三、空間營造

萬皇宮佛祖殿普陀巖

名　　稱　普陀巖
材　　質　水泥
年　　代　1980~1982年
分　　類　半立體浮塑
地　　點　臺南市南區喜樹萬皇宮
尺　　寸　2.5×5×0.9公尺
（張義宗／攝）

　　炎師的作品相當著重於營造敘事空間，為要配合神佛像的信仰宣化意涵，以及利用場景襯托神性，創造特殊神聖感受，所以在空間營造上常會製作出一非常態的空間感，此為可以辨識的特色之一。相當顯著的例子即是觀世音菩薩所在的「普陀巖」，《華嚴經》記載觀音菩薩住在南方光明山之西方，是流泉浴地，林木鬱茂之處，後在盛唐後出現「竹林觀音」，觀音像常以竹林、樹木、花草、泉石等為背景，所以在炎師製作的觀世音菩薩塑像，多會搭配竹林、山巖的普陀巖造型。這些在臺南南區喜樹萬皇宮佛祖殿、中西區總趕宮佛祖殿、南區萬年殿萬年公園等，都可以見到這營造自然風貌的空間營造。

類似的山洞岩穴的自然空間營造，還有臺南市南區萬皇宮佛祖殿的龍虎側十八羅漢、彰化埔心武聖宮2樓玉虛宮元始天尊門下的崑崙山洞穴造景神房、桃園龜山北靈宮正面及白虎青龍山神與山巖造型。十八羅漢系列應該是民間受到自唐代的「廬山十八高賢」傳說、閻立本《十八學士寫真圖》等影響，後在杭州龍泉寺出現十八羅漢塑像及宋朝葛勝仲作《十八羅漢贊》、志磐《佛祖統紀》亦載云：「《十八賢傳》，始不著作者名，疑自昔出於廬山耳。」種種證據顯示民間信仰中，將十八羅漢與廬山山徑的結合型態。不過在臺灣的十八羅漢比較不同的是出現梁武帝和寶誌禪師（誌公和尚），或達摩和布袋和尚的情況。炎師製作的十八羅漢，則多是加入梁武帝和寶誌禪師的版本。

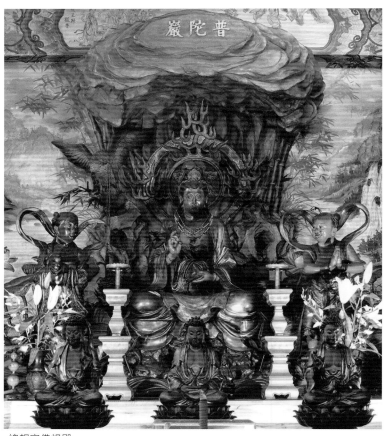

總趕宮佛祖殿

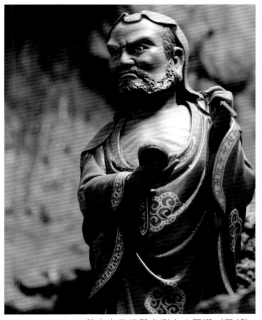

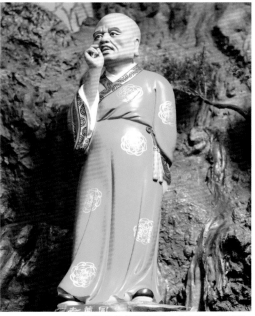

萬皇宮佛祖殿虎惻十八羅漢（局部）

萬皇宮佛祖殿虎惻十八羅漢（局部）

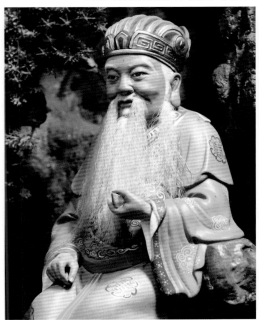

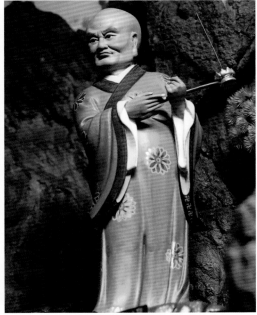

萬皇宮佛祖殿虎惻十八羅漢（局部）

萬皇宮佛祖殿虎惻十八羅漢（局部）

另在空間營造上，炎師善用天然花草來點綴空間，讓視覺上可以呈現柔軟化成效，在高雄內門區紫竹寺則是以大型蓮花搭配假山，來呼應觀世音菩薩的普陀巖空間。可惜因為寺前空間的整理，最大的蓮花池已經填土為停車空間，僅剩寺院周遭一個水池保有蓮花池的模樣。較為特殊的，還有宜蘭縣羅東鎮爐源寺2樓瑤池金母殿空間設計，此空間僅是炎師在製作完一樓神龕水泥塑之後，應廟方需求設計出的王母殿樣貌，但製作上則是廟方自行雇工處理，炎師並未涉入。但整體3層的階梯空間製作及神尊擺設，皆符合當初炎師所設計之建議。

內門紫竹寺前的廣場設計及水泥塑蓮花

臺南市南區萬年殿公園造景

臺南市南區萬年殿公園大型空間設計

1. 桃園龜山靈山聖地北靈宮
2. 上帝公廟的山巖造型
3. 北靈宮龍山寶殿外龍側旁殿青龍水神假山
4. 北靈宮龍山寶殿外虎側旁殿白虎山神假山

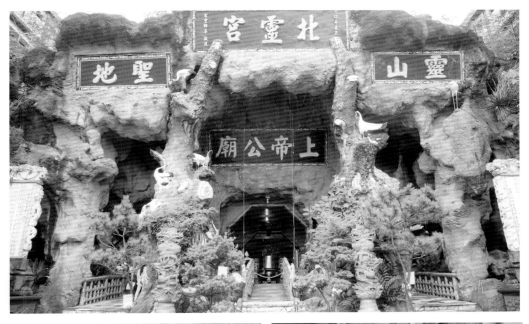

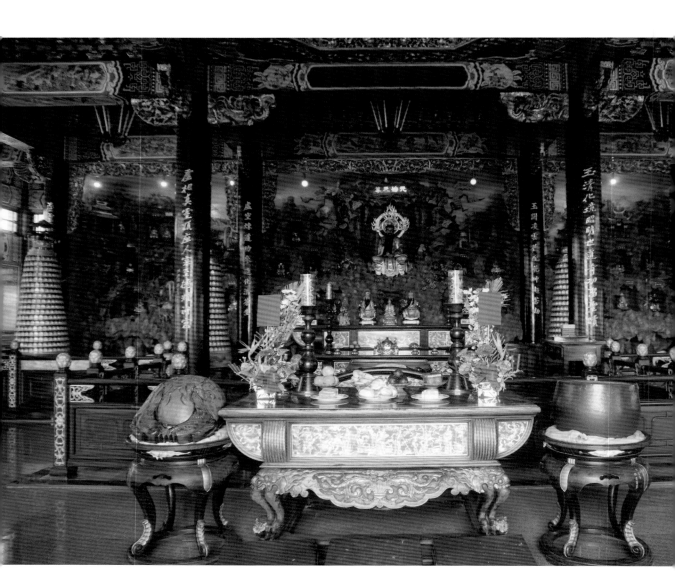

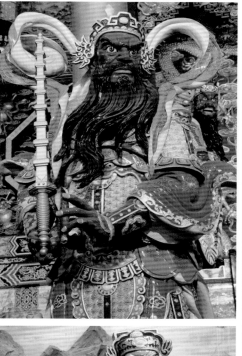

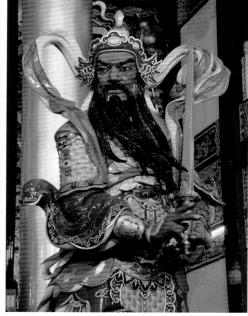

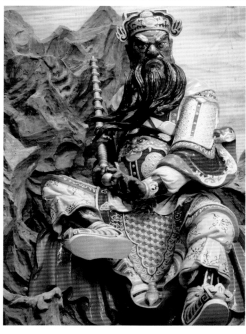

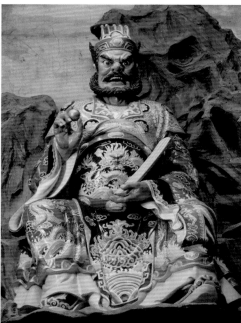

立體塑是種水平、垂直、縱深的三度空間作品，由於立體塑作品往往體積較大，尤其是土泥塑作品具有重量，所以重心位置與結構重量，就會影響要施作的姿態造型。泥土具有柔軟、沾黏、富可塑性的特質，需要有骨架用為支撐，然後再將泥土一點一點地往骨架上堆疊塑型，因此如果解構土塑的塑造方式，也可以如同繪畫般由點、線、面秩序性地來觀賞其層層疊疊的建構過程及表現。而骨架就會影響土塑作品的姿態與尺寸，由於前文已針對巨型塑像稍做介紹，本段則聚焦在室內空間常見的尺寸、塑像。

土塑神像形態與木雕神像一致，常見有：立姿、坐姿（含騎神獸）等2大類。由於神像姿態不同，所以為了避免頭身比例不對，造成視覺觀感不佳，多半還是會有約略的比例。在寫實風格的影響下，炎師會以貼近實際常見人類身軀來作為參考，常見的坐姿型態的頭身比，比例為頭1身5；立姿的頭身比，比例為頭1身7。過去傳統師傅多採頭較大比例，坐姿型態的頭身比為頭1身4，感覺臉部會比較突出。由於炎師製作的多為神佛像，所以在立體塑像的形體上，另還要思考塑像背後的故事，來搭配形體姿態、體積配比、衣著配件等。

（一）立姿塑像

炎師作品中的民間信仰立姿神像，多數為陪祀或護法神，如康元帥、趙元帥、宮娥、關平、周倉、司禮監等，尺寸多落在2～3尺（約0.6～0.9公尺），若作為立姿主祀神像則是關聖帝君為多，立姿關聖帝君則多有氣勢威武、勇猛的護衛形象，所以也被稱為「武關公」。立姿神像的姿態上，足部馬步還可分成分丁字馬、人字馬，腳步與手勢需呼應，一進一退、一動則一靜，講究對稱穩定，所謂坐如鐘、立如松，動作也不宜過度誇張，因為立不正則無威。在護法官將天神常以彩帶飛巾環身。

立姿的塑像，會受到材質及底座寬度的影響，為了避免搖晃傾倒，雖內部有骨架，但還是會有一定的尺寸上限，約莫在0.2～2.5公

名　稱	司禮監1對	材　質	泥土
年　代	2013年	分　類	彩漆圓塑
地　點	葉姓居士私人收藏	尺　寸	0.6×0.2×0.2公尺
			（高×寬×長）

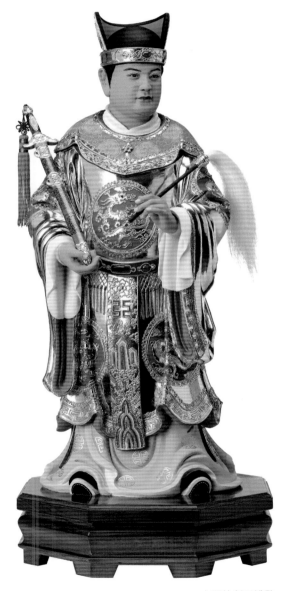

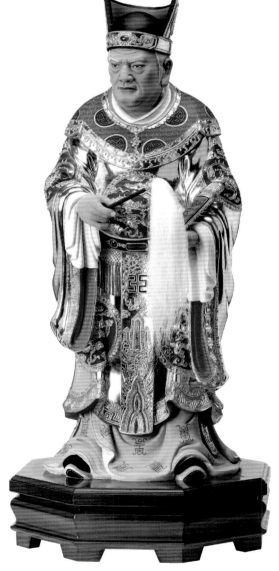

土塑執劍司禮監　　　　　　　　　　　土塑執文司禮監（杜牧河提供）

尺內比較好製作。炎師製作的立姿佛像常見為西方三聖，塑像的立姿常見踩在蓮花座、雲朵座，立姿表示行動，行腳教化度化眾生，是動態的讓信眾感受佛尊在身旁。

以右圖西方三聖為例，分別是腳踩蓮花座的中尊阿彌陀佛、左脅侍觀世音菩薩、右脅侍大勢至菩薩，在為臺灣佛教淨土宗的主要崇祀對象，西方三聖顧名思義是佛教西方極樂世界的三位代表師尊。中尊阿彌陀佛為左手平胸持蓮花，右手與願印呈下垂狀，是為接引眾生狀，掛有瓔珞珠寶，袈裟寬鬆垂落至腹部，雙領下垂，為唐代後流行佛像衣著，可能是受漢式服裝影響的在地化呈現。觀世音菩薩、大勢至菩薩的衣著也是袈裟寬鬆垂落至腹部，掛有瓔珞珠寶。佛像的差異在於手持法器及頭冠，大勢至菩薩多持花、觀音多持淨瓶。另一種辨別方式是較細緻的頭冠，在《觀無量壽佛經義疏》提到「觀音冠有立佛，勢至髻有寶瓶」。炎師在配色上，西方三聖髮髻多以深色系呈現，而衣著多是依照需求，以安金方式來處理。以下列出炎師製作的立姿觀世音菩薩像，多數也是安金處理，較為特別的是臺南陳姓居士私人收藏的未上彩的立姿觀音塑像，僅在頭冠安金處理，呈現相當素雅的樣貌。

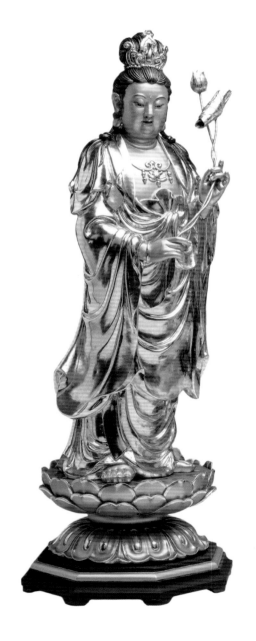

名　稱	西方三聖	材　質	泥土
年　代	2002年	分　類	彩漆圓塑
地　點	王姓居士私人收藏	尺　寸 （長×寬×高）	0.81×0.2×0.2公尺（中）、 0.76×0.2×0.2公尺（左、右）

王姓居士私人收藏的西方三聖

極樂寺立姿觀音菩薩

陳姓居士收藏立姿觀音菩薩

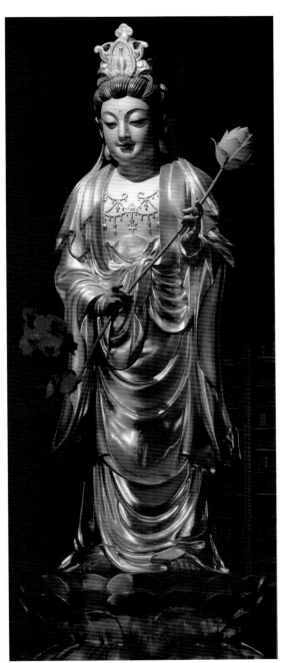

極樂寺大勢至菩薩

（二）坐姿塑像

名　稱	大勢至菩薩	材　質	泥土	
年　代	2016年	分　類	彩漆圓塑	
地　點	炎師自藏	尺　寸	0.6×0.4×0.3公尺	

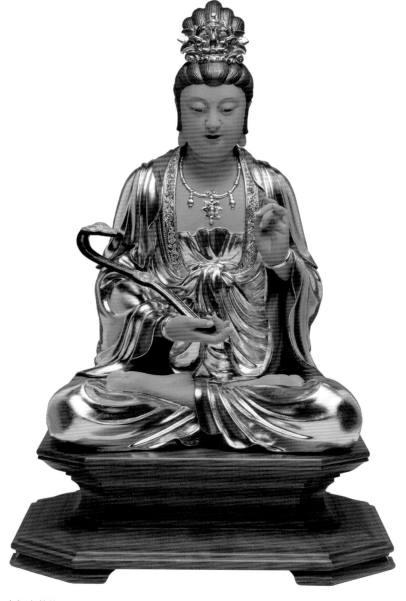

炎師自藏的坐姿大勢至菩薩

　　坐姿透露出靜態禪定，是一種自受用的境界，讓信徒感受佛尊醍醐灌頂感受寧靜，炎師所做的佛教塑像坐姿有：「山巖」，稱坐山頭、坐山，寶座是奇石嶙岩，強調自然風味；「蓮花」，稱蓮花座，表示由煩惱而至清淨，所以蓮花是清淨、聖潔、吉祥代表；「祥獸」，稱帶騎，如菩薩、天神官將等用之。

　　坐姿上可以分成「全跏趺坐」、「半跏趺坐」、「倚坐」，全跏趺坐二足互交，结跏安坐，左腳掌置於右大腿上，再將右腳掌置左大腿上，雙盤腿坐姿，又稱「吉祥坐」。假如將右腳掌置左大腿上，再左腳掌置于右大腿上，也就是反方向，稱為「降魔坐」或「金剛坐」。另有一種交腳倚坐，即兩腿下垂相交於座前。早期的彌勒菩薩像，都取交腳倚坐之姿。還有一種半跏倚坐思惟像，左腳放下，右腳結半跏坐，以右手支下顎作思惟狀，這多為菩薩的像。倚坐又稱善跏趺坐，即身體端坐於座上，兩腳自然下垂。一般佛陀的坐像都採取結跏趺坐與善跏趺坐二種姿式。

　　這類坐姿神像的構造上，以坐姿大勢至菩薩為例，在整體外形結構上呈現是三角形結構體，下寬上窄，營造出神像形象的穩重感受，而且三角形中軸自臉部往身軀產生延伸，中心身體姿態則沿肩線、臂型，畫出圓形線條結構，另右手持如意與左手結印畫出倒三角形的線條感，讓塑造作品多出活潑的輕動感。整體上，內、外各有三角形營造出穩重、動感的不同效果。

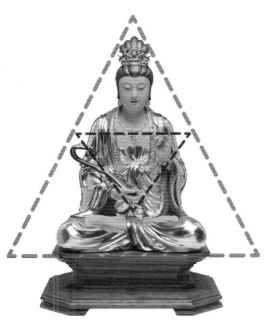

立體圓塑結構賞析

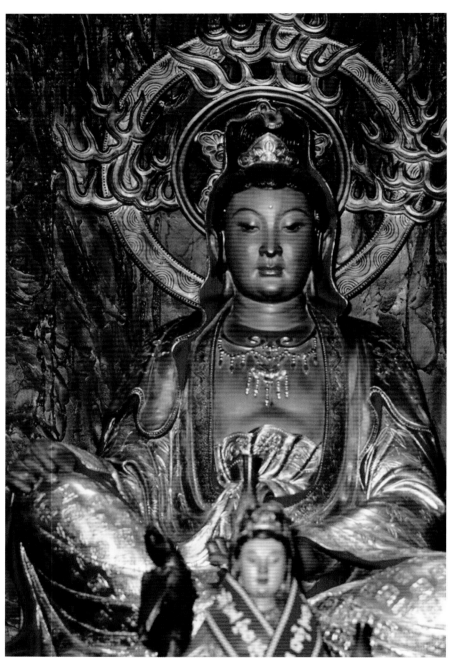

臺南市南區萬皇宮觀世音菩薩

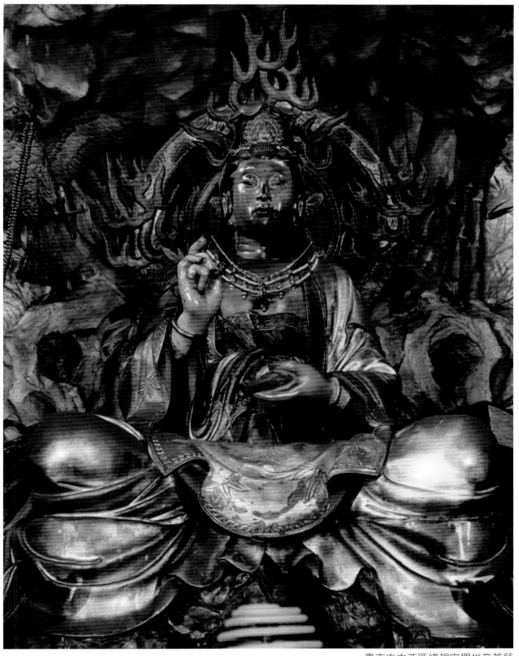

臺南市中西區總趕宮觀世音菩薩

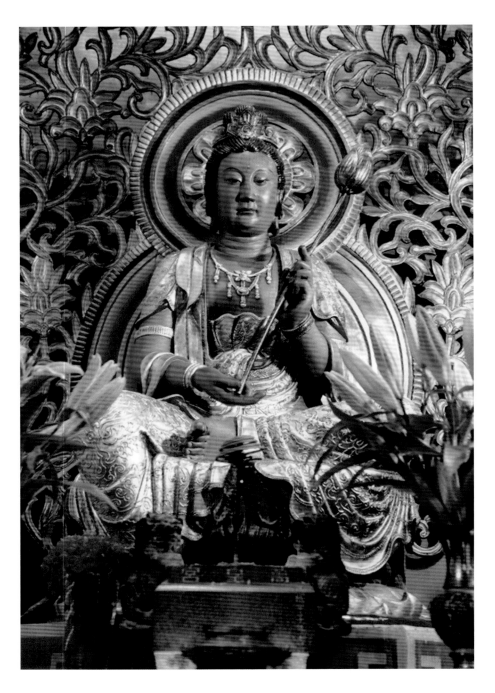

1. 臺南市南區萬皇宮普賢菩薩
2. 萬皇宮文殊菩薩

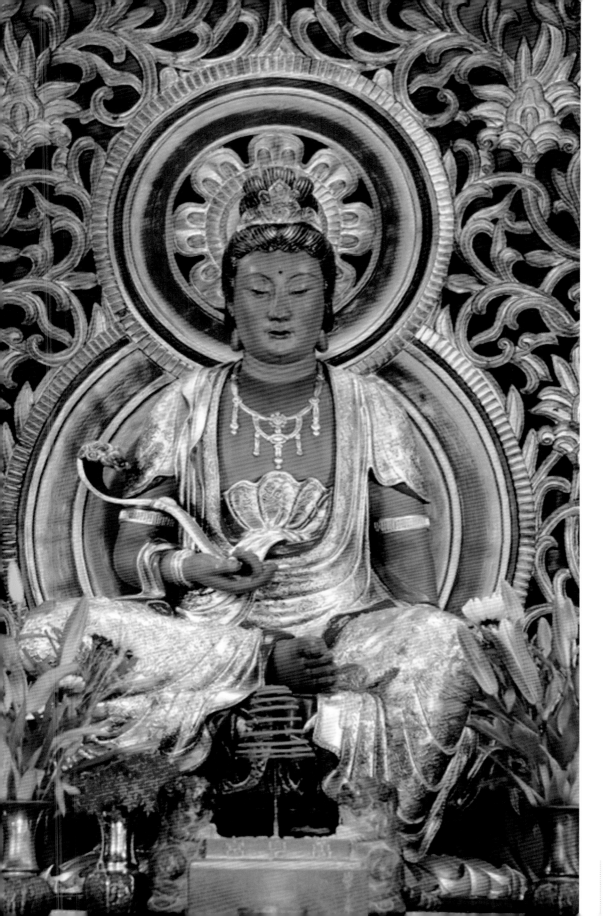

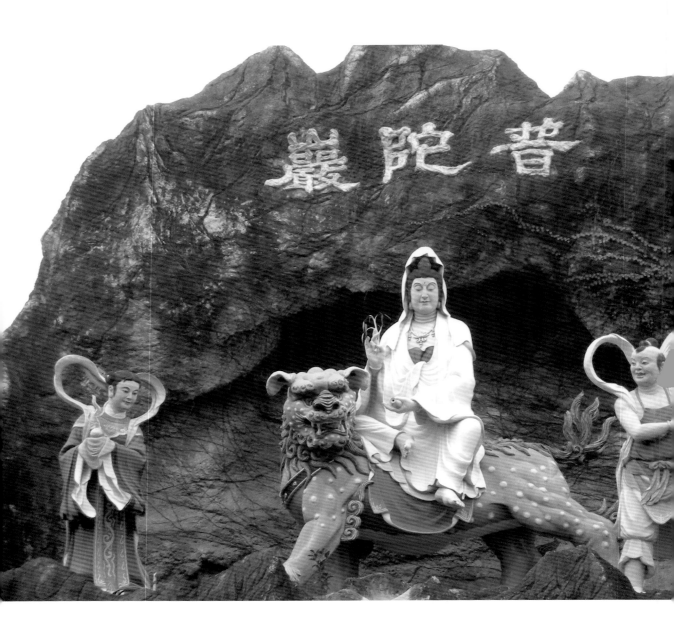

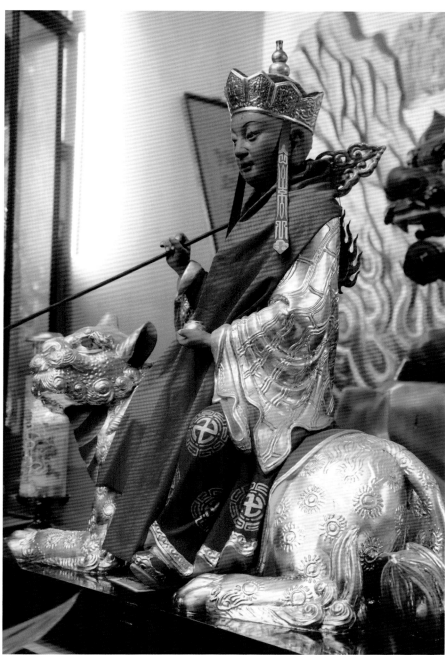

名 稱	關聖帝君	材 質	泥土
年 代	2016年	分 類	彩漆圓塑
地 點	王姓居士收藏	尺 寸	0.6×0.36×0.24公尺
			(高×寬×長)

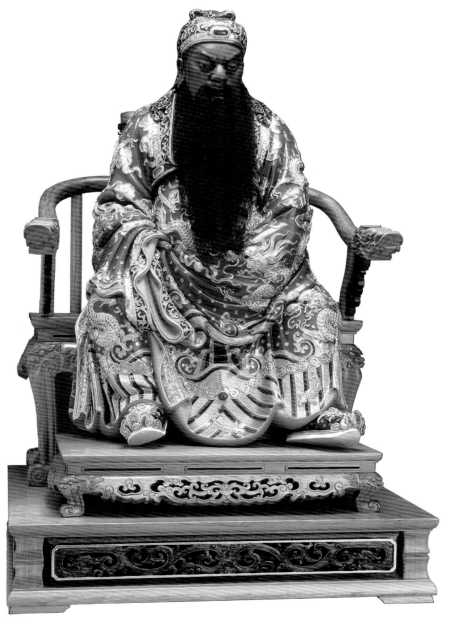

坐龍頭椅的抱壽體關聖帝君（杜牧河提供）

　　炎師所製作的坐姿神像相當多樣，座椅類型、手勢擺位等，都可以傳達出塑像所要傳達的敘事意涵，從這些作品可以大致分出：

　　坐姿神像的類型：（1）坐座椅者，稱「坐交椅」，依照椅子的扶手形狀，也有如意扶手的如意椅；龍頭、螭虎頭扶手的稱「龍頭椅」，各姓王爺、關公、城隍爺等都可見坐交椅。（2）坐自然山巖者，稱「坐山頭」、「坐山」，神像姿態為坐在奇岩異石上，營造自然風味，常見北極玄天上帝（北極星）等自然神祇。（3）坐祥獸者，稱「帶騎」，如菩薩、天神官將等。（4）坐姿抱手者；又稱「抱壽」，如保生大帝、關帝爺、千歲等。（5）姿態拱手者，稱「朝拱式」、「朝天式」，也會有雙手持奏板（笏），如媽祖、關公、大道公、神農大帝等，因功封帝、后位者，衣飾繡有龍形。

　　這類坐姿神像的構造上，以抱壽體關聖帝君為例，在整體外形結構上呈現是三角形結構體，下寬上窄，臉部貫穿三角形中軸呈現出主要視覺核心骨幹，營造出神像形象的穩重感受。中心身體姿態則透過肩線、臂型，塑出圓形線條結構，讓中心體更顯飽滿渾實，加深觀賞者的焦點凝視。這些姿態搭配線條所塑造出的視覺效果，可以在其他作品中看見。

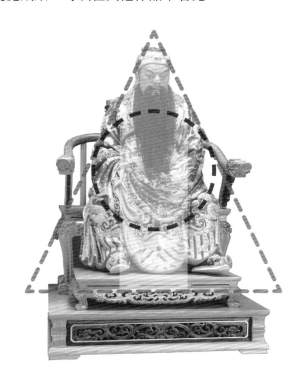

立體圓塑結構賞析

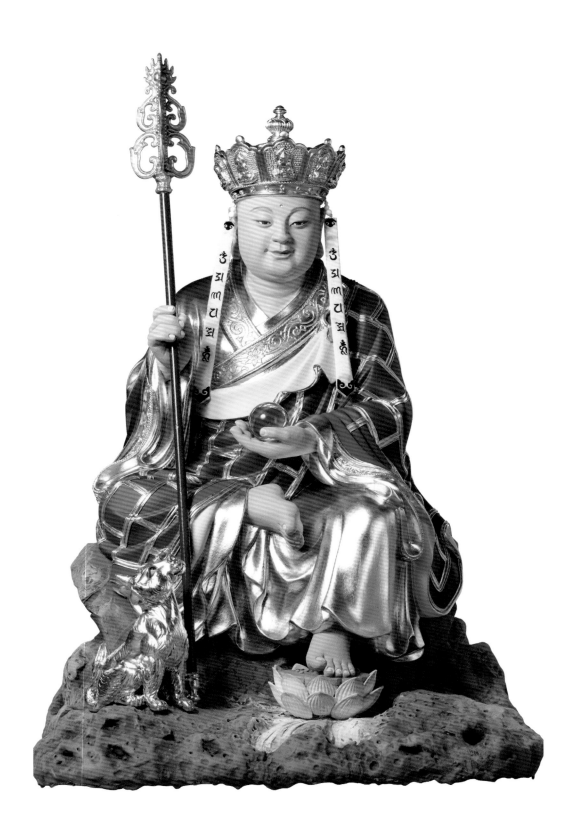

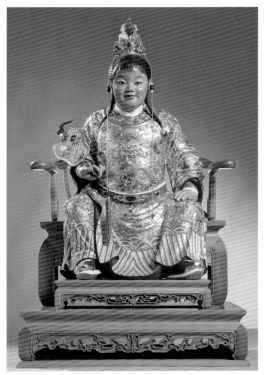

1	2	3
	4	

1. 坐山頭地藏王菩薩
2. 坐如意椅十殿下
3. 坐椅天上聖母
4. 坐山頭玄天上帝

在炎師作品中，建築空間牆面處理工法常見為「壁畫半立體浮塑」，這類浮塑多是要讓牆面增添氛圍，所以作品會有敘事述說、禮義教化的功能，材質使用上則經過石灰泥、水泥的演變。並且為讓牆面著色繪製順利，灰泥壁施作塗抹力求讓牆面平整細緻，用以配合水性顏料、油性顏料、黏膠等材料來繪畫，所以灰泥作發展出可見「以濕壁作畫」、「乾壁作畫」、「半濕壁畫」等3種技法來配合繪畫施作。後來灰泥作工藝的改變修正，灰泥材料的比例調整，讓黏著結構上產生強化差異，越來越可塗抹堆垛，逐漸出現越顯立體的浮塑作品。浮塑作品既是以牆壁為主要展示空間，自然也利用牆面平整的特性，正好是如繪畫於紙張上的表現，塑造出極具故事性的好框景。

現代波特蘭水泥在日本時期出現後，開始改變建築用料，灰泥作的材料自然也產生變化。水泥取代石灰，更快乾燥硬化，讓工作反應時間縮短，整體美觀營造的難度提升，現代材料的駕馭反而增加塑造技巧的新門檻。所以在牆面水泥塑的施作上，對於線條、構圖、起伏、比例等技巧要求會更強烈。

施作在牆面的半立體浮塑與立體圓塑的觀賞角度有差異，圓塑可以360度環繞觀賞，但牆上的浮塑多僅可正面欣賞，頂多側面180度視角，但由於作品特性，側面看的片段無法完整呈現作品美感。浮塑這種特性與彩繪或畫作的欣賞角度，有著一致特性。所以這種自牆面淺淺浮出的半立體造型藝術要吸引人們目光，在進行創作時，需依據題材和主題思想的要求，將所要表現的形像（各部分）加以組織和適當配置，構成一個完整協調的畫面。

浮塑作品主要是從正面觀賞，且平面的面積對視覺來說較為廣闊，所以題材表現比立體雕單一作品來得自由多元。浮塑是在平面上表現體積，利用「空間透視」和「體積高低」來塑造作品。所以堆塑時，要考慮人物比例，透過大小配比來營造前後空間感；考慮線條直曲，透過線條的起伏延續，表現出輪廓及形體特性；考慮體積厚薄，表現出主配角的明暗強弱。由於每位師傅所乘載的技術及當時代石灰

泥、水泥材料特性，按照人物體積與牆面不同距離，可分為高、低浮塑兩種，水泥材質的硬質化特性，往往是比較容易製作高浮塑，而「石灰灰漿的附著力沒水泥強，所以多半是用模印出人臉，然後視為浮塑」。炎師提到宜蘭羅東爐源寺就是因為廟方要製作具有搶眼的作品，「用來彰顯王母娘娘信仰（走靈山）總廟地位，所以特別製作讓麒麟可以側邊觀看的高浮塑，麒麟已經接近立體塑，只差背後鋼釘連接的3、4個位置。」但多數的浮塑，都是拉出輪廓線，並搭配角色的重要性及構圖，來營造高低起伏，多是低浮塑。高低浮塑這兩者可相互結合，亦可各自獨立。但總的來說，要追求薄而不減體積的完整性，厚而不失形象的全面可見性，是浮塑藝術上很重要的課題。[2]

| 1 |
| 2 |

1. 浮塑製作前的構圖（2005年炎師的教學場面，杜牧河提供）
2. 炎師對藝生教學中

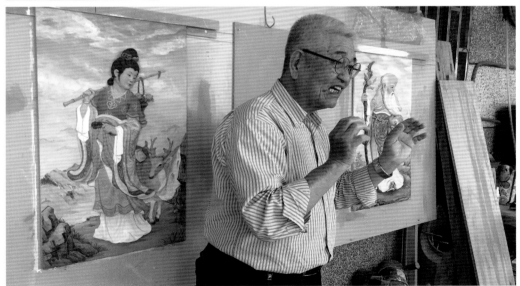

名　稱	保生大帝拯救世人	材　質	水泥
年　代	1987年	分　類	半立體浮塑上彩
地　點	臺南市北區市仔頭福隆宮	尺　寸	1.7×4公尺

1 2

1. 臺南市北區市仔頭福隆宮的半立體浮塑
2. 半立體浮塑「保生大帝拯救世人」的視覺構圖

　　半浮塑構圖上的特色是平面呈現，僅有特定要強調的人事部分，才以立體型態製作，用以強化視覺重點，故可用類似繪畫的構圖概念來觀賞。牆面浮塑的章法佈局與繪畫構圖技巧相似的，先要分配畫面，再動筆勾勒出輪廓，再設光暗，層層配色，尤其是述說故事的時候，更要把人或物安排於恰當的空間位置，把個別或局部形像組成群體，構成適宜的立體圖象。

　　若以臺南市北區市仔頭福隆宮的「保生大帝拯救世人」來看，故事是描述保生大帝吳本在俗時，江仙官的僕童被白虎咬死，保生大帝施法搭配柳技做骨，讓白骨生肉，僕童復活。炎師在構圖上使用了九宮格的黃金分割及三角形構圖，將故事人物放在黃金分割交叉點上，並且將3個故事人物依照主角、配角的賓主位置放，讓保生大帝放在視覺中央，左右二側再塑出江仙官、僕童等配角人物，三者間形成三角關係。且如果從空間地板的線條來看，可以看出地板延伸到背後白礁

1. 高雄市梓官區同厝同安宮的「水淹七軍」浮塑
2. 二分法構圖的「水淹七軍」浮塑

山景的對角線構圖方法，讓整個空間的景深吻合放射線狀的線條走向，進而引領視覺流動。

　　牆面浮塑畫面有上下左右的廣度，但卻沒法如立體圓塑，可以有前後延展的立體性，所以描繪物件大小來營造遠近感，配置出景深，讓立體感可以呈現。在炎師的浮塑作品中，前景、中景、後景是常見的透視法運用，高雄市梓官區同安厝同安宮的「水淹七軍」浮塑，故事是關羽圍攻樊城，曹操派于禁來兵援，駐屯城外。當時大雨下了十餘天，溪水暴漲，關羽利用水流淹沒曹軍的7個軍隊，是襄樊大戰中關羽取得最大勝利的一次戰役。由於戰役有勝負，所以此浮塑作品以二分法構圖，斜分出陸地勝利與水中失敗的二畫面，陸地上就運用前景樹木、中景主角關羽、後景山水的構圖法，將關羽水淹七軍的故事生動的描繪出來。

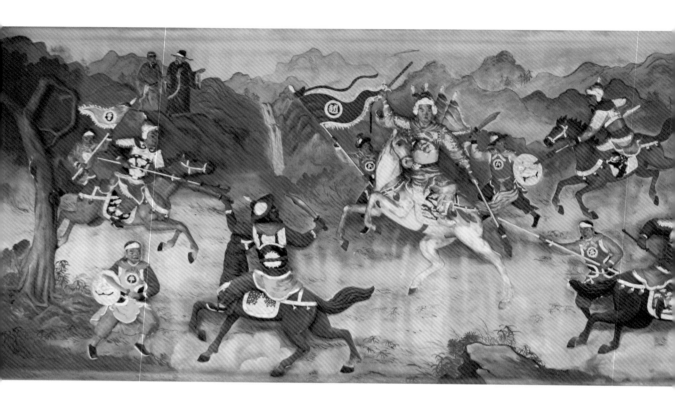

　　〔血戰當陽〕是「長阪坡之役」趙子龍單騎救主，孤軍闖營的故事，炎師在塑造構圖上使用了對角線構圖，讓主角趙子龍落於對角線交叉點的視覺主位。故事中的曹軍各將軍，則形成包圍勢態，呈現多人包圍的多焦點構圖，並運用三騎將及馬匹面向趙雲，二騎將雖穿趙雲而過，但人物仍轉頭注視趙雲，營造出動感及合圍的敘事結構。作品整體組成，因為人物位置不同，而呈現以對角線為視覺切割，分割出不同構圖表現，每個人物及姿態都具有相當的可觀賞性。

<table>
<tr><td>1</td><td>2</td></tr>
</table>

1. 雲林縣虎尾鎮埒內拱雲宮趙子龍「血戰當陽」故事
2. 「血戰當陽」的視覺結構

　　在上述這些主角的臉形製作上，臉圓中帶方而略長，修眉鼓眼而隆鼻，面相豐滿，身軀的肩寬胸挺，氣勢雄壯健碩，呈現出直挺然大丈夫之樣。神情莊重肅穆、恬淡平靜，表現出超凡脫俗、洞察世間的神情智慧。這些都是炎師對於塑像姿態，常運用人物的面部傳神來表達內心精神狀態，對人物軀幹和四肢的描寫也會刻意強調。

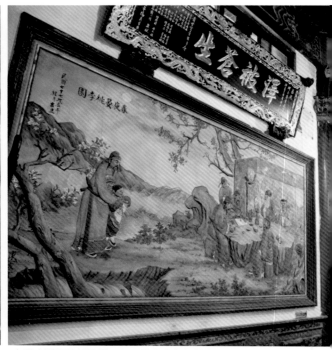

低彩度的古銅色目的在讓空間不失衡　　　　　　高彩度浮塑繽紛熱鬧，但可能產生色調繁複

　　在浮塑的上色彩繪，炎師作品分成2類：一是單色（古銅色、金色）的表現，弱化繪畫多彩效果，避免打破建築空間的平面感；二是彩色的表現，主要目的在營造視覺吸引力，強調浮塑作品教化意義，缺點是如果靠祭祀空間過近，則會讓建築空間的壓迫感增加。但炎師也說：「這部分多半是看廟方的想法，若廟方堅持愛彩色，就算很靠近神房，嘛是作。」統計炎師作品中，浮塑功能是廣泛地運用故事題材，用來妝點建築空間，主要在於裝飾性及教化性功能，與立體塑作品用來膜拜的信仰社會性功能不同。

　　整理炎師的浮塑作品大多是塑造於廟宇寺院中，統計有：「神靈祈福」、「吉祥獸物」、「教化文體」、「其他裝飾」4類：（1）神靈祈福類：福祿壽三官、天官賜福、三星拱照、萬象回春、降龍伏虎尊者、十八羅漢、南極仙翁、瑞姑獻桃、八仙、天龍聖神、地獄諸神、聖母昇天、聖母護海、神佛滿天。此部分

神靈的角色多是廟內主拜殿的龍虎堵，用來在表達祈求吉慶，福氣祥和、教育轉化等功能，所以常用豐富構圖、多彩繪制來裝飾牆堵空間，營造出熱鬧、祥和的空間妝點，並且帶有神靈庇祐，勸善眾生的社會功能。（2）吉祥獸物類：象徵吉祥的神獸類有蟒龍、鳳凰、麒麟、龍馬、洛龜、白鶴、梅花鹿、九龍、祥獅；代表吉祥的花草植物有蟠桃、蓮花、牡丹。此部分吉祥獸作品多在神房內，當作配角及用來保護、襯托神房的主角。由於是襯托的功能，所以在顏色的搭配上，炎師認為使用金、銅色調單色或內斂的較淡顏色來彩繪為佳，可避免讓視覺上無法襯托凸顯出神房中的祀神。（3）教化文體類：這些故事的塑造，多是由業主與炎師討論，配合廟宇寺院的主祀神傳說故事，會選擇故事小說中的決定性或經典性橋段，並搭配場景的塑造及豐富的色彩使用，用來宣揚故事本質的教化性意義。如：保生大帝拯救世人、梁武帝成佛、楊五郎會親、受天百祿、會桃李之芳園序天倫之樂事、壺中日月袖裡乾坤、三山國王顯靈護駕、西遊記、歷山隱耕、血戰當陽、華容釋曹、水淹七軍、地獄造景。（4）其他裝飾類：此部分的功能也是用於襯托主祀神，而且在功能上更是用於營造特定場景或自然景色，所以在形制上多是單線條或是簡單塑造，顏色上更是以沉穩、收斂的單色調居多。如：普陀巖、假山、藝術線條、背光（或稱佛光、豪光片）、雲朵、火焰。

　　炎師說浮塑是要搭配故事，這些浮塑作品故事內容扮演社會整合、心理調適功、個體社會化、群體認同等功能，既然是來自故事展演，多會比立體塑像更強調整個浮塑作品的敘事感，所以對於人物的姿態、衣飾、配角、配件，都在營造一個觀看的意境，炎師所說的「境」，是如同一幅畫，要能讓塑造的故事完整傳達給觀眾，說明神聖空間的獨特性，觀看者入境則心安。

〔註釋〕

1. 也有學者將「浮塑」、「半浮塑」稱作「高浮塑」、「低浮塑」。
2. 楊成寅、黃幼鈞，《鬼斧神工─中外雕塑藝術鑑賞》（1994，臺北：書泉出版社），頁19。

跋

　　炎師製作土泥塑像時，常常是信手撫摸著泥土塊，就在旁觀者還來不及思考的瞬間，炎師已揉捏搓按塑化造出諸多渾然天成的巧形，讓人不由得發出讚嘆。這些取自洪鈞自然的材質，化作肌理細膩且比例合宜，外色更覆滿千艷萬彩，絢爛且對比強烈，這個光、那個彩，吸引著眾人的眼光。

　　炎師的作品讓我想起久遠的故事，小時候在廟會現場，秫米尪仔一直是孩童們間拿來炫耀的驕傲，玩伴手上都拿著一只把玩，甚至一口一口吃下，讓當時幼小的心靈及身軀，極其羨慕與渴望。也因此讓我在認識炎師後能回憶起很多秫米尪仔及工藝的話題。

　　臺南灣裡這個地方是古地圖中的鯤鯓之一，除了陽光，就是海風、鹹味，人們生活自是極力掙扎且找尋謀生辦法，由農漁兼作的小村落，在戰後廢五金產業發展進入後，經濟得以改善，土地貧瘠逐漸長出美麗花朵，但卻也污染了環境而不自知。經濟好轉後，在信仰空間的興築也就日漸增多，各種傳統工藝的需求與日俱增，廟會活動也逐漸擴大。秫米尪仔、畫糖人、糖柑仔、爆米香、歌仔戲、布袋戲……傳統工藝、表演藝術都混雜在廟宇前廣場，也因為這些生活經驗，是我跟炎師熟悉的日常，好與不好都是從這自家鄉土地長出的共同記憶。我開玩笑說，這麼多相當重疊之處，或許可能在30年前的廟會場合已經相遇過幾多次而不知道。在義務教育現場，也可能我跟年紀相仿的炎師的公子們昇鴻、佐鴻、佑鴻在國小階段，就有過一起嬉鬧的時光。

　　一切，因著那只讓垂髫童兒們滴涎的歡喜秫米尪仔，從豐富而繽紛的色彩漩渦開始，信仰、祭祀品、工藝、表演、人潮，就成為日夜縈繞的熟悉。

　　2018年，臺南市文化資產管理處委託進行《似巧拙中見自然：杜牧河泥塑技法影音專輯》，陳怡靜導演請我進行初步調查及文字書寫，影像部分則由黃劍煌、怡靜導演負責。本次影音專輯是以炎師為主，作品介紹為輔，聚焦在人物的工藝生命陳述。隨著稍稍深入才發現，一件件色彩豔麗的巨像，線條勾勒豐富有層次感，各部位比例寫實合宜，姿態表情極富敘事感，都是極具欣賞價值的藝術作品。由於炎師個性不喜行事高調，所以過去這些令人驚艷讚嘆的作品多沒被媒體報導或研究，就沉靜的存放在信仰場域或特定空間，默默的顧自發光。

　　2020年，文化部依照文資法登錄杜牧河為重要傳統工藝泥塑保存

者，俗稱「人間國寶」，所以國寶稱呼，就上了炎師的身。他每次都叮囑別亂叫，只是一個喜歡傳統工藝的手作而已，哪裡擔得起國寶的稱呼。

臺南市文化資產管理處雖前瞻的以影像記錄炎師的生平，但檢視對國寶瞭解的完整性不足，於是2023年再委託進行《重要傳統工藝保存者杜牧河、陳三火研究調查及撰寫計畫》，期待完整的來整理研究「杜牧河」、「泥塑工藝」等二項。於是計畫盤點炎師的作品分佈，從他及徒弟們的記憶中，翻出曾經工作的過往，足跡遍及臺南、高雄、嘉義、雲林、彰化、桃園、臺北、宜蘭，一一到訪及拍照紀錄、訪談。

憑藉著這些紀錄、訪談，在書寫過程，深深的有種「近廟輕神」的感觸。臺灣民間傳統工藝的形色表現，首重實用及豔彩，營造出繽紛燦爛的南國風味，有人以為這日日時時的觀看，常也就散發一種俗艷膩味，於是總老遠地飛出國，尋找一種異文化的西方珍美藝術。藝術美是相對性的，所以也許可以反過來用異文化的眼光來欣賞同文化的呈現，美的營造或有另一番詮釋風味。這些作品外顯是藝術，但目的功能在於信仰使用，以用為本，主事者的考量多樣，為了迎合多數信徒的富麗堂皇，往往也就堆疊出閃耀的金光。這些對於美的營造，不全然是工藝師的想法，背後有這塊土地對美學的喜好，既然是喜好就是可以培養及改變的。下次不妨仔細觀看抬頭所及的信仰塑像，頂真求己的臺灣工藝師們其實在藝術內涵下了非常多苦工，而信眾的參與及投入，更能發揮影響力，讓自土地長出的美藝，綻放出芬芳。

傳統工藝作品是萬眾仰目睢睢，不被視為藝術品，我問炎師心底的感受如何。他大笑回答，這就像菩薩度眾生，覺悟有情能悟一切眾生苦痛，進而解救眾生，伸指牽引，卻不是每個靈魂都懂得離開羈絆。是藝術，是怎樣的美，在工藝師心中，也在欣賞者心中，能動或用，都是藝術，都好都好。這些說法，一如佛家所言實相般若，實相本就是在那裡，塵世凡人不知而已，因為實相是無有定相，也是不會主動發語，一切等開悟，便會發現實相般若本就在那裡。

對於泥塑作品或技藝的實相，外在作品讓人想起杜甫〈麗人行〉：「態濃意遠淑且真，肌理細膩骨肉勻」。作品工序繁瑣，但他總能簡單讓人易懂的陳述。對於作品背後人生漩融的無相，他常用詼諧、幽默的言語，有炎師的地方，就有笑聲。言詞雖簡單，但背後富涵意哲理。這實相、無相是他的日常，與這樣一位德藝雙馨的長者交，如菩薩伸手度生，每次聊天後，往往都是醍醐灌頂。

杜牧河作品年表及合作匠師

年份	地點	作品名稱	合作匠師／備註說明
1973	臺南市北區 市仔頭福隆宮	康趙元帥（土塑、已毀損）	
1977	臺南市南區灣裡 怡峰殿舉喜堂	五恩主、康趙二元帥、城隍、福德正神、地藏王菩薩（土塑）、降龍伏虎浮塑（水泥塑）	姜慶福、黃子銘（土水粗坯）、蔡鴻儀（做線）、陳明啟、陳明俊（做線）
1978	臺南市仁德區 後壁厝慈惠堂	母娘、左右護法神、駕前仙女（土塑）	姜慶福（土水粗坯）、陳明啟（土水粗坯彩繪）、蔡鴻儀（做線）、陳明俊（彩繪）
1978	高雄市茄萣區 下茄萣金鑾宮	大士殿鎮殿觀音大士、關聖帝君（土塑）	姜慶福（土水粗坯）、陳明啟（土水粗坯）、蔡鴻儀（做線）、陳明俊（彩繪）
	臺南市歸仁區 看東修元禪寺	風神雷神大型塑像（水泥塑）	姜慶福（土水）、蔡鴻儀（做線）
1979	高雄市茄萣區 下茄萣金鑾宮	浮塑（水泥塑）	姜慶福（土水）、杜昆山（土水）、蔡鴻儀（做線）、陳明俊、陳明啟（彩繪）

1980~1982	臺南市南區喜樹萬皇宮	大士殿鎮殿觀音大士、文殊菩薩、普賢菩薩、韋馱、伽藍護法（土塑）、十八羅漢、正殿後財子壽浮塑（水泥塑）	姜慶福（土水）、杜昆山（土水）、陳明啟（土水粗坏）、蔡鴻儀（做線）、陳明俊（彩繪）
1981	臺南市南寧國中朝榮館外牆	現代極簡線條運動人物3堵（水泥塑）	杜昆山（土水）
1983~1984	高雄市內門區紫竹寺（舊）	韋馱菩薩、武功尊王（土塑）、蓮花水池（水泥，正面部分毀損）	杜昆山（土水）、蔡鴻儀（做線）、陳明啟、陳明俊（彩繪）
	彰化縣埔心鄉東門武聖宮	1樓：三恩主（土塑文衡聖帝、孚佑帝君、司命灶君）、城隍爺、福德正神（土塑）、 2樓：元始天尊（土塑）、玉虛宮山洞造景（水泥塑）	杜昆山、陳永恆、陳明俊（土水）、蔡鴻儀（做線）、陳明啟（彩繪）
1984~1986	高雄市梓官區蚵寮青龍宮	鎮殿神農大帝、掌扇宮女2尊、司禮監2尊，正殿龍虎側、後側浮塑5堵	杜昆山（土水）、蔡鴻儀（做線）、陳永恆、陳明啟、陳明俊（彩繪）
1984	高雄市茄萣區白沙崙大仙禪寺（祖師公廟）	八仙洞（水泥塑）、八仙8尊（土塑）、蟒龍1對（水泥塑）	杜昆山（土水）、陳明啟（彩繪）、陳明俊（粗坏、彩繪）
1985	臺南市中西區南廠保安宮	偏殿十八羅漢、五王殿顧爐將軍（土塑）、正殿後方浮塑天官賜福（F.R.P）、改舊土塑觀音佛像	杜昆山（土水）、陳明啟、陳永恆、陳明俊

年代	地點	作品	匠師
1986	臺南市中西區總趕宮佛祖廳	鎮殿土塑觀世音菩薩、金童、玉女（土塑）、普陀巖（水泥塑）	杜昆山（土水）、蔡鴻儀（做線）、陳明啟（彩繪）、陳永恆、陳明俊
1987	臺南市佳里區埔頂通興宮	天官賜福、財子壽（浮塑）、修理拜亭	杜昆山（土水）、陳永恆、蔡鴻儀、陳明啟、陳明俊
	臺南市七股區樹子腳寶安宮	正殿神房側浮塑（水泥塑）、白鶴先師（竹篾加棉布）	杜昆山（土水）、陳永恆、蔡鴻儀、陳明啟、陳明俊
1987~1988	雲林縣東勢鄉東勢厝賜安宮（三山國王廟）	正殿後方浮塑三山國王顯靈護駕、大雄寶殿十八羅漢神像及山巖、正殿加龍虎側神房浮塑、三官殿正殿加龍虎側神房浮塑、龍虎堵浮塑、樓梯間浮塑3堵	杜昆山（土水）、陳永恆、陳明啟
	雲林縣西螺鎮社口福天宮（燒毀）	浮塑	杜昆山（土水）、陳永恆（做線）、陳明啟（彩繪）
	雲林縣虎尾鎮埒內拱雲宮	正殿後血戰當陽（水泥浮塑）	杜昆山（土水）、陳永恆、陳明啟
1987~1989	臺南市北區市仔頭福隆宮	後殿十八羅漢、龍虎堵浮塑（水泥塑）	杜昆山（土水）
	臺南市南化區玉山寶光聖堂	九龍壁	杜昆山（土水電銲）、陳坤銘、姜慶福、黃子銘（土水細坯）、蔡永富（土水）、黃志堅、陳永恆、杜昇鴻

1988~1990	高雄市梓官區同安厝同安宮	鎮殿關聖帝君（土塑）、浮塑2堵、書卷蟠龍2隻（水泥塑）	杜昆山（土水）、蔡鴻儀（做線細坯）、陳明啟（彩繪）、陳明俊
1989~1993	臺南市南化區玉山寶光聖堂	正殿後龍華大會浮塑（水泥塑）	杜昆山（土水電銲）、陳坤銘、姜慶福、黃子銘（土水細坯）、蔡永富（土水）、黃志堅、陳永恆、陳龍湧、葉先鳴、杜昇鴻
1990	臺南市東區後甲關帝殿	修理大關帝爺、二關帝爺、周倉、關平（土塑）、新作馬使爺（水泥像）	杜昆山（土水）、蔡鴻儀（做線細坯）、陳明啟（彩繪）
1993	臺南市南區灣裡萬年殿	廟前公園降龍羅漢、仙女（水泥塑）	杜昆山（土水電銲）、葉先鳴、陳龍湧、杜昇鴻
	臺南市南化區玉山寶光聖堂	無極天母殿內：關法律主、呂法律主、掌扇仙女1對大型塑像（水泥塑）	杜昆山（土水電銲）、陳坤銘、蔡永富（土水）、黃志堅、陳永恆、葉先鳴、杜昇鴻
	臺南市歸仁區看東修元禪寺	大型龍柱1對（水泥塑）	杜昆山（土水電銲）、蔡永富（土水）、黃志堅、陳龍湧、陳永恆、葉先鳴、杜昇鴻

年代	地點	內容	作者
1993~1996	桃園市龜山區靈山北靈宮	鎮殿玄天上帝、赤靈黑靈尊神、康趙護法、九龍盤殿及柱體、青龍水神白虎山神（水泥塑）	杜昆山、陳坤銘、蔡永富（土水電銲）、 陳永恆、葉先鳴、萬彰仔（彩繪）
1994	臺南市北區天帝聖堂	九龍壁浮塑	杜昆山（土水電銲）、 陳永恆、葉先鳴、杜昇鴻
	桃園市明聖道院	修理鎮殿恩主公臉部及彩繪（F.R.P.添加補土）、 蟠龍浮塑（水泥塑）	杜昆山（土水電銲）、 葉先鳴、萬彰仔（彩繪）
1995	臺南市永康區報恩講堂	飛仙（水泥塑）、神像上色	陳永恆、葉先鳴、杜昇鴻、杜佐鴻
1996	宜蘭縣羅東鎮爐源寺	神房立體浮塑3堵（水泥塑）、 設計2樓王母娘娘殿	杜昆山（土水電銲）、 葉先鳴
	高雄市湖內區圍仔內玉湖寺	畫稿設計石碑	
1999	臺南市南區灣裡萬年殿	萬年公園後假山造景、梁山108好漢（水泥塑）移入降龍羅漢、仙女（水泥塑）	杜昆山（土水電銲）、 葉先鳴、陳龍湧、杜昇鴻、杜佑鴻、杜佐鴻、黃志堅
2002	臺南市安平區淨宗極樂寺	西方三聖（釋迦牟尼佛、觀世音菩薩、大勢至菩薩，土塑）、韋馱尊者、伽藍尊者（水泥塑）、阿彌陀佛、地藏王菩薩（土塑）	杜昆山（土水電銲）、 葉先鳴（水泥粗坯）、陳永恆、杜昇鴻、杜佐鴻、杜佑鴻

	私人收藏	釋迦牟尼佛身（紙塑）	佛頭為象牙製， 中國工藝師作品
2003	私人收藏	阿彌陀佛（土塑）	
	臺南市安平區 淨宗極樂寺	阿彌陀佛（翻模銅塑）	
2004	臺南市 西港慶安宮	修復鎮殿大媽	原作為陳祿官、陳中和
	新竹縣竹北市 私壇	浮塑3堵	
2004~ 2006	臺南市中西區 大天后宮	鎮殿大媽頭部修復（土塑）	葉先鳴（2005年入神）、 杜昇鴻、杜佐鴻、杜佑鴻 （水泥細坯）
2005	臺南市中西區 帆寮慈蔭亭	神房浮塑3堵	陳永恆（細坯）、 杜昇鴻、杜佐鴻、杜佑鴻 （水泥細坯）
2009	臺南市北區 鄭子寮福安宮	正殿蟠龍、偏殿麒麟、鳳凰、 梅花鹿、白鶴（浮塑）	杜昆山（土水）、 葉先鳴、杜昇鴻、杜佑鴻 （水泥細坯）
	臺南市南區灣裡 二天府崇德堂	1樓地藏王菩薩、神房浮塑、2樓神房 浮塑5堵、3樓神房浮堵	杜昆山（土水）、 葉先鳴、杜昇鴻、杜佐鴻、 杜佑鴻（水泥細坯）

2010	私人收藏	鍾馗、媽祖（仿大天后宮）、觀音（土塑）	杜昇鴻
2012	高雄市鳳山區紅毛港飛鳳宮（姓楊仔廟）	鎮殿廣澤尊王（修補）、鎮殿神房浮塑（水泥塑）、中國夫人、李府千歲、註生娘娘、福德正神（土塑）、陪祀神房浮塑4堵（水泥塑）	杜昆山、杜昇鴻、杜佑鴻
	高雄市鳳山區紅毛港飛鳳寺（埔頭仔廟）	鎮殿廣澤尊王（土塑修補金身及龍椅）	黃德勝木雕修補龍椅
2013	私人收藏	持劍觀世音菩薩坐山（獅）、司禮監1對、宮娥1對、千里眼、順風耳（土塑）	杜昇鴻、邱育雯
2014	私人收藏	西方三聖、韋陀、伽藍護法（土塑）	杜昇鴻
	彰化縣秀水鄉慈願媽祖會	天上聖母、香花宮娥2尊、藥師佛、地藏王菩薩（土塑）	杜昇鴻、邱育雯
2015	嘉義縣朴子市配天宮	修復鎮殿媽祖、千里眼、順風耳（土塑）	杜昇鴻、杜佑鴻、吳慶泰、吳偉安、阮炯港、李宗鴻
	臺南市仁德區中洲北極殿	鎮殿玄天上帝	杜昇鴻、杜佐鴻

2015	宜蘭縣頭城鎮海饗四季主流宴餐廳	天上聖母（土塑）	杜昇鴻、邱育雯
	新北市蘆洲區私人收藏	中壇元帥	杜昇鴻、邱育雯
2016	杜牧河自藏	關聖帝君、周倉、關平（土塑）	杜昇鴻、邱育雯
2017	臺南市文化資產管理處收藏	玄天上帝（土塑）	杜昇鴻、邱育雯
	高雄市仁武區玄帝殿	玄天上帝（土塑）	杜昇鴻、邱育雯
2020~2023	高雄市鳳山區五甲鎮南宮	鎮殿孚佑帝君（土塑）	杜昇鴻、邱育雯／此為新作，原為陳祿官作品
2022	私人收藏	水牛踩如意、立姿觀音、九天玄女（土塑、未上彩）	杜昇鴻、邱育雯
2023	高雄市鳳山區五甲鎮南宮	修復註生娘娘、福德正神（土塑）	杜昇鴻、邱育雯／原為陳祿官作品
	私人收藏	朱衣、金甲（土塑）	杜昇鴻、邱育雯

國家圖書館出版品預行編目(CIP)資料

捏形化意的菩薩指：泥塑工藝杜牧河 / 陳志昌著 . -- 初版 . -- 臺南市文化局出
版；臺中市：晨星出版有限公司發行，2024.08
　　面；　公分

ISBN 978-626-7339-50-3（精裝）

1.CST：杜牧河　2.CST：泥塑　3.CST：傳統技藝　4.CST：民間工藝美術

939.1　　　　　　　　　　　　　　　　　　　　　　　　　112018038

捏形化意的菩薩指：

泥塑工藝杜牧河

作　　　者	陳志昌
發 行 人	謝仕淵
策劃主辦	臺南市文化資產管理處
總 策 畫	林喬彬
策　　　畫	傅清琪、鄭羽伶
執行編輯	吳欣瑀

編印發行	晨星出版有限公司
社　　　長	吳怡芬
主　　　編	徐惠雅
執行編輯	胡文青
封面設計	張蘊方
內文設計	張蘊方

出　　　版	臺南市政府文化局 地址：70801臺南市安平區永華路2段6號13樓 電話：06-2149510 網址：https://culture.tainan.gov.tw

發 行 所	晨星出版有限公司 地址：臺中市407工業區三十路1號 電話：04-23595820　FAX：04-23550581 網址：http://star.morningstar.com.tw 行政院新聞局局版臺業字第2500號
法律顧問	陳思成律師
初　　　版	西元2024年08月05日

讀者專線	TEL：02-23672044 / 04-23595819#212 FAX：02-23635741 / 04-23595493 E-mail：service@morningstar.com.tw
網路書店	http://www.morningstar.com.tw
郵政劃撥	15060393（知己圖書股份有限公司）
印　　　刷	上好印刷股份有限公司

定價**500**元

（如有缺頁或破損，請寄回更換）
ISBN：9786267339503　　　GNP：1011300130
Published by Morning Star Publishing Inc.
Printed in Taiwan

彰化縣秀水鄉
慈願媽祖會天上聖母

990-2000年代　　2010-2020年代

45

9

17

988 │ 雲林縣東勢鄉東勢厝賜安宮
　　　（三山國王廟）
浮塑三山國王顯靈護駕、
殿十八羅漢神像及山巖、
虎側神房浮塑、
殿加龍虎側神房浮塑、龍虎堵浮塑、
塑3堵

988 │ 雲林縣西螺鎮社口福天宮（燒毀）

989 │ 臺南市南化區玉山寶光聖堂

989 │ 臺南市北區市仔頭福隆宮
羅漢、龍虎堵浮塑（水泥塑）

990 │ 高雄市梓官區同安厝同安宮
帝君（土塑）、浮塑2堵、
2隻（水泥塑）

993 │ 臺南市南化區玉山寶光聖堂
華大會浮塑（水泥塑）

24 1990 │ 臺南市東區後甲關帝殿
修理大關帝爺、二關帝爺、周倉、關平
（土塑）、新作馬使爺（水泥像）

25 1993 │ 臺南市南區灣裡萬年殿
廟前公園降龍羅漢、仙女（水泥塑）

26 1993 │ 臺南市南化區玉山寶光聖堂
無極天母殿內：關法律主、呂法律主、
掌扇仙女1對大型塑像（水泥塑）

27 1993 │ 臺南市歸仁區看東修元禪寺
大型龍柱1對（水泥塑）

28 1993～1996 │ 桃園市龜山區靈山北靈宮
鎮殿玄天上帝、赤靈黑靈尊神、
康趙護法、九龍盤殿及柱體、
青龍水神白虎山神（水泥塑）

29 1994 │ 臺南市北區天帝聖堂
九龍壁浮塑

30 1994 │ 桃園市明聖道院
修理鎮殿恩主公臉部及彩繪（F.R.P.添
加補土）、蟒龍浮塑（水泥塑）

31 1995 │ 臺南市永康區報恩講堂
飛仙（水泥塑）、神像上色

32 1996 │ 宜蘭縣羅東鎮爐源寺
神房立體浮塑3堵（水泥塑）、
設計2樓王母娘娘殿

33 1996 │ 高雄市湖內區圍仔內玉湖寺
畫稿設計石碑

34 1999 │ 臺南市南區灣裡萬年殿
萬年公園後假山造景、
梁山108好漢（水泥塑）移入降龍
仙女（水泥塑）

35 2002 │ 臺南市安平區淨宗極樂寺
西方三聖（釋迦牟尼佛、觀世音菩
大勢至菩薩，土塑）、韋馱尊者、
尊者（水泥塑）、阿彌陀佛、地藏
薩（土塑）

36 2003 │ 臺南市安平區淨宗極樂寺
阿彌陀佛（翻模銅塑）

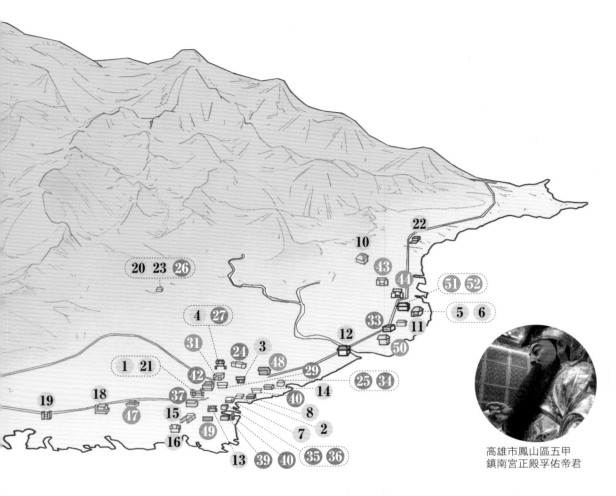

20 23 26

10

43

22

44

51 52

4 27

33

5 6

31

12

11

24 3

50

1 21

48

42

29

25 34

19 18

37

40

14

47

8

15

7

2

49

16

13 39 40

35 36

高雄市鳳山區五甲
鎮南宮正殿孚佑帝君

43　2012｜高雄市鳳山區紅毛港飛鳳宮（姓楊仔廟）
　　　鎮殿廣澤尊王（修補）、鎮店神房浮塑（水泥塑）、
　　　申國夫人、李府千歲、註生娘娘、福德正神（土塑）、
　　　陪祀神房浮塑4堵（水泥塑）

44　2012｜高雄市鳳山區紅毛港飛鳳寺（埔頭仔廟）
　　　鎮殿廣澤尊王（土塑修補金身及龍椅）

37　2004｜臺南市西港慶安宮
　　　修復鎮殿大媽

45　2014｜彰化縣秀水鄉慈願媽祖會
　　　天上聖母、香花宮娥2尊、藥師佛、地藏王菩薩（土塑）

38　2004｜新竹縣竹北市私壇
　　　浮塑3堵

46　2015｜宜蘭縣頭城鎮海饕四季主流宴餐廳
　　　天上聖母（土塑）

39　2004～2006｜臺南市中西區大天后宮
　　　鎮殿大媽頭部修復（土塑）

47　2015｜嘉義縣朴子市配天宮
　　　修復鎮殿媽祖、千里眼、順風耳（土塑）

40　2005｜臺南市中西區帆寮慈蔭亭
　　　神房浮塑3堵

48　2015｜臺南市仁德區中洲北極殿
　　　鎮殿玄天上帝

41　2009｜臺南市南區灣裡二天府崇德堂
　　　1樓：地藏王菩薩、神房浮塑、
　　　2樓：神房浮塑5堵、3樓神房浮堵

49　2017｜臺南市文化資產管理處收藏
　　　玄天上帝（土塑）

羅漢、

薩、
伽藍
王菩

42　2009｜臺南市北區鄭子寮福安宮
　　　正殿蟠龍、偏殿麒麟、鳳凰、
　　　梅花鹿、白鶴（浮塑）

50　2017｜高雄市仁武區玄帝殿
　　　玄天上帝（土塑）

51　2020～2023｜高雄市鳳山區五甲鎮南宮
　　　鎮殿孚佑帝君（土塑）

52　2023｜高雄市鳳山區五甲鎮南宮
　　　修復註生娘娘、福德正神（土塑）

杜牧河藝師作品分布一覽

（資料來源：藝師口述、團隊蒐集，林書婷製作，王顧明地圖改繪）

1970-1980年代

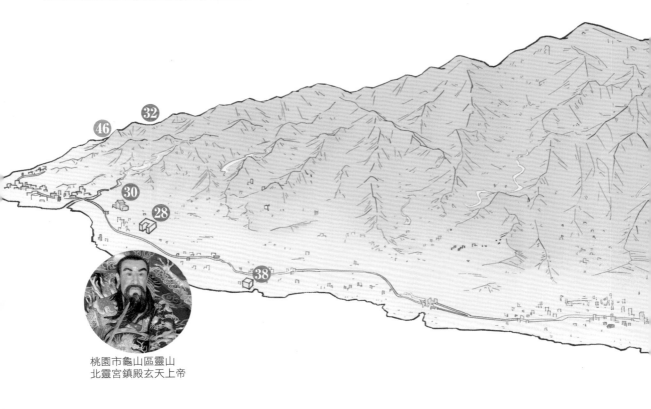

桃園市龜山區靈山
北靈宮鎮殿玄天上帝

1 1973｜臺南市北區市仔頭福隆宮
康趙元帥（土塑、已毀損）

2 1977｜臺南市南區灣裡怡峰殿舉喜堂
五恩主、康趙二元帥、城隍、福德正神、
地藏王菩薩（土塑）、降龍伏虎浮塑（水泥塑）

3 1978｜臺南市仁德區後壁厝慈惠堂
母娘、左右護法神、駕前仙女（土塑）

4 1978｜臺南市歸仁區看東修元禪寺
風神雷神大型塑像（水泥塑）

5 1978｜高雄市茄萣區下茄萣金鑾宮
大士殿鎮殿觀音大士、關聖帝君（土塑）

6 1979｜高雄市茄萣區下茄萣金鑾宮
浮塑（水泥塑）

7 1980～1982｜臺南市南區喜樹萬皇宮
大士殿鎮殿觀音大士、文殊菩薩、普賢菩薩、
韋馱、伽藍護法（土塑）、十八羅漢、
正殿後財子壽浮塑（水泥塑）

8 1981｜臺南市南寧國中朝榮館外牆
現代極簡線條運動人物3堵（水泥塑）

9 1983～1984｜彰化縣埔心鄉東門武聖宮
1樓三恩主（土塑文衡聖帝、孚佑帝君、
司命灶君）、城隍爺、福德正神（土塑）、
2樓元始天尊（土塑）、玉虛宮山洞造景（水泥塑）

10 1983～1984｜高雄市內門區紫竹寺（舊）
韋馱菩薩、武功尊王（土塑）、
蓮花水池（水泥，正面部分毀損）

11 1984｜高雄市茄萣區白沙崙大仙禪寺（祖師公廟）
八仙洞（水泥塑）、八仙8尊（土塑）、
蟒龍1對（水泥塑）

12 1984～1986｜高雄市梓官區蚵寮青龍宮
鎮殿神農大帝、掌扇宮女2尊、司禮監2尊、
正殿龍虎側、後側浮塑5堵

13 1985｜臺南市中西區南廠保安宮
偏殿十八羅漢、五王殿顧爐將軍（土塑）、
正殿後方浮塑天官賜福（F.R.P）、
改舊土塑觀音佛像

14 1986｜臺南市中西區總趕宮佛祖廳
鎮殿土塑觀世音菩薩、
金童、玉女（土塑）、普陀巖（水泥塑）

15 1987｜臺南市七股區樹仔腳寶安宮
正殿神房側浮塑（水泥塑）、
白鶴先師（竹篾加棉布）

16 1987｜臺南市佳里區埔頂通興宮
天官賜福、財子壽（浮塑）、修理拜亭

17 1987～1988｜雲林縣虎尾鎮垺內拱雲宮
正殿後血戰當陽（水泥浮塑）

18 1987～
正殿後
大雄寶
正殿加
三官殿
樓梯間

19 1987～
浮塑

20 1987～
九龍壁

21 1987～
後殿十

22 1988～
鎮殿關
書卷蟠

23 1989～
正殿關